KB007586

나는

鮮畵
朝
民

천재 화가를
찾았다

| 일러 두기 |

- 단행본과 잡지는 『 』, 미술작품은 「 」로 표기했습니다. 단, 각 작품의 도판설명에서는 「 」를 생략했습니다.
- 인명, 지명 등의 외래어 표기는 국립국어원에서 규정한 표기법에 따르는 것을 기본으로 했으나, 국내에 통용되는 고유명사의 경우 이를 우선으로 적용했습니다.
- 책 제목에서는 '천재 화가'로 표기하고, 나머지는 모두 '천재 작가' 혹은 '작가'로 표기했습니다. 모두 같은 의미이나 일반적으로 옛 그림의 작가를 이야기할 때 '화가'라는 표현을 주로 쓴다는 점을 고려했습니다.
- 작품 수록을 허락해 주신 작가, 유족, 미술관 및 소장처에 감사드립니다. 미처 동의를 구하지 못한 작품의 경우, 저작권자가 확인되는 대로 정식 동의 절차를 밟겠습니다.

나는

朝鮮民畫

천재 화가를
찾았다

김세종 지음

아트북스

PAINTINGS AT
THE ART INSTITUTE
OF CHICAGO
HIGHLIGHTS OF
THE COLLECTION

Detail of Chaekgeori, Joseon dynasty (1392–1910), 19th century
Ink and color on paper, mounted on silk brocade with wooden frame; 162.5 × 415.2 cm (63⁹⁄₁₆ × 163¼ in.)
Wirt D. Walker Fund, 2006.3

Korea

Chaekgeori are Korean still-life paintings that were popular during the latter part of the Joseon dynasty. Three-dimensional effects were commonly used, as was reversed perspective, in which distant objects are shown larger than those nearby, thus flattening the pictorial surface. These different treatments of spatial illusion resulted in compositions with a highly graphic feel that is enhanced by the decorative patterning on the depicted objects.

It is clear that these images did not have realism as a goal. Instead, chaekgeori (defined as "paintings of books and associated things") were seen as conveyers of cultural values. They were most often displayed within studios or schools and reflected reverence for scholarship and learning. In this screen, tools such as an ink stone, scrolls, brushes, books, and a baduk game board represent academic achievement. Other motifs include flowers and plants that carried auspicious blessings. The season that carried served as a harbinger of spring, the peony represented wealth and honor, the lotus stood for purity, and the chrysanthemum symbolized joy and a comfortable life. The eggplant represents the promise of a long life, while musical instruments such as the mouth organ symbolize harmony among people. Such a profusion of auspicious meanings indicates that chaekgeori may not have been restricted to the scholarly environment; they may also have served as talismans ensuring harmony within the home and beyond.

Paul Cézanne
French, 1839–1906

The Basket of Apples, c. 1893
Oil on canvas; 65 × 80 cm (
Helen Birch Bartlett Memo

Although Paul Cézanne withdrew from avant-garde art circles in Paris to paint in virtual isolation in Provence, his work was known by a select few and known of by many more. Thus, when the art dealer Ambroise Vollard finally convinced the artist to show his work in Paris in 1895, the event was a revelation to artists and collectors alike.

The Basket of Apples, one of Cézanne's so-called Baroque still lifes (because it was inspired by seventeenth-century Dutch prototypes), was included in the exhibition.

Like other p
by the artis
made to say
the term a
or dead ch
clearest in
morte (lit
interpret
nematic
teristic
in whic
the oth

82

이 책에서 '천재 작가'라고 소개하는 두 작가가 그린 민화를 학계에서는 솜씨 좋은 무명 화가들이 속칭 '뽄그림'을 따서 그린 민예품의 일부로 보고 있다. 뽄그림 혹은 본그림은 도안 위에 종이를 대고 그리는 그림을 말한다. 내가 오랫동안 주의 깊게 바라본 민화 중에서 일부 민화는 회화적 완성도가 월등히 높았다. 천부적인 조형능력과 창의력이 없다면 불가능한 것이었다. 그래서 나는 같은 작가의 작품이라고 판단되는 민화를 최대한 수집했다. 직접 수집한 민화 병풍과 국내외의 도록에 실린 도판을 통해 틈틈이 이들의 '조형 유전자DNA'를 추출하고 대비하며, 한 작가의 작품으로 정리했다. 독자들이 이 책을 관심 있게 본다면, 19세기 말에 활동한 두 명의 천재적인 민화 작가를, 그들의 뛰어난 조형세계를 가슴 벅차게 맞이하게 될 것이다. 또한 민화 작품을 자세히 들여다봄으로써, 그들이 얼마나 치열한 작가정신으로 조형세계를 창출하는 데 헌신했는지를 확인할 수 있을 것이다.

미국 시카고미술관의 대표 컬렉션 도록에 '근대미술의 아버지'로 꼽히는 폴 세잔
(1839~1906)의 「사과 바구니」와 천재 작가의 책거리가 나란히 수록되어 있다.

시
작
하
며

민화 컬렉션을 시작한 지 벌써 20년이 흘렀다. 나는 민화를 수집하면서부터 장식적이고 예쁜 민화는 눈에 차지 않았다. 일반적인 민예론民藝論의 관점에서 벗어나 독창적인 민화 작품을 수집하고 싶었다. 그래서 보편적인 회화 개념으로 본 민화의 예술적 완성도에 중점을 두었다. 내가 원하는 민화 수집의 방향은 여기에 있었다. 우선 창작으로서의 수집행위와 미래지향적인 민화 수집 등 몇 가지 관점을 가지고 목표를 세

왔다. 20여 년 동안, 이러한 관점에 부합하는 최고의 민화 작품을 수집하고자 최선을 다했다. 이 관점 덕분에, 결과적으로 작품성의 우열을 판단하는 분별력도 생겼고, 여전히 부족하지만 나만의 색깔 있는 민화를 수집할 수 있었다. 그 결과물로, 2018년 7월부터 예술의전당 서예박물관과 세종문화회관 미술관, 광주 국립아시아문화전당에서 60여 일 동안 〈김세종 민화컬렉션-판타지아 조선〉이라는 초대전을 가졌다. 개인 컬렉션 민화전으로는 보기 드문 대규모 미술관 전시여서, 우리 문화예술계에 큰 반향을 불러일으켰다는 평가를 받았다. 개인적으로 다행스럽고 보람된 전시였다.

민화를 수집하면서 수많은 민화를 봐왔다. 그러면서 민화 중에는 '본' 혹은 '초본(밑그림)'을 따라 그린 것이 많이 있고, 생활용품으로 그린 민예적인 그림이 대세를 이루고 있다는 사실도 알았다. 그렇지 않고 독창성을 발휘한 뛰어난 민화도 많다.

우리가 알게 모르게 저지르는 실수가 민화를 너무 학술적인 관점에서만 다루고 있는 것이 아닌가 한다. 민화를 바라보는 학술적인 관점조차 '민예'라는 틀에 갇혀서, 민화를 회화적으로 다루거나 미학적인 연구, 그리고 작가라는 개념으로 접근할 수 있는 길을 애당초 차단하고 있다고 본다. 물론 일부 미술사가나 연구자들이 민화를 미학적인 관점에서 보려고 시도하기도 했지만, 반응이 미미하고 아직까지 큰 진전을 보지 못한

것 같다.

그렇다 보니 우리 민화 중에 대표작을 찾으려는 노력이 없었고, 일부 화가나 컬렉터들이 민화의 뛰어난 작품성은 인정하지만 민화 작가를 한 사람의 어엿한 예술가로는 인정하지 못하고 있다. 개인의 존재와 활동을 중시하는 근대 사회에 들어, 작품의 제작자인 작가를 중심으로 작품을 보고 평가하는 탓에, 민화는 작가가 무명無名이어서 이러한 평가에서 소외되고 미술사에서 누락되곤 했다.

분명한 사실은 19세기 후반, 조선 회화사에서 뛰어난 역량을 갖춘 천재 화가가 있었다는 점이다. 이 점을 많은 민화 작품이 증명해 내고 있지만, 학계에서 외면한 탓에 우리는 그것을 잊고 방치하고 주류미술에서 제외시켰다. 무엇보다 무명성 혹은 익명성으로 통용되는, 작가의 이름을 알 수 없는 탓이 크다. 누구인지 모르니 스토리텔링이 없다. 실체는 있지만 작가는 없다. 다시 말해 작품은 있지만 존재감은 제로다. 나는 창의력과 표현력이 탁월한 그들을 조선민화의 '천재 작가'라고 부르고자 한다.

겸재謙齋 정선鄭敾, 1676~1759, 단원檀園 김홍도金弘道, 1745~?, 추사秋史 김정희金正喜, 1786~1856는 우리가 자랑스럽게 세계에 내놓은 화가다. 반면 회화 장르가 다른 일부 민화 작가들도 그들 못지않은 역량의 소유자라는 사실을 인정하지 않고 있다. 겸재와 단원, 추사는 우리의 대표 작가로 사랑받고 있지만, 세계 유수의 미술관에 걸려 있지 못하는 아쉬움이 크

다. 민화는 다르다. 영국박물관과 미국의 메트로폴리탄미술관, 시카고미술관, 프랑스 기메동양박물관, 일본민예관日本民藝館 등에서 예술품의 하나로 100여 년 전부터 민화 컬렉션에 집중하며 조명하고 있다.

조선민화의 천재 작가는 우리가 관심을 두지 않은 사이에 이미 세계 유명 미술관과 박물관에서 서양미술의 거장과 동등한 예우를 받고 있다. 일제강점기에 조선총독부 조선사편수회에서 일본인이 미술사 편년을 잡고 조선미술사를 썼다. 우리가 자랑하는 겸재와 단원 등 수많은 화가와 우리 문화재도 일본인이 연구·발굴했음은 알려진 사실이다. 예를 들어, 김정희 역시 일본인 학자 후지쓰카 지카시藤塚鄰, 1879~1948의 열정적인 자료 수집과 연구로 전모가 알려졌고, 민화에 주목한 것도 일본인 민예연구가 야나기 무네요시柳宗悦, 1889~1961였다. 언제까지 남의 나라 학자의 연구로, 우리의 귀중한 문화유산을 재인식할 수는 없다. 우리 스스로 더 연구하고 평가해서 우리 문화유산을 제대로 자리매김해야 한다. 이는 부족하지만 미술애호가로서, 민화 컬렉터로서 내가 민화운동에 집중하는 이유이기도 하다.

나는 2018에 출간한 『컬렉션의 맛』에서 민화가 솜씨 좋은 사람이 초본을 따라서 그린 것들만 있는 것이 아니라 뛰어난 작품도 있다며 두 작가를 소개한 바 있다. 「두 명의 걸출한 민화 작가를 찾아내다」(228~244쪽)라는 글에서 다룬 '책거리 대표작이 가장 많은 작가'와 '화조도와 문

자도 등에서 뛰어난 작가'가 그들이다. 17쪽에 걸쳐서 두 천재 작가의 민화 작품과 함께 개요를 서술했다. 이때 간단히 언급한 데는 이유가 있다.

이들 작가에 관해 미술사나 미학자가 전문적인 관점에서 제대로 썼으면 하는 바람 때문이었다. 그 뒤, 몇몇 학자에게 제안을 해보았지만 별 관심을 받지 못했다. 비학자로서 논리의 한계도 절감했지만 한편으로는 오기도 생기고, 컬렉터로서 학자가 볼 수 없는 관점과 강점도 있지 않겠냐는 생각으로 민화를 보고 또 봤다. 그러면서 시급하게 느낀 것은 두 천재 작가를 작가로 인정받게 하는 것이고, 그들의 민화 작품이 순수회화로 인정받는 것이었다.

그래서 책거리 천재 작가의 작품이라고 생각이 되는 책거리 민화 20여 점과, 화조도와 문자도 등의 다양한 분야를 다룬 또 다른 천재 작가의 작품 16점을 모았다. 하지만 민화에 대한 열정과 달리 학문적 바탕이 없는 내가 이들 작품에 미학적인 접근을 시도한다는 것은 어불성설語不成說이었다. 고민 끝에 생각해 낸 방법은 같은 작가라고 생각이 되는, 각기 다른 작품 속에서 조형의 동질성을 찾아내 같은 작가의 작품임을 검증하고 확인하는 것이었다. 다양한 아이디어를 찾다가 컴퓨터를 이용하자는 생각이 들었다. 유전자로 친자親子를 확인하는 방법이라고 할까. 다행히 그래픽 디자이너의 도움을 받아 생각을 구체화하게 되었다. 이렇게까지 하지 않더라도, 그림을 좋아하고 이해하는 사람은 이들의 작품 몇

점만 보더라도 단박에 그것이 한 작가의 작품임을 알아보리라 확신한다. 또 자연스럽게 그들의 창조적인 조형성에 감동받지 않을까 한다.

만약 작품의 조형적 유전자를 통해 작품성을 확인하고, 그들을 작가로 인정한다면, 조선민화는 강고한 민예의 감옥에서 벗어날 수 있고, 회화로 거듭날 수 있다. 그렇게 작가의 회화작품으로 당당히 자리매김하는 것, 그것이 내가 이 책을 쓰는 목적이고 희망이다.

차
례

나는 조선민화의
천재 작가를 찾았다

조선민화의
책거리 천재 작가를 만나다

조선민화의 모든 장르를 그린
천재 작가를 만나다

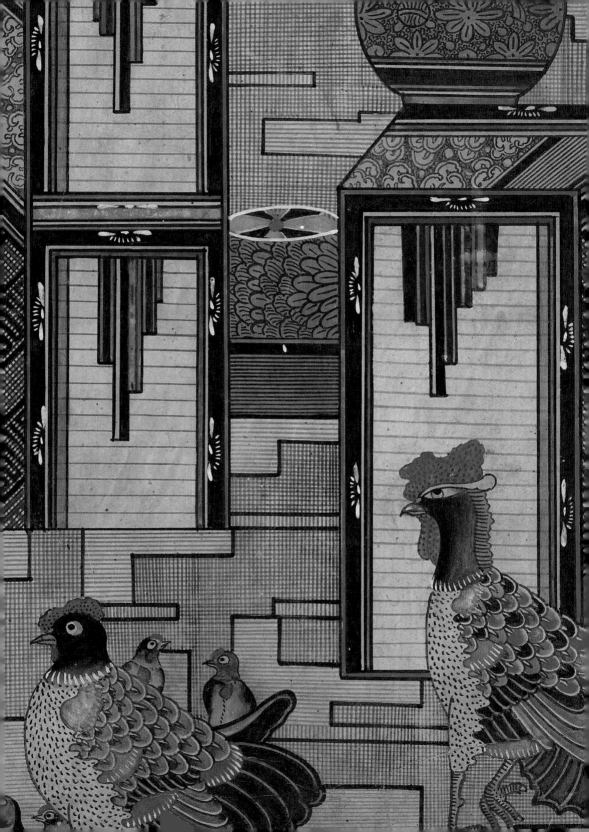

나는 조선민화의 천재 화가를 찾았다

나는 이 책에서 '미스터리 천재 작가'라는 부제로, 19세기 조선 후반에 활약한 두 명의 조선민화 작가를 소개한다. 이들의 작품도 일반적인 견해로는 솜씨 좋은 사람이 그린 민예품일 뿐이다. 그런데 내가 수년 동안 주의 깊게 관찰하고 감상해 보니, 이들 작가가 그린 조선민화에는 현대 미술작품 못지않은 창의성과 예술성이 있었다. 조선시대 말에 이미 세계적으로 내놓아도 부끄럽지 않은 월등한 회화세계가 존재한 것이다. 이 책은 이들의 조선민화가 단순한 민예품이 아닌, 창의적인 순수 예술품으로 인정받고 대접받았으면 하는 마음의 표현이다. 그래서 두 작가의 작품을 모아서 그 도저한 작품세계를 증명하고, 그들이 왜 천부적인 재능을 지닌 천재 작가인가를 조형 분석을 통해 구체화하고자 한다.

조선민화란? ──────────

1. 궁중민화와 민화

조선시대에는 궁중에 필요한 그림을 전담하는 기구로, 예조 소속의 도화서圖畵署를 설치하고, 직업화가인 화원畵員을 두었다. 화원들은 왕실과 조정의 각종 의식이나 행사, 초상화 등을 도맡아 그림을 그렸다. 또한 화원들은 건물을 장식하거나 임금이 신하에게 하사품 용도로 주기 위한 궁중화를 제작했다. 궁중화는 화려하면서도 엄격한 표현이 특징이다. 이렇게 궁중화가 끊임없이 제작되었다가, 19세기 말에 도화서와 '차비대령화원差備待令畵員' 제도가 폐지되면서 변화가 생긴다. 왕의 직속기관인 규장각 소속의 차비대령화원이 1881년에, 도화서는 1884년 갑오경장 때 없어졌다. 직장을 잃은 화원들은 생계가 막막해지면서 민간용으로 궁중화를 그려 유통시킨다. 악화가 양화를 구축한 격이다. 조선 후기에 제작

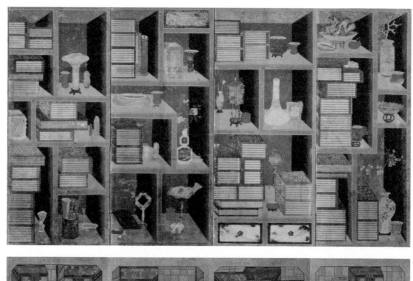

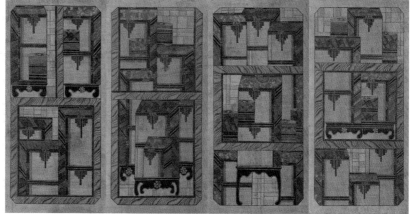

된 적지 않은 작품이 국립고궁박물관과 개인 소장가가 전하고 있는데,
이는 대부분 이러한 역사적 산물이다.

　궁중화 역시 낙관이 없어 정통 미술사에서 다루지 못하는 그림이라

하여, 또 민화와 화목畵目과 모티브가 같다는 이유로 '궁중민화'라는 이름을 붙여, 어정쩡한 상태로 민화의 범주에 함께 있었다. 최근 들어 '궁중장식화'라고 불리기도 하지만 궁중민화라는 말이 오랫동안 통용되는 바람에 쉽게 고쳐지지 않는다. 또 한동안 민화와 궁중민화를 분리해야 한다는 논리도 있었으나 '채색화'라는 이름으로 여전히 궁중민화와 민화가 공존하고 있다.

반면, 조선 말기에 그려진 그림에 작가의 서명과 낙관이 없어 누가 언제 그렸는지 확인할 수 없는 그림을 일반적으로 민화라고 한다. 학계의 시각으로, 민화는 그림을 전문적으로 배우지 않은 아마추어 화가가 그림에 소질이 있어 '본本'을 따라 다량으로 그려, 종로의 광통교에서 생활 민예품으로 판매한 것으로 본다. 또 화원들이 그린 궁중민화가 민간용으로 체질을 개선하면서 민화로 자리 잡았다고 한다. 동서양을 막론하고 그림에 입문할 때 '본'을 따라 그리기는 기본이다. 동양의 경우, 『개자원화전芥子園畵傳』 같은 중국산 '화보畵譜'를 따라 그리며 그림을 체득했다. 따라서 본그림이라고 해서 무조건 폄하할 것은 아니다. 본그림도 크게 보면, 첫째는 형태를 그대로 그린 것, 둘째는 뜻을 살려서 변화를 준 것, 셋째는 창의성을 가미하여 재해석한 것으로 구분할 수 있고, 작품 수준에 따라 상중하로 나눌 수 있다. 본그림에 기초한 민화라고 일률적으로 평가절하할 것이 아니라, 좀 더 섬세하게 구분해 봐야 한다. 물론

당시 제작된 수많은 민화 중에는 허접한 뿐그림도 적지 않고, 반대로 민화 작가의 독창적인 시각과 생각을 녹인 작품도 있다. 다량으로 복제하다시피 그린 민화는 서민들의 제사나 크고 작은 행사의 배경그림으로 사용되었다. 당시의 집안 행사를 찍은 흑백사진 속의 병풍그림에는 민화가 많이 발견되는 것이 사실이다.

일반인이 누구나 소유하고 즐길 수 있는 민화는 조선 후기에나 가능했다. 당시 전국 방방곡곡에서 민화가 성행하여 집안의 대소사에서 뒤 배경을 치고, 온갖 의미를 부여하며 감상 대상으로 민화가 애용되었다. 조선 말기에 그려진 민화가 어떤 연유로 일상생활에 파고들었고 무엇을 추구했는지에 관해서는 학자들도 짧은 기록을 근거로 유추할 뿐, 정확한 사실은 알지 못한다. 현재 우리는 그 19세기 말과는 전혀 다른 21세기에 살고 있다. 따라서 현대인에게 민화의 상징성이나 의미가 와닿지 않을 수도 있다. 또 소재에 따라서는 한 점의 미술작품으로 감상하기에 무리인 민화가 있는 것도 사실이다. 그런데 그 속에는 지금까지 알려진 민예의 범주에서 벗어나, 천부적인 자질로 뛰어난 솜씨를 구사한 작가의 민화가 있다. 이들 예외적인 존재는 민화를 다시 보게 만든다. 민화를 무명작가의 허술한 그림으로 도매금으로 처리하는 데 제동을 걸며, 한 작가의 작품으로, 예술품의 범주에서 이해하고 감상할 필요가 있음을 재인식시켜 준다.

민화를 조형적으로 즐기는 처지에서 보면, 지나친 도상학적 의미나 상징 추구가 민화를 회화로 감상하고 가까이하는 데 오히려 장애가 될 수 있다. 민화 감상은 그림에서 상징을 찾아야 하는 정답 맞추기가 아니다. 그래서 나는 민화에 깃든 상징성도 중요하지만 작가가 소재를 어떻게 그렸는지, 상상력을 어떻게 발휘하여 소재를 변형하고 재구성했는지, 또 소재를 어떻게 연출하고 채색했는지 등의 조형적인 면에 관심을 갖는 것이 민화와 좀 더 가까워질 수 있다고 생각한다.

2. 민화의 천재 작가들

민화는 작가의 무명성으로 인해 제대로 대접받지 못하고 있다. 또 뽄그림으로 대량생산한 그림이라며 싸잡아 낮춰 보는 풍조 때문에, 그렇지 않은 민화까지 푸대접을 받고 있다.

민화 중에는 솜씨 좋은 작가의 실력으로만 볼 수 없는 빼어난 작품들이 있다. 그렇다면 그것을 그린 작가의 존재를 생각해 볼 수 있다. 내 생각에, 그들은 무명의 작가가 아니라 피치 못할 사정이 있어서 자신을 밝히지 않은 익명성을 띤 작가인 것 같다. 이들의 솜씨는 무명작가의 그림이라고 치부해 넘기기에는 조형성이나 표현력이 너무나 돋보인다.

조선 왕조의 국운이 쇠하여 조선 말기의 혼란스런 상황에서 천재성을 지닌 화가가 철저히 자아를 내려놓고 확고한 작가정신으로 민화를 그리지 않았나 생각해 본다. 그것도 자신의 이름을 감춘 채 시류에 휩쓸리지 않고 독창적인 예술의 길을 걸어간 것이 아닐까. 어쩌면 혼신을 다해서 그린 작품에 서명을 하지 않는 익명의 행위로, 수도승 같은 정신세계를 추구했는지도 모른다. 무명이 아니라 익명이다.

이러한 익명성은 작가가 이름을 알려 유명해지고 싶은 욕망이나 유명세로 작품가를 높이고 욕심에서 벗어나, 자신이 추구하는 작품을 제작하기 위한 실천의 표현이 아니었을까 생각해 본다. 이는 현대미술가들이 가져야 할 자세이기도 하다. 작가로서 유명해지려는 욕망과 온갖 위선과 가식에서 벗어나, 간절히 바라는 세계를 향해 나아가는 자세가 바로 작가정신의 본질이 아닌가 한다.

그동안 출간된 대부분의 민화서적이 민화를 상징적이고 관념적으로 해석하고 소개하는 바람에, 그림을 미적으로 감상하는 내게는 별 도움이 되지 않았다. 오히려 순수한 직관에서 나오는 감성의 분출을 방해하지 않았나 생각한다.

나는 이 책에서 천재 작가로 소개하는 민화 작가를 발견한 뒤부터 민화를 작가적인 관점에서 보기 시작했다. 그리고 수많은 민화 작품 속에서 한 작가의 조형세계를 찾으려 유사한 화풍의 그림을 모아서 동일선상

에 놓고 비교하며, 한 작가의 조형관이 세월이 흐름에 따라 어떻게 변하고 숙성되었는지를 확인했다. 언뜻 보면, 서로 다른 작가가 그린 작품 같은데, 직감적으로 '아, 이 작품과 이 작품은 같은 사람이 그렸구나' 하는 작품이 있다. 또한 같은 작가라고 생각되는 작품들도 어떤 작품이 초년에 그린 것이고, 어떤 작품이 말년에 그린 것인지를 느낄 수 있다. 그것은 같은 작가의 솜씨라도 화력畵歷이 쌓여갈수록 조형관과 완성도가 숙성되기 때문이다. 창작행위를 하는 작가는 끊임없이 새로운 세계를 향해 발돋움한다. 더불어 화풍이 점점 나아지고 깊어진다. 내가 작가들의 민화를 수집하면서 가장 주목해서 보는 점이다.

나의 주관심사는 민화가 '무엇을 그렸나'가 아니라 '어떻게 표현했느냐'다. 또 조형적으로 표현한 회화미를 매순간 감상하며 즐긴다.

3. 해외로 팔려간 민화들

민화는 실용적으로 제사를 지내거나 혼례를 치를 때나 각종 대소사에서 행사 뒤쪽의 배경으로 쓰기 위한 용도로 제작된 유물이라 여겨, 애당초 예술로 보지 않고 민예품으로 보지 않았나 생각한다.

내가 뛰어난 민화를 보여 주고, 작가 운운하면 사람들은 말한다. 작가

의 이름도 모르고, 작가에 대한 아무런 자료도 전해지지 않아 제작편년도 알 수 없는데, 어떻게 작가로 볼 수 있냐고 한다. 틀린 말도 아니다. 구체적인 작가를 특정할 수 없는 것으로 분명한 사실이기 때문이다. 그렇지만 동일한 작품이 작가의 존재를 증언하고 있음 또한 분명한 사실이다. 작가는 작품으로 말한다고 하지 않는가. 그렇다면 작품이 있는 한 작가는 있는 셈이다. 누구인지 특정할 수 없을 뿐이다.

시장에서 거래되는 민화의 대다수가 허접한 편이다. 그렇지만 내가 민화를 수집하면서 지향하는 최고의 작품은 귀하기도 하지만 분명히 어딘가에 존재한다. 내가 자의적으로 민화의 가치를 규정하고 추구하는 작품은 너무나 희귀해서 늘 1점만이라도 더 나타났으면 하는 마음이 간절하다. 그러나 좀체 소망은 이루어지지 않았다. 이유가 궁금했다. 틈틈이 고미술 유통가에서 평생 장사를 해온 원로 상인들을 찾아다니며 물어보았다.

그들에게 내가 찾는 민화의 견본을 보여 주며 이런 작품을 본 적이 있냐고 물어보면 하나같이 대답은 이렇다. 그런 그림은 우리나라 사람은 허접해서 사려고 하지 않는다는 것이다. 이태원 골동가게 업자에게 보여 주면, 프랑스대사관에서 사간다고 했다. 우리나라 사람은 화려하고 예쁘고 섬세하게 그린 민화를 좋아해서, 예쁘지 않고 못 그린 민화는 외국인이 사가는 관광 상품용이라고 치부했다. 수십 년 동안 프랑스로 다 팔려

나갔다고도 했다. 나는 내심 충격이 컸다. '아, 그래서 내가 찾는 민화가 없었구나.' 그래서 어느 기회에 인사동에서 70, 80년대 큰 표구사를 한 적이 있는 사람에게 물어보았다. "프랑스 사람이 우리 바보 민화를 좋아했는지요?" 그런데 그 주인은 망설임 없이 당연하다는 듯이 "프랑스 사람들은 허접한 민화를 엄청 좋아해요." 그리고 프랑스대사관에서 한 달에 수백 점씩 가배접假褙接을 해서 프랑스로 가져갔다고 자랑하는 듯한 대답이 돌아왔다. 그 말투에서 마치 우리에게 필요 없는 민화를 무지한 프랑스 사람한테 잘 팔았다고 하는 것이 느껴졌다. 오랫동안, 그렇게 1점에 단 몇십만 원에 쓸어갔다니 당혹스럽고 난감한 마음이 쉽게 가라앉지 않았다.

누가 누구를 책망할 수 있겠는가? 다 우리의 잘못이 아닌가?

또 해방이 지나고, 70, 80년대 경제적 호황기를 맞이한 일본의 골동업자들이 우리나라에 대거 몰려와 싹쓸이해 갔다는 얘기도 들었다. 이들 또한 우리가 허접하게 여기는 민화를 병풍으로 꾸며 한 달에 몇 컨테이너씩 사갔다고 한다. 그래서 '내가 간절히 찾아 헤매는 현대미술 같은, 추상화 같은 민화가 보이질 않았구나' 싶었다. 속상하기가 이만저만이 아니었다.

4. '조선민화'라는 명칭

'민화'라는 명칭은 일본인 야나기 무네요시가 명명한 이후 일반화되었다. 그전까지는 민화도 병풍이나 족자, 벽그림 등을 이르는 '속화俗畵'라는 별 칭으로 통용되었으나 일제강점기에 야나기 무네요시의 민예론에 포착되면서 속화 대신 민화가 그 자리를 차지했다. 야나기 무네요시는 민화를 민중 속에서 태어나고 민중이 그리고, 민중에 의해 유통되는 그림으로 정의했는데, 이 개념은 애당초 일본의 민예품을 대상으로 사용한 것이었다. 그런데 야나기 무네요시가 1957년에 발표한 「조선시대의 민화」에서 조선의 속화에 민화라는 개념을 적용했고, 이후 1959년 동시에 발표한 「조선의 민화」와 「불가사의한 조선민화」에서 조선의 민화에 대한 생각과 예찬을 펼쳤다. 민예의 범주에서 민화를 보았음에도 민화 예찬이 널리 알려지면서, 무시했던 민화가 새삼 관심의 대상이 되었다.

일부 학자는 '민화'라는 이름을 개명改名해야 하지 않을까 하는 필요성을 제기하기도 했다. 민화가 일본인에 의해 이름이 붙여진 만큼 새로 지어야 한다며 이런저런 이름을 제안한 바 있다. '겨레그림'(김호연)이라든가, '한민화韓民畵', '한채화韓彩畵'(조자용)라든가 '행복화'(기시 후지시마) 등이 그것이다. 지금도 새로운 이름에 대한 의견은 이어지고 있고, 여전히 의견이 분분하다. 여기에는 평생 민화를 수집하고 연구한 대갈大喝 조자

용趙字庸, 1926~2000이 자리하고 있다. 야나기 무네요시가 쓴 조선민화에 대한 글을 읽고 감명을 받아서 민화 연구에 투신한 조자용은 민화의 범주를 확장한다. 야나기 무네요시가 틀 잡은 민화에 화원들이 그린 궁중회화를 포함시킨 것이다. ('궁중민화'라는 이름의 기원도 여기에 있는 것으로 보인다.) 이로써 민화의 범주가 넓어진 것은 사실이지만 결과적으로 혼란을 가중했다. 분명 민화가 조선시대 왕실을 중심으로 형성된 궁중회화의 영향을 받기는 했으되, 민화와 차이가 뚜렷함에도 불구하고, 당시 화원들의 채색화가 제대로 인정받지 못하고 있음에 주목하여 궁중회화를 민화로 흡수한 것이다. 궁중회화를 품어서 개념이 확장된 민화가 널리 퍼지면서, 70, 80년대에는 일반인조차 궁중회화를 당연히 민화로 여기는 풍조가 조성되었다.

2000년대 들어서면서 분위기가 바뀐다. 민화에 포섭된 궁중회화를 민화에서 분리해야 한다는 의견이 대두한 것이다. 범상치 않은 수준의 작품임에도 작가가 무명이라는 이유로 민화의 일원에 들었다가 궁중장식화, 궁화, 궁궐장식화 등의 이름으로 궁중회화를 분가하고자 한다. 반대로, 조자용의 시도처럼 하나로 통합하자는 의견도 있다. 그러니까 '길상화'(윤범모), '채색화'(정병모) 등의 명칭으로, 제도권 미술사에서 민화의 위상을 보다 세세히 들여다보고 평가하려는 시도가 이어지고 있다.

야나기 무네요시가 민화라고 명명한 일제강점기에서 벗어난 지 80여

년이 지났다. 하지만 아직도 민화는 이름과 범주에서 점진적으로 조정 중이다. 사실 민화라는 이름은 100여 년 동안 사용하다 보니 쉽게 바꿀 수도 없을 정도로 우리에게 고착화되었다. 나도 20여 년을 민화와 함께 생활하다 보니, 지금은 민화라는 이름이 싫지 않다. 야나기 무네요시가 비록 민예적인 관점에서 조선의 속화에 민화라는 개념을 덮어씌웠다만, 또 일본의 민중화에 사용했던 원래 맥락과는 다르겠지만, 민화의 '민'이 어감이 좋다는 생각이 들 때가 있다. 한자의 '民'이 백성이란 말이 아닌가, 민이 주인인 나라가 민주주의 아닌가 하며 생각을 펼쳐보기도 한다. 그래서 민이 그리고, 민이 사용하고 감상한 그림이 '민화'라면 이보다 숭고한 의미가 어디 있겠냐 싶다.

그리고 이름과 관련하여 생각해 볼 거리가 하나 있다. 용어의 혼동이다. 2000년대 들어, 민화 붐이 일면서 기존의 민화를 모사하거나 새롭게 창작하는 이들이 20만여 명이 된다고 한다. 그래서 '민화'라 할 경우에, 현재의 민화 작가들이 그리는 민화와 조선 후기에 그려진 민화가 섞여서 구분이 안 될 수 있다. 그만큼, 이를 조선 후기, 즉 19세기 말에서 20세기 초에 제작된 민화와 구분할 필요가 있다. 일각에서는 지금 그려지는 민화는 '현대 민화'라 하고, 당시 그려진 민화는 '조선민화'로 부르자고 제안한다. 나는 이런 제안의 연장선에서 조선 후기와 20세기 초에 그려진 민화를 '조선민화'로 부른다.

민화 중에서 걸작이라고 생각이 되는 작품은 하나같이 이름이나 낙관이 없다. 조선시대 회화사를 수놓고 있는 작품에는 작가가 있고 낙관이 있다. 물론 호나 이름이 없는 작품은 화풍을 통해 누구누구의 작품일 것으로 추정하고 '전칭작傳稱作'이라고 표기한다.

뛰어난 그림을 그리고 작품에 낙관이나 이름을 표기하지 않은 것은 무엇 때문일까? 질문을 바꿔, 철저히 익명성을 추구한 이유는 무엇일까? '무명'이 아니라 '익명'이다. 익명은 흔히 이름을 밝혀서는 안 되는 불가피한 경우에 사용한다. TV나 일간지에 익명의 제보자가 등장하는 것처럼 작가에게 사정이 있어서 이름을 숨긴 경우다.

나는 의문을 가지고 이런저런 생각을 해보곤 한다. '투잡two job'을 한 화원이었을까? 실력은 있는데, 도화서 화원시험에 떨어진 작가일까? 화원들의 그림을 보고 그림솜씨를 키운 화가였을까? 뛰어난 실력을 갖춘 작가가 자신의 이름을 밝히지 않는다는 것은 지금 시대에는 이해할 수 없다. 자신을 숨기기 위해 '아이디'나 '닉네임' 등을 사용하기는 한다. 그럼에도 특정 개인을 지칭한다는 의미에서는 그것도 이름이기는 마찬가지다. 뾰족한 답이 있는 것은 아니지만 그 시절에 무슨 이유가 있지 않겠나 싶다. 시대적인 특별한 배경과 관련이 있을지도 모른다. 아니면 작가

정신이 철저하여 자신을 비우고 작품으로만 얘기하고 싶었을지도 모른다. 조선 후기, 국운이 쇠하여 세상이 혼미하고 나라와 백성은 피폐한데 작가로서 이름을 알려 유명해진다 한들 무슨 의미가 있을까 하는 생각에 무상함을 느꼈을 수도 있다. 그래서 더욱 자신을 내려놓고 오로지 작가정신으로 예술혼을 태웠을 수도 있다. 또 천부적인 소질을 억누르지 못해 반항적이거나 반골 기질로 마치 수행하듯이 붓을 든 것인지도 모른다. 그렇게 작업에만 몰두하며, 세상에 하나밖에 없는 작품을 제작하지 않았을까 싶다.

민화 작품에 낙관이 없다고 해서 민화를 수집하고 감상하는 데 문제가 있는가 하면, 전혀 그렇지 않다. 오히려 작품 감상에 편안함을 느낀다. 유명 작가의 서명이 부담으로 와닿아, 선입견으로 작용해서 작품을 순수한 마음으로 감상하지 못할 때도 있다. 그래서 때로는 익명으로 그린 그림이 좋다. 작품 자체가 작가의 전부가 아닌가. 호랑이는 죽어서 가죽을 남긴다지만 작가는 죽어서 작품을 남긴다지 않는가. 정녕 그림은 그 자체로 감상하고 인정해야 한다는 생각이다.

나라 밖의 사정은 우리와 다르다. 유수의 해외 미술관에서는 민화를 민예가 아닌 순수한 회화로 대접한다. 서구의 미술사를 장식한 기라성 같은 작가들의 작품과 동일한 공간에 민화를 전시한다. 우리는 어떤가. 민화를 민예품으로 대하다 보니, 정통 회화사에서 제외하거나 끄트머리

에 잠깐 언급하고 만다. 보이지 않는 벽에 가로막혀, 순수미술을 향해서는 한 발자국도 내디딜 수 없다. 민화를 그린 작가는 분명 있는데, 민화를 작가의 작품으로는 인정하지 않고, 뿐그림을 토대로 그렸다는 선입견에 사로잡혀 민예품이나 공예적인 대상으로 분류하고 만다. 그러다 보니 국립중앙박물관이나 국립현대미술관에서도 민화와는 일정한 거리를 둔다. 그래서 해방 후 80여 년이 지났는데도 민화 전시 한번 못하는 게 현실이다. 국립중앙박물관이나 국립현대미술관에서는 민화가 허접해서, 아니면 익명의 그림이어서 전시를 할 수 없는 것일까. 이런 상황에서, 영국박물관이나 메트로폴리탄미술관 같은 데에서 우리 민화의 컬렉션에 힘쓰는 것은 어떻게 봐야 할까. 제 나라에서조차 대접받지 못하는 민화를 어떻게 해외 유명 미술관에서는 전시하겠다고 하는 것일까. 의문이 아닐 수 없다.

만약 작품의 익명성이 문제라면, 우리 스스로 시각을 바꿔, 뛰어난 민화들을 작가의 순수한 미술작품으로 인정하는 데서부터 민화 다시 보기를 시작하면 된다. 그리고 작품을 평가할 때, 작가의 이름이 절대적인 조건이 되어서는 곤란하다. 작가는 작품으로 말한다. 작품이 바로 작가다. 더 이상 무엇이 필요하겠는가.

6. 'Folk Painting'과 'Minhwa'

10여 년 전에, 갤러리에서 수집한 민화를 펼쳐놓고 보면서 민화에 빠져 살고 있던 어느 날 손님 한 분이 들어오셨다. 60대 여성인데, 내가 열심히 보고 있는 민화를 자신도 같이 보면 안 되겠냐고 해서 같이 보았다. 그분은 서울에서 고등학교를 졸업한 뒤 미국으로 유학 가서 결혼하고 미국에서 사는데, 몇십 년 만에 고국에 들렀다고 했다. 그런데 그분은 민화를 보면서 흥분을 감추지 못했다.

평생 세계 각국의 미술관에 다니며 작품을 관람했다는 이야기를 들으면서, 그분이 너무 감성적이어서 혹시 오버하는 게 아닌가 하는 생각도 들었다. 하지만 진심이었다. 평생 외국에 살면서 처음 접하는 그림이지만 회화성이 빼어난 민화가 너무나 아름답고 감동적이란다. 왜 이런 좋은 그림이 세계에 알려지지 않았냐고 의문을 표하며 안타까워하기까지 했다. 이런 민화는 세계 어디에 내놓아도, 또 현대미술과 견주어도 예술성이 최고라면서 목소리를 높였다. 그리고 세계에 알려야 한다며 내게 신신당부를 했다.

어떻게 보면, 그분은 평생 외국에서 산, 외국인이나 마찬가지 시각이 아닌가 싶었고, 그래서 외국인은 민화를 볼 때 도상학적·상징적으로 민화를 해석하는 것이 아니라 회화적 조형언어로 대한다는 것을 알았다.

그분이 이야기 중에 민화를 영문으로는 어떻게 표기하냐고 물어왔다. 보통 우리나라에서는 '포크 페인팅Folk Painting'이라고 쓴다고 하니, 펄쩍 뛰었다. 단호하게, 그릇된 표기라고 했다. 자신은 미국에서 법대를 나와 평생 변호사 생활을 했다며, 현재는 퇴임하여 영어로 소설을 쓰고 있다고 했다. 그러면서 자신은 직업적으로 미국 현지인보다 단어 선택에 정확하다는 말을 덧붙였다.

그분의 의견인즉, '포크 페인팅'은 세계 어느 나라에나 존재하는 그림인데, 민화를 그와 같이 표기한다는 것은 문제가 있다고 했다. 그분이 보기에 민화는 '포크 페인팅'이 아니라, 정상적인 아티스트가 그린 전문 작가의 작품이라고 했다. 사인署名이나 작가명이 없다고 해도, 이 그림은 순수 창작회화로 봐야 한다는 것이다.

나는 이런 이야기를 들으면서, 민화를 처음 접하는 외국인은 민화를 회화적인 관점에서 보는구나 싶었다. 민화에 대한 새로운 객관적인 관점을 내게 선물해 주신 것 같아 고맙기까지 했다. 나 역시 회화적인 관점을 취하고 있었기에, 뜻밖의 동지를 만난 심정이었다. 그럼 영문으로 어떻게 표기하는 게 좋겠냐고 슬쩍 물어보았다. 그분은 그냥 영어발음대로 'Minhwa'로 표기하면 되지 않겠냐고 했다. 야나기 무네요시가 'Folk Painting'을 일본어로 번역한 게 '민화'여서 그런지, 민화의 영문 표기를 '포크 페인팅'으로 사용하는 현실에서, 'Folk Painting' 표기가 불편했던

나는 그 말에 쉽게 동의했다.

민화는 'Folk Painting'이 아니라 그냥 'Minhwa'다. 마치 1970년대에 등장한 한국 현대미술을 대표하는 '단색화單色畵'의 영문 표기를 기존의 'Monochrome Painting' 대신에 한글 그대로 'Dansaekhwa'라고 바로 잡았듯이, 민화는 'Minhwa'로 표기하면 된다.

그분이 가고 난 뒤에도, 유명한 프랑스 작가들이나 외국에서 활동하는 작가들이 갤러리를 방문하여 그동안 수집한 'Minhwa'를 보고 갔다. 이들 작가는 한결같이 민화의 다채로운 회화성에 놀라고 감동을 받은 눈치였다. 그것은 그들이 국내 학자들처럼 민화를 민예품이란 시각으로 보지 않고, 순수회화로 본다는 뜻이다.

내가 사랑하고
추구하는 민화

1. 회화적이면서 가슴에 호소하는 민화

학자들 가운데에는 내가 민화 이론을 공부하지 않는다고 책망하는 사람
도 더러 있다. 그래서 민화 관련 서적을 읽어 보려고 노력을 해도 도저히
머리에 들어오지 않았다. 나는 20여 년 민화를 수집하면서 민화서적을
가까이하긴 하되, 어느 순간부터 의도적으로 집중해서 읽지 않았다. 내
앞에 놓여 있는 민화와 민화 관련 서에 적힌 이론과 직관적인 감성에 의
한 느낌 간에 차이가 많아서 작품을 감상하는 데 오히려 방해가 되었기
때문이다. 아는 만큼 보인다는 말도 일리는 있다. 그러나 나는 원래 책을
몇 줄만 읽어도 잠이 오고, 학술적 용어 해독에 금세 지치는 스타일이
다. 10대 후반부터 평생 박물관과 미술관에 살다시피 다니곤 했지만 지
적 욕망에서 비켜갈 수 있었던 것은 나의 성격 탓이라 본다. 단순한 데

다가 성격도 급하고, 그래서 그냥 보고 즐기는 방법에 익숙해 버린 듯하다. 미술도록은 장서에 수백 권이 있어서, 매일 도록 속의 그림을 보면서 즐기고 있다. 어차피 누구에게 가르칠 일도 없고, 누구에게 지적 자랑을 할 일이 없기에, 굳이 공부를 해서 지식을 쌓아야 한다는 강박도 없다. 그냥 마음 편하게 실물 작품과 도판을 보면서 혼자 즐기고 있다. 의무감이 없으니 자유롭게 '맛집'을 찾아다니듯 박물관과 미술관을 찾아다닌다. 그래서 가끔은 작품을 연구하는 학자보다 즐기는 내가 더 좋다는 생각을 해보기도 했다. 나아가, 민화 수집이 내 적성이 잘 맞는다는 생각도 해보았다. 민화는 특별한 지식이 없어도 수집할 수 있다는 자신감이 있었다. 물론 내가 오랫동안 그림과 도자기 같은 고미술에 빠져 있었던 덕에, 나름대로 좋아하고 추구하는 나만의 미적 취향이 있었기 때문이다. 이는 지식의 영역이 아니라 직관적인 탐미의 영역이 아닌가 한다. 이 직관적인 탐미는 나의 미적 취향과 기준을 심화하고 강화하는 방법이기도 하다.

결국은 내가 민화를 수집하고 감동하고 애착을 갖는 것은 민화의 회화적인 관점이다. 나에게는 무엇을 그렸냐가 중요한 것이 아니라 어떻게 그렸냐가 중요하고, 그것이 주요 관심사다. 작가의 낙관落款도 없어서 누가 그렸는지 알지 못한다. 그래도 좋았다. 우리는 그동안 낙관 없는 그림을 민화로 통일하여 부르고 있다. 그러기에 정통 회화처럼 낙관을 보고

유명한 사람이냐 아니냐 하는 선택의 강박에서 자유로울 수 있다. 역설적으로 유명한 작가의 그림은 비싸고, 무명의 작가 그림은 가격이 낮으니, 이 또한 그림 수집의 한 기준이 되고, 수집가의 재력에 비례하여 선택권은 이미 결정난다. 가난한 처지에선, 재력의 상하 관계에서 비롯되는 수집의 허탈감에서 좀 자유롭다고 할까. 재력 있는 사람은 유명한 작품을 구입하는 행운이 있는 반면, 가난한 자의 미적 욕망과 소유욕은 무명작가의 작품 수집이 유리할지도 모른다. 이 때문에 내가 20여 년간 민화를 체계적으로 수집하게 되었는지도 모른다. 그렇다고 상대적으로 작품의 값이 싸다고 해서 수집의 결과물까지 질이 낮은가 하면, 그것은 아니다. 오히려 수집의 본질에 비춰 보면, 내 방법이 독창적이고 질서 있는 수집이어서 더 행복할 수 있다.

"자신이 선택하여 수집한 작품은 원래 존재하는 것이 아니라 내가 선택했으므로 존재하는 것이다. 이미 내 관점의 집합물이다. 각 수집품이 하나의 관점 속에 서로 충돌하며 다듬어져 새로운 질서를 만드는 것이다."(『컬렉션의 맛』, 30쪽)

내가 민화를 수집하고 감상하는 것은 거의 직관적이고 본능적인 미적 탐구에서 비롯된다. 그 과정에서 나는 감동을 하고 즐거운 열정에 빠져든다. 물론 전문적인 책을 보면서, 도상학적 상징이나 지적 대상으로 민화에 접근하다 보면, 지적 탐구에서 맛보는 기쁨도 있을 것이다. 그러나

내 경우에는 달랐다. 나도 모르게 미적 기쁨에서는 벗어나 심드렁해짐을 가끔 느낀다. 민화는 특별한 규준規準이 없다. 어떤 민화가 좋고 어떤 민화가 나쁘다는 기준이 부재한다. 단지 그것은 구입하고자 하는 사람의 미적 가치관에 달렸다. 왜냐하면 민화에는 똑같은 그림이 없기 때문이다. 철저한 자신의 미감美感을 담보로 구입을 결정하고, 결과는 스스로 책임져야 한다. 그래서 오랫동안 민화를 수집하면서 느낀 것은 외로움이다. 혼자 결정하고 혼자 책임지기란 말처럼 쉽지 않다. 돌이켜보면, 수집가는 작품을 창작하는 작가와 다를 바 없다는 생각을 한다. 수집이 또 하나의 창작인 이유다.

그래서 민화를 구입하기 위해 처음 민화를 대할 때면, 습관적으로 마음을 비우고 직관적으로, 가슴으로 읽으려고 한다. 평생 작품을 수백 번 반복해서 구입해도 매번 똑같은 마음가짐으로, 평정심으로 작품을 선택하는 수밖에 없다. 더러 지식에 의지할 수는 있겠지만, 전적으로 지식에 기대어 작품을 구입할 수는 없다. 나는 모든 미술품을 보이는 대로 보고, 좋아하고, 즐기는 버릇이 있다. 이것은 미술품을 감상하는 나만의 방법이자 작품과 선입견 없이 소통하기 위함이다. 작품에 이성적으로 의미를 부여하고, 분석하고, 지식에 의지해서 보려는 노력도 분명 필요하지만 어떤 때는 허망하게 보일 때가 있다. 나는 작품이 건네는 이야기를 순수하게 읽으려 한다. 이때 발생하는 감동의 질이 모두 다르다. 진한 감

동도 있고, 잔잔한 감동도 있다.

이렇게 보고 감상하고 수집하는 것이 나만의 방법이며, 컬렉터의 특권이고 즐거움이다. 내가 하나의 재화 가치로 민화를 수집하거나 지적 욕망으로 수집에 뛰어들었다면, 이렇게 오래도록 하지는 못했을 것이다. 또 미친 듯이 힘들게 수집하지는 않았을 것이다. 왜냐하면 그것은 내가 지향하는 행복한 삶이 아니기 때문이다.

2. 민화의 진면목은 추상과 해학

민화를 면면히 들여다보면 온통 추상이다. 특히 내가 매료된 천재 민화 작가의 작품을 들여다보면, 꽃과 나비, 산과 바위, 풀과 나무 같은 소재가 무엇 하나 사실대로 똑같이 그린 것이 없다. 현실에서는 볼 수 없는 다른 세계의 그림이다. 민화는 현대미술 이상의 추상성이 있지만 기이하게도 난해하기보다 친숙하다. 추상과 구상이 섞여 있고, 적절한 해학이 가미되어 생명력이 넘친다. 작가와 감상자 사이에 재미와 웃음을 주고, 여유를 준다. 건강한 소통으로 이끈다.

상상해 보자. 시골의 어느 집 대청마루에서 작가가 당당하게 종이를 펼쳐놓고 거침없이 그림을 그린다. 주인과 동네 아낙들이 빙 둘러서서

박수를 치고 감탄한다. 마술처럼 그린 그림은 여태껏 본 적이 없는 세상이며 하나같이 아름답고 재미있다. 촌로나 어린이가 보아도 고개를 끄덕일 수 있다. 굳이 설명하지 않아도 감동하는 추상의 세계다.

우리가 사는 21세기에는 '현대'가 범람하고 있다. 하지만 현대시, 현대음악, 현대무용, 현대미술 등 현대란 단어가 들어가면 우리는 긴장부터 한다. 현대에는 거의 모든 분야가 추상이다. 어느 누구도 현대의 추상성을 이해하면서 그 난해함으로부터 자유로울 수는 없다. 그래서 난해함을 풀어주는 미학자나 미술평론가가 필요한지도 모른다.

서양 현대미술의 추상은 관련 지식이 없으면 이해하기가 쉽지 않다. 민화는 다르다. 현실과 항상 공존하는 내용이어서 친숙하고, 진솔하고, 건강하고, 사랑스럽다. 또한 번잡하지 않고 간결하며, 솔직하고, 해학이 있다. 빛나는 예지력과 통찰력으로 해석한 자연과 기물이 명쾌하고 담백한 표정을 짓는다. 전문적인 배움에서 발원한 미감이 아니다. 한민족의 감성과 심성에 깃든, 익숙한 조형 유전자에서 비롯된 것이다.

민화는 곳곳에 추상미가 가득하지만 어렵지 않다. 민화의 추상은 완성도가 높다. 무수한 작업 과정에서 단순하게 정리된 추상세계인지라 더 없이 건강하다. 여기에 해학까지 가미되어 재미있고 아름답다. 추상미와 해학미가 공존한다.

우리나라에는 신라시대의 토우에서부터 고려시대, 조선시대의 회화

와 소설, 연희, 판소리에 이르기까지, 모든 것에서 해학과 추상이 넘친다. 민화에 깃든 추상미는 태생이 다름에도 불구하고 서양미술의 추상미와 통한다. 그러니까 서양미술이 장구한 역사 속에 발전시킨 추상세계를 동아시아 조선의 민화는 모두 갖추고 있다. 민화는 현대미술이 추구하는 회화의 본질에 충실한 그림이다.

나는 민화를
이렇게 수집했다

1. 민화 수집에 나서다

나는 10대부터 지금까지 국립박물관과 현대미술관을 다니면서 예술에 사로잡혀 살고 있다. 수많은 미술공간을 드나들면서, 좋은 작품을 한 점 갖고 싶은 현실적인 욕망과 순수하게 미를 사랑하며 평범하게 살고자 하는 갈등에서 한시도 벗어날 수가 없었다. 결국은 미의 사제가 되어 어려운 환경 속에서도 수집가의 길을 걷게 되었다. 그러면서 그릇된 집착에 빠져 곤경에 처하기도 하고, 반대로 좋은 작품을 소유하며 행복한 적도 있었다. 수많은 노력을 들여 수집한 미술품을 불가피한 사정으로 떠나보낸 일도 있다. 30대 초반에는 박물관이나 현대미술관에서 볼 수 있는 유명한 작품이나 비싼 작품에 눈이 멀었다. 이렇게 모은 작품을 어느 날 비우고 나니, 비로소 남들이 하찮게 보는 민화에서 소소한 미를 느끼

게 되었다. 마치 몰래 감추어둔 곶감을 빼먹는 것 같은 희열과 즐거움, 묘한 매력이 찾아왔다.

주위에서는 왜 허접하고 값싼 민화를 수집하느냐고 핀잔을 주기도 했지만 나는 이상하게도 민화에서 끌려 '미의 판타지'를 경험했다.

평생 박물관과 미술관에서 시간을 보내면서 새로운 꿈이 생겼다. 나는 과연 언제 수집한 작품으로 전시를 해서 남에게 베풀 수 있을까 싶었다. 당시 내 능력으로 봐서 그것은 불가능한 꿈이었다. 그렇게 시간을 보내다가, 막연한 꿈을 구체적으로 꾸게 되었다. 민화를 알고 나서부터였다. 나만의 미적 관점으로 민화를 수집하여 언젠가는 조촐하지만 빛나는 전시를 개최하고 싶었다. 그때는 민화가 여전히 저평가되고 수집 인구도 많지 않은 이점도 있었다. 남들이 알아봐주지 않기에, 때론 적은 돈으로 좋은 작품을 구입하는 행운도 있었다. 가난한 수집가의 소박한 꿈에는, 언제인가는 세상에서 민화를 알아주는 날이 오리라는 소소한 희망이 있었다. 20대 후반에 읽었던 야나기 무네요시의 『수집 이야기』가 작은 빛이 되었다. 그 가난한 자의 수집 매력, 남이 하지 않는 독창적인 수집, 창조적인 수집 등에서 절감한 이치를 거울 삼아 민화 수집에 나설수 있었다. 그렇지만 어려운 관건은 어떻게, 어떤 민화를 수집하느냐였다. 무조건 수집한다고 양질의 수집이 보장되는 것도 아니고, 어떤 민화가 좋은지 세상에 규준도 없다.

무엇보다 먼저, 민화에 대한 관점을 분명히 정립해야만 했다. "수집을 하기 위해서는 마음의 준비가 제법 필요하다. 사람들은 물건을 가지고 수집을 생각하지만, 그 물건을 좌우하는 것은 인간의 마음이다. 물건을 가지고는 수집을 운위할 수 없다. 그런 때문인지, 좋은 수집은 의외로 드물다."(『수집이야기』, 13쪽) 하지만 주위에 관점도, 규준도 배울 수 있는 사람이 없었다. 더욱이 민화는 같은 그림이 없고, 모두가 제각각이다. 그렇기에 일정한 기준이란 애당초 있을 수가 없다. 나의 미적 관점에 회의를 느끼기도 하고, 때로는 용기 있게 선택한 작품에 환희와 감동을 맛보기도 했다. 미숙한 나의 관점으로 좌충우돌 수집하다 보니, 어느 날부터 조금씩 민화에 대한 나만의 미적 기준이 섰다. 그 과정에서 버려야 할 작품을 얼마나 많이 샀던가. 한번은 어느 댁에서 민화를 보고 뭔가에 홀렸는지 너무 좋게 보여 덜컥 구입했는데, 다음 날 펼쳐 보고는 허탈감에 후회한 적도 있었다. 그렇게 구입한 작품은 부족한 미적 안목을 자책하게 만들었고, 더 이상 보기가 싫어 남에게 줘버린 적이 한두 번이 아니었다. 혼자 선택하고 책임지고 가야 하는 데서 비롯하는 외로움과 두려움이 힘겹기도 했다. 수집의 길에는 두려움과 희망이 공존한다. 수많은 시행착오는 오히려 약이 되었다. 그 과정에서 자연스럽게 나만의 민화 수집에 대한 기준이 생겼다.

사람은 뭔가를 모으는 습성이 있다. 여행기념 사진이나 기념품, 옷이나 장신구 등 자신이 선호하는 기호품 모으기를 좋아한다. 거창한 물건이 아니더라도 가만히 생각해 보면 우리는 자신이 크고 작은 뭔가 모은다는 사실을 알 수 있다. 그래서 수집의 종류는 모으는 사람의 수만큼 되지 않을까 한다.

　여기에서 말하는 수집은 작품을 전문적으로 모으는 미술품 수집이다. 미술품 중 특정한 한 부문을 집중적으로 수집하는 데는 수많은 난관과 도전이 따른다. 여기에는 작품을 구입할 수 있는 돈과 치열한 노력이 동반되기 때문이다. 잘못된 수집을 고집하다 보면, 한 인생이 망가지는 일도 허다하다. 그래서 수집은 올바른 철학을 가지고 전문지식도 갖추고 해야 한다. 친구 따라 강남 가듯이 남이 수집한다고 해서, 따라서 똑같이 수집을 하는 사람들이 더러 있다. 처음 입문 단계에서 그렇게 시작하는 것도 나쁘지는 않지만 끝까지 남을 따라 해서는 곤란하다. 작품 수집을 하면서 자신만의 안목을 갖추고 '남 따라 하기 수집'과는 결별하고 차별화된 수집으로 나아가야 한다. 남의 수집 뒤꽁무니만 좇다보면 열의가 식고 경쟁력이 약해진다. 수집의 세계는 재력과 전문지식으로 경쟁하는 것이기에, 때로는 비열하고 잔인할 정도로 냉정하다.

나는 주머니가 넉넉지 않은 수집가여서 거금이 필요한 수집은 할 수 없었다. 방향을 돌려, 남들이 가치를 알아주지 않는 미술품을 수집하기로 했다. 그래서 만난 것이 민화였다. 시작할 당시에는, 화원이 그린 민화나 궁중민화는 고가였다. 이들 그림은 재벌이나 재력가의 차지여서 구입할 엄두조차 내지 못했다. 그래서 눈에 띈 민화가 일반인이 기피하는, 일명 '바보 민화'였다.

또 모은다고 해서 마냥 즐겁지만은 않았다. 내가 왜 민화를 수집하는지 같은 치열한 성찰이 필요했다. 길게 오래 하고 의미 있는 수집을 위해서는 단단한 심지心志가 필요했다. 그렇게 매번 수집 방향과 가치관 등을 점검하면서 어느덧 나만의 수집 철학이 생겼다.

수집은 또 하나의 창작행위다. 작가가 작품을 제작하는 것처럼 수집가는 작품 수집을 통해 자신의 미적 안목과 가치관을 구체화하고 또 체계화한다. 만약 한 수집가의 민화 수집이 창의적이라면, 이는 그 수집가가 아니면 안 되는 일임은 자명하다. 진정한 수집가는 수집하는 작품에 질서를 부여하면서 자기 수집품의 밀도를 높인다. 작가가 색색의 물감을 조합해서 아름다운 그림을 그리듯 수집가는 각각의 작품을 체계화해서 수집 철학을 구현한다.

3. 미래 지향적인 수집이어야 한다

요즘은 각 지역마다 오래된 유물을 판매하는 곳이 300여 개나 된다고 한다. 이곳에서 주로 취급하는 물품은 미술품과 근대 유물이다. 수집 인구가 수천에서 수만 명쯤 되리라 생각한다. 나도 몇 번 들러본 적이 있는데, 구입 여부를 떠나 일단 추억에 잠기는 재미가 쏠쏠하다. 어릴 때 추억이 스며 있는 검정 고무신과 갖가지 생활용품이 부지기수였다. 타임머신을 타고 1950, 60년대로 되돌아간 듯한 유물이 정겹고 좋았다. 한편으로는 이런 물건을 경쟁적으로 수집하여 어찌하려는지 은근히 걱정도 되었다.

우리나라에 지방자치제가 시행되면서 전국 각지에서 경쟁하듯이 박물관과 미술관을 지었고, 또 짓고 있다. 어마한 규모의 박물관과 미술관이 수십 곳에서 개관했지만 막상 진열할 유물이 없다고 한다. 번듯한 그릇은 있는데, 내용물이 없는 격이다. 그러다 보니 근대 유물과 미술품에 대한 수요가 많아졌다고 한다. 이런 이야기를 들으면 가슴 한켠이 무거워진다. 박물관만 해도 몇몇 곳만 있어도 되는데, 많이 지어야 할 이유를 정치적 치적 외에 찾기 어렵기 때문이다. 우리가 일제강점기를 거치고, 6·25전쟁을 겪으면서 가난하고 힘들게 살아온 것은 사실이다. 그렇다고 '그때 그 시절'의 추억거리를 보존하고 소비하기 위해 과연 유사한 콘텐

츠로 채울 박물관을 경쟁하듯이 지어야 할 것인지는 깊이 생각해 봐야 한다.

나는 수집이, 이왕이면 후손이나 전문 영역에서 보탬이 되었으면 한다. 고대에서 전해진 유물이나 100~200년이 지난 미술품은 우리 삶을 가치 있게 해주고 자긍심을 심어준다. 그래서 모든 유물은 아름답다. 질이 낮고 잡스러운 것은 세월이 흐르면 자연히 걸러지고 사라진다. 만약 수집품으로 박물관을 꾸민다면, 앞으로 수백 년은 살아남아 미래의 후손에게 물려줄 수 있는 작품을 모아야 한다. 나는 이런 마음으로 민화를 수집한다.

서양의 학자들은 민화에서 현대미술의 조형성을 발견하고는 놀라움을 표시한다. 우리나라 현대미술만 해도 민화는 영감의 원천이었다. 운보 雲甫 김기창金基昶, 1913~2001, 내고乃古 박생광朴生光, 1904~85, 장욱진張旭鎭, 1917~90, 김종학1937~ 같은 화가들이 민화에서 영향을 받아, 우리만의 정통성 있는 미술세계를 일궈가고 있다. 나의 민화 컬렉션도 앞으로 문화예술의 발전에 영감을 주고 영향을 끼칠 것으로 본다. 민화 수집은 단순한 과거의 유물 수집 행위가 아니라 '오래된 미래'를 수집하는 미래 지향적인 행위다.

4. 질서 있는 수집은 작품이다

나는 20대 후반부터 수집에 빠져들었다. 처음에는 난초를 키웠다. 한 점 두 점 모으다 보니 수십 점이 되었다. 그즈음에 수석 수집이 유행했다. 수석에 빠져, 한동안 아파트가 위험할 정도로 탐석하며 사 모았다. 그런데 서른 살이 되면서, 난과 수석 수집과 감상 문화를 끊었다. 일본에서 수입된 문화라는 사실을 안 것이 결정적인 계기였다. 동호회에도 가입하고 나름 난과 가까이 지내려 했으나 문화 차이에서 비롯된 거부감을 극복할 수는 없었다. 미친 듯이 모으며 즐기던 난과 수석을 지인들에게 아낌없이 나눠주었다.

그리고 미술품으로 옮겨 탔다. 우리나라 고서화古書畵와 도자기 수집을 시작했다. 주변에 가르침을 청할 만한 수집가도 없었다. 혼자 좌충우돌하면서 금전적 손실을 보며 입문했다. 당시에는 나름 호황 시절이었다. 열심히 돈을 벌어 한두 점씩 구입했으나 미술의 범위가 너무 넓어서 매번 실수투성이였다. 수집이 재미는 있었지만, 모든 것이 도박처럼 위험을 감수해야만 하는 험난한 여정이었다. 흔한 표현으로, 수집 여정을 글로 쓴다면 가히 책 몇 권은 될 것이다. 많은 시행착오 끝에 비로소 입문한 것이 민화 수집이다.

그동안의 과오를 통해 바른 수집이 무엇인지, 어떻게 하는 것이 바르

게 즐기며 사는 것인지 등 수많은 고민이 함께했다. 부단한 성찰 끝에 내린 결론은 마음을 비우는 것이었다. 그 전에는 사회적으로 유명한 그림, 비싼 도자기, 특이한 미술 등 뭔가 도박꾼같이 탐욕에 눈이 멀어 미술품이 미술로 보이지 않았다. 미술품이 재화의 가치로 전락했다. 수집이 주는 희열에 금이 갔다. 마음을 비우고 민화를 수집하면서, 문화예술의 역할과 의미에 관해서도 생각이 미쳤다. 그동안 경험한 숱한 상처의 결실이었지만 수집하는 자세에도 변화가 생겼다. 조급함 없이 장기적인 관점으로 작품을 보게 되었다고나 할까. 민화를 수집하기 이전의 나는 아니었다.

당시 민화는 가치가 저평가되어 가격도 저렴했다. 어떤 작품이 좋은 작품인지 기준이 없었고, 작품가도 천차만별이었다. 경제적인 면에서도 일단은 좋은 선택이었다. 어떤 때는 좋은 작품을 싸게 사고, 어떤 때는 터무니없이 비싸게 구입하여 온탕과 냉탕을 넘나들기도 했다. 이 과정에서 나는 미지의 미를 발굴하고 찾아내는 탐미의 즐거움에 중독되었다. 뜻밖의 걸작을 값싸게 구입할 때는 모래 속에서 진주를 찾은 것처럼 횡재의 기쁨에 젖었다. 이 횡재라는 표현은 재화 가치의 의미가 아니라 평생 보거나 느껴 보지 못한 가격 대비 미의 횡재라는 뜻이다.

'미의 맛'은 느껴 보지 못한 사람은 모른다. 그 달콤 쌉싸름한 맛에 인이 박히면 끊을 수가 없다. 돌탑을 쌓듯이 한 점 한 점 모은 것이 나의

민화 수집품이다. 처음 미술품을 수집할 때처럼 유명 작품이나 비싼 작품, 재화의 가치를 좇던 허상의 수집이 아니라 진정한 미의 가치를 찾아가는 수집이었다. 그래서 얻은 것이 남들이 가지 않은 길에서 깨친 창조적인 민화 수집이다. 또 수집을 하다 보니 수집한 작품에 질서가 생겼다. 이 질서 잡힌 수집품이 작품이 되었다. 바로 작품과 작품이 조화를 이루며 살아 숨쉬는, 질서 있는 수집 세계가 펼쳐졌다.

되돌아보면, 질서 있는 수집이 아름답고 하나의 작품이 된다는 사실을 깨닫기 위해 그동안 수많은 고통의 시간을 보낸 것이 아닌가 싶다. 미가 이끄는 대로, 미를 따라서 수집하고, 그 작품과 희로애락을 함께한 것은 내 인생 최고의 '행복한 미의 여정'이었다. 그래서 나의 조형적인 미감이 수혈된, 내가 수집한 민화가 더 아름답고 사랑스럽다.

5. 우리 것이 세계적이다

가장 한국적인 것이 가장 세계적인 것이다. 미술 분야에서 많이 회자되는 말이다. 외국 것을 어설프게 배우기보다 우리 것을 제대로 배우면, 그것이 해외에서 경쟁력이 있어 최고가 될 수 있다는 뜻이다. 해방 후, 미술을 하려면 프랑스나 미국 같은 나라에 나가야 제대로 배우고 성공할

수 있다는 말이 횡행했다. 이런 믿음에 따라 수많은 화가 지망생이나 화가들이 유학을 떠났다. 하지만 꼭 그 방법이 능사는 아닌가 보다.

수화樹話 김환기金煥基, 1913~74는 프랑스 파리에서 한동안 활동 (1955~59)했는데, 그때 친구인 미술사가 혜곡兮谷 최순우崔淳雨, 1916~84, 전 국립중앙박물관장에게 보낸 편지에서 자신은 프랑스 미술관과 박물관에 전혀 다니지 않는다고 했다. 왜냐하면 자신이 소중하게 간직하고 한국적인 특질이 변질될 것 같은 두려움 때문이었다. 당시 미술의 고향인 파리까지 가서 박물관과 미술관을 둘러보지 않는다는 게 처음엔 이상하게 들렸지만 한편으로는 화가니까 그럴 수 있겠다는 생각이 들었다. 그러니까 서양미술을 많이 접하다 보면, 자신도 모르게 한국적인 정체성을 잃어버릴 수도 있다는 불안감에서 나온 말일 것이다.

이런 맥락에서 본다면, 한국적인 정체성이 확실한 우리 민화는 보물이 아닐 수 없다. 19세기 후반 이미 서양이나 가까운 일본이 갖지 못한 뛰어난 조형성과 예술성을 지닌 민중에 의한, 민중을 위한 미술이 조선민화다. 우리 민족은 감성이 풍부하여 일상에서 예술을 좋아하고 즐겼다. 조선 후기에 경제 사정이 나아지자 중인층과 신흥부유층의 그림 수요가 늘어났고, 이에 응해서 나타난 것이 민화인데, 지금 시각에서 보면 가장 순수하게 보존된 전통미술의 하나가 민화일 수 있다는 생각이 든다.

조선민화는 시간이 흐를수록 세계 미술계에서 주목하고 창의적인 자

양분의 공급처로 대접하지 않을까 한다. 조선민화의 강점은 건강한 휴머니즘이다. 건강과 행복과 무병장수를 기원한다는 상징성에서도 그러하다. 세계적으로 독창적인 회화 자산이자 또 다른 한류의 수원水源이 조선민화라고 생각한다.

사실 세계적인 것은 우리가 많이 가지고 있다. 수년 전부터 한류라 해서 세계가 우리 것에 열광한다. 가요, 드라마, 영화, 음식 등 모든 분야에서 'K'를 접두사처럼 붙이며, 세계인이 우리 것에 대해 우리도 알지 못하는 매력에 빠져 열광하고 있다. 이제부터 민화를 K-아트의 대표주자로 살려 세계에 알릴 필요가 있다. 그러자면 우리부터 절대적인 강점을 지닌 민화의 진수를 제대로 알아야 한다. 스스로 촌스럽다거나 서양미술에 뒤진다고 폄훼하기 전에, 민화를 가슴 깊이 품어서 그 진경眞境을 세계와 공유해야 한다. 우리에겐 조선민화가 있다.

조선민화,
대중화의 걸림돌

1. 조선민화와 궁중화의 공존과 그늘

해방 후, 궁중화는 작가와 제작연대가 불분명한 탓에 정통 미술사에서 배제된 어정쩡한 상태였다. 이에 조자용은 민화가 궁중화의 전통을 이어받았고 화목이 같다며, 민화에 포함해 궁중민화라는 이름으로 묶어놓았다. 장중한 크기에 화려한 색채와 단단한 형태를 지닌 궁중민화는 어느덧 민화의 대표선수로, 민화의 우수성을 대변하는 존재로 대접받고 있다. 그렇지만 세월이 흐를수록 한 지붕 두 가족의 불편한 관계는 숨길 수 없었다. 편의상 한데 묶은 것을 민화의 확장으로 보기도 하지만 차이점도 적지 않았다.

궁중화는 왕실에서 사용한 그림으로, 권위적이고 장식적이다. 궁중화는 화원들이 팀을 이루어 분업 체제로 제작하여 궁중 행사용이나 궁중

을 장식하는 용도로 사용했다. 또 임금이 신하에게 하사품으로 내린 그림이기도 하다. 건물이 큰 궁궐에서 사용한 만큼 궁중화는 크기부터 크고, 고급 비단이나 고급 종이에 물감도 비싼 석채石彩를 사용했다. 따라서 세련되고 화려하다.

반면, 조선민화는 궁중화의 영향을 받았으되 크기도 작고 종이와 물감도 값싼 재료를 사용했다. 비록 궁중화와 밀접한 관계를 맺고 있지만 서민의 취향에 맞게 체질을 개선한 그림이다. 그림을 전문적으로 배운 적은 없어도 그림에 재능이 있는 사람이 서민을 대상으로 그렸다. 이런 그림이 무병장수를 기원하는 마음을 담아 민가를 장식했다. 궁중화가 양반이나 재력 있는 중인층을 대상으로 한 그림이라면, 조선민화는 서민이 비교적 부담 없이 가질 수 있는 그림이다. 그래서 온 백성이 즐기고 사용한 민의 작품이 조선민화이고, 민의 예술행위라고 할 수 있다. 조선민화와 궁중화는 둘 다 채색화 위주로 제작했다는 점에서 공통점이 있지만 성격은 전혀 다르다.

일본인들은 궁중화보다 해학적이고 순수한 조선민화를 더 즐기고 좋아한다. 또 조선민화를 우리가 생각하는 민예품의 관점이 아니라 순수 회화로 인정한다. 왜냐하면 그들은 조선인이 민화를 어떤 용도로 사용했는지에 관심이 없고, 민화는 그냥 그림일 뿐이다. 그래서 민화를 비롯하여 우리가 가까이하기를 꺼려하는 무속화巫俗畵조차 회화 개념으로 감

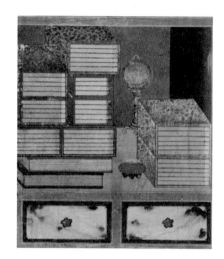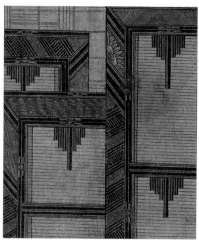

상한다. 나도 회화 개념으로 민화를 수집하고 해석하려고 노력하고 있다. 궁중화가 더 좋고 민화가 덜 좋다는 차원이 아니라, 엄연히 다른 미감으로 해석해야 하는 문제다. 그래서 민화와 궁중화는 분리되어야 한다고 본다.

궁중화는 다른 나라의 왕실회화와 견주어야 하지 않을까? 다른 나라 학자들에게 궁중민화를 설명한다면, 어떤 용어로 번역하여 말할 것인가? 문제가 아닐 수 없다. 궁중민화라고 설명한다면, 일반 백성도 궁중화를 사용했다는 말인지, 궁중에서도 민화를 사용했다는 말인지 헷갈린다. 우리도 이해하기가 쉽지 않은데, 외국 학자도 받아들이기가 난감할

것이다. 궁중화는 대작의 경우 메이저 경매옥션에서 10~20억 원에 흔하
게 거래된다. 재벌 수집가나 돈 많은 호사가들이 경매에 뛰어드는 바람
에 경쟁이 과열되어 가격이 한없이 상승하고 있다. 재력 있는 수집가들
은 화려하고 섬세하고, 규격도 웅장한 궁중화를 우선하여 수집한다.

조선민화는 미술시장에서 가치가 답보상태여서 좀처럼 인정받지 못하
고 있다. 작품 한 점에 몇 백만 원에서부터 몇 천만 원을 넘지 않는다. 그
래서 조선민화는 돈 없는 사람이 수집하는, 허접한 미술품으로 인식되
고 있다. 잘못되고 미흡한 접근으로 조선민화는 궁중화에 차이고, 허접
하다는 이유로 뒷전으로 밀렸다. 그래서 민화는 재력 없는 가난한 수집
가의 몫이고, 재력 있는 사람이 궁중민화라는 이름의 궁중화를 수집하
게 되었다.

근래 들어 궁중민화로 알려진 궁중화는 궁중장식화란 이름으로 조선
민화와 분리하여 보려는 경향이 생겼다. 물론 일부 학자는 아직도 궁중
화와 조선민화가 같은 그룹으로 묶여 있어야 조선민화가 있어 보인다는
논리를 펴기도 한다.

결국 세계적으로 인정받는 조선민화는 국내에서 허접하게 평가하는
민예 영역에서 벗어나지 못하고, 예술품 대접을 스스로 저버린 결과에
처해지고 말았다. 조선민화와 궁중화는 반드시 구별·분리해야 한다. 궁
중화는 궁중화대로 장점과 가치관을 바로 세워, 세계 각국의 왕실회화

와 회화적인 가치관으로 겨루어야 할 것이다. 조선민화는 세계적으로 예술성을 인정받고 있는데, 우리도 자각하여 민화 본연의 예술성을 찾아주어야 한다.

2. 민예적인 관점에 묻힌 조선민화의 회화성

조선민화를 민예품으로 볼 것인가, 아니면 회화적인 관점에서 감상의 대상으로 볼 것인가. 지금까지 학자들의 시각은 전자에 머물고 있다. 후자로의 전환이 필요한데도, 민예품이라는 낙인에서 좀체 벗어나지 못하고 있다.

　20세기 초, 민화를 '불가사의한 조선미'로 부각한 야나기 무네요시는 민화를 수집하여 일본민예관에 전시하는 등 지식인의 관심 밖이었던 민화를 다시 보게 했다. 또 야나기 무네요시에 의해 촉발된 민화에 대한 관심은 일본에서 민화 수집 붐을 일으켰다. 그래서 일본의 주요 미술관에서도 민화를 소장하며 전시하고 있다. 민화가 우리나라에서 주목받기 시작한 것은 1960년대부터였다. 조자용을 필두로 민화를 수집하고 연구하면서 김철순1931~2004 등 여러 민화운동가가 등장했다. 그리고 1970년대의 경제성장과 국수주의國粹主義의 확산 속에 민화 수집 붐이 일었고,

재야 미술사학자들에 의해 민화 연구가 본격화되었다.

여기에 해외 유학파들도 힘을 보탰다. 유학파들은 세계 유수의 미술관에서 서양미술사를 장식한 유명 작가들의 작품과 압도적인 시설 등을 접하면서 상대적으로 소박한 우리 미술에 눈떴다. 그래서 귀국한 뒤 '우리 것이 좋은 것이여'라며 뜻있는 미술재단이나 개인 수집가와 손잡고 민화 수집에 나섰다. 그 결과, 삼성미술관 같은 곳에서는 까치호랑이를 다수 수집하여 호랑이전을 열기도 하고, 1983년 호암미술관에서 개관 1주년 기념 특별전 〈민화걸작전〉을 개최하면서 민화 88점을 선보여 민화 수집에 불을 붙이기도 했다. 나도 그 삼성미술관의 전시를 보았는데, 그때는 민화가 관심 밖이어서 특별한 느낌 없이 그냥 대단하다는 생각만 한 것으로 기억한다.

그전에, 유학파인 조자용이 민화를 많이 수집하여 에밀레박물관을 열며, 민화운동을 거국적으로 전개한 바 있다. 충북 보은군에 위치한 에밀레박물관은 민화와 도깨비 박물관이자 민족문화 체험 수련장으로 운영했으나 2000년 조자용의 타계 후에 문을 닫았다. (2014년 화재로 전시물과 건축물이 훼손되었고, 2018년 복원 과정을 거쳐 재개관했다.) 조자용이 민화의 정체성에 대해 많은 고민을 하며 민화에 대한 관심을 환기한 점은 칭송받아 마땅하나, 아쉬움도 없지 않다. 민화를 처음부터 좀 더 냉정하게 보편적인 미의식으로 보고, 회화라는 관점에서 그 예술성을 이해하

고 분석하려는 노력이 부족한 것 같다는 점에서 그렇다. 학자들은 민화를 단지 조상의 유물이니 아끼고 사랑하자는 단순 논리로, 국수적인 관점에서 접근했다.

민화를 솜씨 좋은 무명 화가가 그린 뽄그림으로 치부하여 제대로 보지 않고, 제사 때나 결혼식에 쳐놓은 장식미술로 인식하여 그냥 화려하고 보기 좋은 그림이 민화라는 시각이 우선시되었다. 그렇다 보니 조선 말에 그린 민화를 애당초부터 예술성이나 작품성 따위는 관심이 없었고 의미를 두지 않았다. 하나의 민예품으로, 상징의 대상으로만 본 것이다. 이는 일부 현대 화가와 외국의 미학자만 민화를 현대미술처럼 회화의 관점에서 감상의 대상으로 보고 있다는 뜻이기도 하다.

현재 민화는 명쾌하게 설명할 수 없는, 서로 다른 관점과 논리가 공존하는 '뜨거운 감자'다. 내가 보기에 근본적인 문제는 민화를 작가의 창작 예술품으로 보지 않고 하나의 유물, 역사적인 상징물로 보거나 실용물로서 민예적으로 해석한다는 점에 있다. 민화에 접근하는 시각은 이미 정해져 있고, 그 테두리 안에서 논의를 전개하고 있는 것 같다. 그래서일까. 신진 석·박사 연구자들이 민화를 해석하고 연구하는 논고는 선배들의 시각과 별 차이가 없는 것으로 보인다. 그들의 학술적인 언어가 민화의 회화성이나 회화적인 면에 주목하지 않고 여전히 상징성 등에 무게를 두고 있는 게 아닌가 싶다.

예를 들어, 화조 민화를 해석하는 글을 읽다 보면 조선민화 작가가 어떤 화의畵意로, 조형을 어떻게 해석하여 평면적으로 그렸는가 하는 등의 분석은 찾아보기 어렵고, 거의 식물학자가 원예학 수준으로 서술한 것을 볼 수 있다. 원예학의 보조 자료나 구현물처럼 민화에 등장하는 꽃에 대한 지식을 알아야 민화의 본질을 안다고 할 수 있겠는가 말이다. 물론 주제의 선명도를 위해 특정 부분에 집중해서 논지를 전개하니 얼마든지 그럴 수 있다. 그렇다고 그것이 민화의 전부나 본질이라고 생각해서는 안 된다. 그것은 민화의 예술성이나 작가가 그림을 통해 보여 주고자 하는 미적인 조형세계와는 별개가 아닌가.

민화가 섬처럼 존재하게 된 데는 연구의 편향성도 한몫했다. 민화를 역사적인 관점으로 해석하고 연구하는 것도 중요하다. 조선 말에 등장한 민화의 정확한 현황을 알리기 위해서라도 구체적인 사료를 통한 연구는 지속되어야 한다. 문제는 다각도의 고른 연구가 아니라 한쪽으로 치우친 연구다. 편중된 역사적인 논의는 실제 민화에 구현된 예술적인 가치와 회화미를 소홀히 하는 단점이 있다. 그렇다 보니 일반 미술애호가나 수집가들은 난해한 학문적 논지나 그것은 풀어쓴 책에 매몰되어 민화의 진수를 다잡지 못하고 겉돌게 된다. 또 민화를 거대한 상징의 결합물로만 인지하고, 조형미를 구현하는 다채로운 이미지 세계에는 어두운 외눈박이가 되어버린다.

이러한 현상이 해방 후 계속 지배적 논리가 되어, 민화를 미의 관점에서 펼친 논의를 찾아보기 어려운 상황이다. 과거 일부 미학자들도 미학적인 분석이나 미의 관점에서 연구하려는 시도는 있었다. 그렇다고 해도 성과는 미미한 편이다. 현대미학 이론으로 민화를 해석하려는 시도는 장려해야 하지만 자칫 '민화는 어려운 것'이라는 그릇된 인상을 줄 수도 있다는 점에서 신중한 자세를 취할 필요가 있다.

이제 민화를 우리 미학으로 품어야 하는 과제가 있다. 야나기 무네요시가 민화를 불가사의한 미의 세계라며 현대미학으로는 도저히 해석할 수 없는 경지의 그림이라고 했는데, 지금도 그의 견해에는 공감할 수밖에 없다. 그렇다고 야나기 무네요시의 직관적인 견해를 금과옥조처럼 섬겨서는 안 된다. 야나기 무네요시의 시각은 그때 보고 수집한 민화와 지적인 한계 안에서 그렇게 말했을 뿐이다. 이후 수십 년이 흘렀고, 그동안 학문은 엄청나게 발전했다. 이제는 이를 토대로 불가사의한 미의 세계를 우리 시각으로 적절한 이름을 붙여주어야 한다. 불가사의를 불가사의로만 방치해서는 안 된다.

민화 예술의 근본은 무엇을 그렸냐가 아니라 어떻게 그렸냐가 아닐까한다. 역사적인 연구나 상징성에 대한 논의에 편중되면, 민화가 아름다운 미술로, 회화적인 관점으로 감상하는데 그것이 걸림돌로 작용할 수 있다. 지금은 아직도 미지의 영역으로 남아 있는, 어떻게 그렸는지에 주

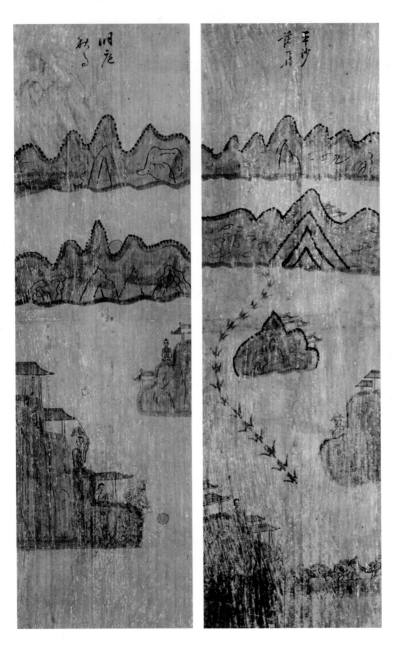

산수도 Landscape
2폭 병풍, 종이에 먹,
각 83.0×26.0cm, 19세기 후반, 일본민예관 소장

목할 때다. 내용에서 형식으로, 상징성에서 회화성으로 관점의 이동이 필요하다. 그래야만 민화에 대한 균형 잡힌, 입체적인 이해가 가능해진다.

3. '대교약졸'이어서 난해한 조선민화

요즘 민화를 복원하는 작가뿐만 아니라 '창작민화', '현대민화'라는 새로운 용어가 등장했다. 들리는 말로는 민화 인구가 20만여 명이라 하니, 가히 민화의 르네상스다. 그런데 기이한 현상은 미술품 경매시장에서 보인다.

경매에 조선민화, 오리지널 민화가 나오면 그만큼 관심을 갖고 열띤 경쟁을 할 것 같은데, 정작 경매와 미술시장에서 민화에 대한 반응은 냉랭하다. 오리지널 민화에는 각별한 관심이 없는 것이다. 미술시장에서도 오리지널 조선민화보다 더 비싸게 팔리는 것은 현대 민화다. 겨우 몇 년 민화를 배운 민화 작가가 복제한 그림이 오래된 조선민화보다 몇 배 비싸게 팔리는 게 현실이다. 단순 비교할 수는 없지만 생각할수록 기이한 현실이 아닐 수 없다.

이것은 누구의 잘못인가? 그 이유를 20여 년의 수집 경험으로 생각

해 보았다. 물론 한두 가지로 이 현상을 설명할 수는 없다. 이는 단지 민화만의 현실이 아니고 고미술이나 미술계 전반이 처해 있는 현실이다.

　내가 민화를 처음 접하고 수집하면서 어떤 작품이 좋은 작품인지, 내가 수집할 민화는 어떤 기준을 세워서 실행해야 하는지가 가장 어려운 문제였다. 현대미술은 기본적으로 새로 발굴되는 작가가 아니라면 기본적으로 기준이 있어, 조금만 관심을 갖고 노력하면 쉽게 다가갈 수 있다. 수집가들이 눈독을 들이는 정도의 작가 그림은 그 작가의 작품세계에 대한 정보가 많이 축적되어 있기 때문이다.

　인터넷에서 클릭 몇 번만으로, 작가의 약력이나 정보를 단번에 접할 수 있다. 작품에 대하여 초년작初年作, 중년작中年作, 말년작末年作이라거나 그 작가가 주로 그리는 대표적인 인기작이라든가, 작품의 규격과 보존 상태 등 작품의 이력이 비교적 자세히 나와 있다. 심지어 어떤 작품이 어느 옥션에서 얼마에 거래되었는지, 가격도 한눈에 알 수 있다. 그러나 고미술, 특히 민화는 같은 그림도 드물고, 그림마다 변화도 많아 어떤 작품이 좋은 작품인지 자료나 정보가 없어 수집 규준을 세우기가 어렵다. 수집가나 애호가의 미적 관점과 수준에 따라 작품에 대한 선호도가 극명하게 차이가 난다. 그래도 궁중민화는 그런대로 가격이 형성되어 있는 편이다. 거의 규격화되어 있다시피 한다. '궁중십장생도宮中十長生圖', '궁중연회도宮中宴會圖', '궁중 책거리宮中冊巨里', '요지연도瑤池宴圖' 등의 작품은

화원들이 그린 것으로 가격은 인기도나 상태에 따라 차이가 있지만 규준이 분명히 있다.

하지만 내가 좋아하는 추상적인 조선민화는 기준이 전혀 없다. 작품이 섬세하고 화려하고 예뻐서 장식성이 좋고 보존 상태가 좋다면, 그런대로 인기가 있어 가격도 형성되어 있지만 추상성이 강한 민화는 일반적으로 허접하다 해서 가격이 정해져 있지 않다. 내 경우에는 이런 점들이 도박처럼 민화 수집을 어렵게 했다. 따라서 민화에 대한 미적 관점을 스스로 정립해야만 했다. 수집해서 얻어진 과실過失도 스스로 감내해야 하는 힘든 과제를 온전히 떠안아야만 했다. 초창기에 많은 실수와 미적 관점의 방황 속에서 경제적 실수도 잦았다. 나의 미적 불확실성으로 인해 잘못된 수집도 적잖이 했다. 시간이 지나면서 기준이 생기자 미적 확신과 믿음을 갖고 안정적으로 수집하게 되었다. 내가 결과적으로 확신을 갖고 수집하는 방향은 추상적이고 현대회화적인 '바보 민화'다. 확실하게는, 회화적인 관점에서 예술성을 중요시한 민화 수집이다.

내가 민화 수집을 할 때 가장 고민한 점은 민화를 민예적으로, 민예품으로 볼 것인가였다. 수집 초기에는, 그러니까 그림솜씨가 좋은 떠돌이 작가가 그린 허접한 실용적인 그림으로 볼 것인지, 아니면 고도의 미적 재능을 지닌 예술가의 작품으로 볼 것인지 기준이 전혀 없었다. 결국 이 점은 수집가 본인의 미적 관점으로 방향을 잡아야 할 부분이다. 내 경우

는 두 가지 경험이 힘이 되었다.

첫째는 직접적인 경험이다. 민화를 마주하면서 직관에서 발생하는 나의 미적 감흥을 신뢰할 수 있는가가 중요했다. 이는 오랫동안 고미술과 현대미술을 독학으로 좌충우돌 수집하면서 스스로 개척하고, 스스로 인정하고, 스스로 확인하면서 터득한 객관적인 미의 가치관에 대한 믿음이다. 의지할 만한 규준이 없는 불확실성 앞에서 때로는 막막한 외로움과 직면하고 손실을 감내해야 했지만 크고 작은 시행착오를 겪으면서 나만의 미적 관점을 정립할 수 있었다. 그렇게 터득한 나의 미감과 안목은 내가 존경하는 미술애호가들도 나름 인정해 주곤 했는데, 그 점이 또 큰 위로와 자신감을 갖는 계기가 되었다.

둘째는 간접적인 경험이다. 민화를 수집하면서 크게 도움을 받은 도록이 1982년 일본 고단샤講談社에서 간행한 『이조의 민화』(상·하)다. 조자용과 이우환이 편집에 참여한 이 도록에는 두 종류의 민화가 섞여 있다. 궁중에서 그려지고 사용한 궁중민화와 내가 수집하는 추상적인 조선민화였다. 이 도록을 가까이하면서 의혹이 생겼다. 나는 허접하지만 추상화 경향의 민화에 마음이 끌리고 좋은데, 시중에서는 이것을 바보 민화라며 허접하게 보는 게 아닌가. 나는 그 조선민화를 보면서 왜 이 책에서 이런 못생긴 그림이 잘 그린 궁중화와 함께 편집했는지 의문을 갖게 되었다. 시중에서 가끔 접하는 추상적인 바보 조선민화는 가격도 싸고 인

정을 받지 못하는데, 왜 이 고급스러운 민화 도록에 들어 있는지, 그것도 궁중화와 함께 있는지 한동안 의문이 가시질 않았다.

그러다 어느 날 도록 맨 뒷면의 작품 소장가 목록을 보게 되었다. 순간 나는 깜짝 놀랐다. 내가 좋아하는 바보 조선민화는 소장가가 운보 김기창, 권옥연權玉淵, 1923~2011, 이우환李禹煥, 1936~ , 건축가 이타미 준伊丹潤, 1937~2011, 일본민예관과 구라시키민예관倉敷民藝館, 시즈오카시립세리자와케이스케미술관静岡市立芹沢銈介美術館 등의 유명 작가와 일본 미술관이었기 때문이다. 여기서 내가 확인한 것은 조선민화를 좋아하고 수집한 사람이 작가들이라는 점과 그들은 바보 민화를 회화로 인식하고 있다는 사실에 대한 깨우침이었다. 최고의 경지에 오른 작가들이 순진무구하기 이를 데 없는 조선민화의 예술성을 인정하고 수집하고 있었다. 일반인이 범접할 수 없는 회화의 경지가 조선민화에 있음을 간접적으로 확인할 수 있었다.

이 점이, 내가 민화를 수집하면서 민화의 관점을 정립하고 확신과 믿음을 갖게 된 계기였다. 결론은 평생 예술을 탐구하고 일정한 경지에 오른 작가들이 탐닉하는 고도의 높은 미적 수준을 조선민화는 가지고 있다는 점이다. 그 뒤로 확고한 미적 가치관으로 자신감을 가지고 일관되게 수집할 수 있었다. 바보 조선민화는 워낙 수준이 높아 일반인에게는 허접하게 보이겠지만 높은 경지에 있는 사람만이 알아보는 고도로 예술

적으로 완성된 세계였다. 이를 야나기 무네요시는 '천상天上의 그림'이라 형언했다.

　그래서 나는 이렇게 생각한다. 바보 민화는 그것을 보고 아름답다거나 좋다고 느낌을 받는다는 것은 쉽지 않다. 왜냐하면 그 질박한 회화세계가 너무 높은 경지여서 일반인에게는 오히려 난해하게 느껴질 수 있기 때문이다. 그래서 순수한 바보 민화는 인기가 없고 쉽게 대중화되지 않았다. 옛말에 빼어난 기교는 마치 서투른 듯하다고 했다. 바로 대교약졸 大巧若拙의 경지가 바보 민화다.

민화의 세계화

1. 민화는 한류의 중심

내가 민화를 20여 년 동안 수집하면서 민화를 사랑하게 된 것은 나의 미적 갈증을 민화가 원 없이 충족해 주었기 때문이다. 또한 민화의 본질에 대해 끊임없이 의문을 갖고 씨름해 온 덕분이다. 민화를 수집하면서 나에겐 어울리지 않는 무겁고 힘겨운 책무라고 할까, 어깨를 짓누르는 것이 있었다. 민화를 오랫동안 미친 듯이 수집하다 보니 경제적으로 힘든 것은 물론 민화에 대한 가치관의 미정립으로 방황한 날이 많았다. 그리고 수집한 민화가 늘어나면서 나름 가치관이 세워진 대신, 이 민화를 나만이 보고 즐기며 소장해야 한다는 사실에 대한 고민이 깊었다. 점차 민화에 대한 관심과 이해도가 높아지다 보니 민화의 우수성과 가치를 다른 이들과 공유하고 싶었다. 민화는 세계적인 미술작품이기 때문이었

다. 어떤 점이 세계적인가를 만나는 사람에게 신들린 듯 외쳐댔지만 반응은 기대에 미치지 못했다. 좀 이해한다는 사람도 있었고, 내가 너무 한곳에 집중하다 보니 오버하는 것 같다는 사람도 있었다. 하기야 한 사람이 평생 살면서 만든 가치관에 민화라는 낯선 세계를 어떻게 쉽게 편입하고, 또 즉각적인 이해를 바랄 수 있겠는가?

주변에 미술을 전문으로 하는 사람들이 많아서 만날 때마다 민화에 대해 설파했지만 도로아미타불이었다. 며칠이 지나면 자연히 잊힌다고 했다. 들을 때는 잘 이해한 듯 머리를 끄덕이지만 민화 이해는 여전히 제자리걸음이었다. 사실 우리가 책 한 권을 읽어도 그것이 오래가지 않는데, 하물며 자신의 주요 관심사가 아닌, 타인의 경험 논리를 온전히 이해하고 기억하기를 바라는 것은 애당초 무리였다. 민화에 대한 내 생각을 많은 사람에게 알리고 설득시킨다는 것은 얼마나 어려운 일인가. 때로는 답답하고, 때로는 절박감과 절망감을 동시에 느꼈다. 미술인도 설득하고 인식시키는 게 어려운데, 하물며 민화를 처음 접하는 사람들을 설득하기가 얼마나 어렵겠는가? 갑갑함과 안타까움이 항상 마음속에 있었다. 민화를 수집하고 공부하는 것보다 몇십 배 어려웠다.

이런저런 고민을 하던 차에 K-팝, K-드라마, K-영화 등 한류라는 이름으로 일고 있는 세계적 현상을 유튜브를 통해 접하고 보게 되었다. 그러면서 민화도 충분히 K-아트로 세계인의 사랑을 받을 수 있을 텐데 하는

생각이 들었다. 지금 고공 비상 중인 한류의 흐름에 편승하고 싶은 욕심이 슬그머니 생긴 것이다. 그래서 저녁마다 시간을 할애하여 K-팝, K-영화, K-드라마를 보면서 한류에 열광하는 이유가 무엇인가를 생각해 봤다.

일단 불가사의했다. 가사도 알아들을 수 없는 노래를 전 세계의 남녀노소가 따라 부르고 열광하는 모습을 이해하기란 쉽지 않았다. 오래 궁리하다가 나름 내린 결론은 문화의 대이동 현상의 하나가 한류가 아닐까 하는 것이었다. 간단히 설명할 수는 없지만 문화나 문명은 일정한 시기가 지나면 다른 지역으로 이동한다. 서구의 20세기 현대문명은, 19세기에 유럽에서 미국으로 이동하여 미국에서 만개하고 끝에 다다른 것 같다. 전기가 발명되고 과학이 발전을 거듭하면서 어언 한 세기가 흘렀다. 우주선을 타고 우주로 향하고, 컴퓨터가 등장하여 세계화를 가속화하더니 모바일 기기가 출현하여 모든 것을 순식간에 바꿔놓았다. 뿐만 아니라 먹고 입고 생각하는 것 등 모든 부문의 변화가 빠르게 진행되다가 결국은 한계점에 다다른 것이 아닌가 싶었다. 그 발전과 변화가 인간 삶의 가치관에 얼마나 부합되는지는 논외로 치더라도, 극점에 와 있다는 사실을 사람들은 본능적으로 알고 그것을 누리면서도 한편으로는 거부반응을 보인다. 디지털 세계에 대한 반감으로 아날로그적인 것을 찾고 즐기는가 하면, 끊임없이 자연을 찾아 떠나며 심신의 위로와 활기를 충전하려는 행위가 증가한 것도 실은 과학문명이 주는 편리함이나 자극적

인 것에 대한 반대급부의 절절한 표현이 아닐까 한다. 따라서 내가 보기에 한류는 서구의 과학문명이 한계점에 다다라 동아시아의 정신문명으로 대이동하는 과정의 한 현상이었다.

우리에게 익숙한 유교는 중국에서 발현되었지만 그것이 국가의 지도이념으로 채택되어 만개한 것은 조선이었다. 중국 대륙과 달리 한반도는 사계절이 뚜렷하고 땅이 비옥하여 사람이 살기 좋아서, 유교가 지향하는 유토피아적인 삶을 추구하는 데 최적지가 아닌가 생각해 본다. 불교를 국교로 삼은 고려가 말기에 보인 갖가지 종교적 폐단에 염증을 느낀 정도전鄭道傳, 1342~98이 이성계李成桂, 1335~1408를 도와 조선을 건국하고 유교를 앞세워 조선의 기틀을 잡았다. 조선 오백년 동안 수많은 유학자가 치열한 학문적 논쟁을 벌이는 가운데 국가적 정체성을 지키고 유교를 실천하며 살았다. 중국에서는 학문으로 존재하는 유교 철학을 조선은 국가이념으로 삼아 백성을 유교적 인간으로 갱신시켰다.

유교는 자연주의와 인간의 본성을 중요한 가치관으로 삼지 않았나 추측해 본다. 동아시아에서 유교 철학을 생활화하고 있는 곳이 우리나라다. 요즘 중국에서, 살아 있는 유교의 역사와 문화를 공부하기 위해 우리나라로 유학을 많이 온다고 한다. 그만큼 종주국에서 사그라진 유교의 불씨가 생활 속에 뿌리내고 있는 곳이 이 땅이다. 외세에 의해 조선의 국운이 쇠하자 백성들은 시련 속에서도 영·정조시대의 안정되고 번성하

던 시절의 유교적 삶을 그리워하고 다시 실현하고자 하는 욕망을 품고 있었다. 그래서 19세기 말 사람들은 자신이 꿈꾸는 이상향을 민화를 통해 확인하고 달래지 않았나 생각해 본다.

나는 유교사상을 세상에서 가장 아름답고 독창적으로 형상화한 회화적 결실이 민화라고 생각한다. 바로 보통사람의 이상향에 대한 회화적 표현이 민화이고, 나아가 휴머니즘humanism의 조형적 구현이 민화라고 본다. 현대사회가 추구하는 휴머니즘은 평등·자유·자주를 모토로, 인간은 자유의지를 통해 진정한 자기를 찾는 자아실현이 궁극적인 삶의 목표라고 한다. 나는 이러한 휴머니즘의 가치관이, 그림에 등장하는 모든 사물을 동등하게 대우하는 민화에 깔려 있다고 생각한다. 민화에서는 모든 기물을 완전한 존재로 그리기 때문에 색상만 해도 모두 동일하게 칠한다. 차별이 없다. 절대로 몇몇 소재를 부각하고 나머지를 들러리 세우는 불평등한 방식을 취하지 않는다. 서양인이, 이런 휴머니즘적인 가치관을 한류에서 발견하고 열광하는지 모른다. 음악과 드라마, 영화, 음식 등이 삶의 표현이라면, 그 속에는 우리 민족의 가치관이 깃들기 마련이고, 서양인은 정작 우리가 느끼지 못하고 사는 휴머니즘의 향기를 한류에서 체감하고 있는 게 아닌가 한다. 나에게는 이것이 한류의 실체로 보였다. 그리고 나는 이러한 휴머니즘을 시각적으로 구현한 민화가 한류의 본질이며 핵심이라고 믿는다. 민화를 자세히 보면 한류의 실체를 알

수 있다.

　내가 민화에 열정을 갖고 K-아트로 민화의 해외 전시를 위해 노력하는 것도 바로 민화에 구현된 아름다운 우리의 이상향을, 그 휴머니즘을 전 세계인과 공유하고 싶기 때문이다. 이것이 또 다른 인류애가 아니겠는가.

2. 세계 미술관에 입성한 천재 작가

19세기에 제작된 민화는 우리가 알지 못하는 사이에 이미 세계적으로 인정받는 회화가 되었다. 일본민예관에서는 적지 않은 민화를 소장하고 있다. 야나기 무네요시는 민화를 하늘에서 뚝 떨어진 미의 세계라며, 이 조선민화가 세상에 알려지는 날에는 세계에서 난리가 날 것이라고 했다. 그가 수집한 민화 중에서 가장 뛰어난 그림으로 네 폭의 책거리가 있는데, 이 그림을 지칭하지 않았나 생각한다. 바로 이 책에서 천재 작가의 작품이라고 소개하는 민화다. 내가 생각해도 이 그림은 불가사의한 조형세계의 결정체다. 천재적인 창의성과 짜임새와 화면 장악력이 돋보이는 완성도 높은 그림임을 직감할 수 있다. 이런 스타일의 책거리는 일본 구라시키미술관에도 있고, 프랑스 기메동양박물관에도 세 점이 있다.

더욱 놀라운 점은 미국 3대 미술관이라는 시카고미술관의 메인 컬렉
션 도록에 근대회화의 아버지로 꼽히는 폴 세잔Paul Cézanne, 1839~1906
의 「사과 바구니」(1893)와 천재 작가의 작품이 함께 있다는 것이다. 빈
센트 반 고흐Vincent van Gogh, 1853~90의 「자화상」(1887), 조르주 쇠
라Georges Seurat, 1859~91의 대표작 「그랑드 자트 섬의 일요일 오후」
(1884~86) 등과 동일선상에서 회화작품으로 인정받고 있다.

이미 우리는 민화가 세계 유수의 미술관과 박물관에 많이 소장되어
있음을 알고 있다. 나는 30대 초에 미국을 다녀온 적이 있다. 그때 하와
이 호놀룰루미술관에서 화조도 병풍과 운룡도, 연화도 같은 민화 몇 점

과 몇 가지 민예품을 본 적이 있다.

호기심으로 동양의 작은 나라에서 온 알 수 없는 그림이라서 소장하고 있는 것일까? 우리가 외국 미술관에서 민화를 발견하면 반갑기도 하지만 때로는 그 화려하고 유명한 서양미술에 비해 초라함을 느끼기도 한다. 그러나 예술은 눈에 보이는 것이 다가 아니다. 외국 미술관이나 미학자는 가시적인 형상보다 그 형상이 지닌 창의성과 회화성을 볼 것이다. 우리 스스로가 민화를 초라한 민예품으로 전락시키고 있지만 외국 미술관이나 미학자들은 예술적인 측면에서 민화를 최고 경지의 작품으로 인정하고 대접하고 있다.

내가 찾은
책거리 천재 작가

1. 책거리 천재 작가를 만나기 전

책거리는 '책가도^{冊架圖}', '서가도^{書架圖}', '문방도^{文房圖}' 등이라고도 하는데, 지금은 순우리말인 '책거리'로 일컫는다. 학문과 학덕을 상징하는 책거리에는 서가에 쌓인 책과 문방사우, 그리고 사랑방과 관계된 각종 생활용품을 함께 그려 장관을 이룬다.

서양에서는 이런 책거리를 하나의 정물화로 분류한다. 미술사가들은

책거리 도상이 유럽에서 중국을 거쳐 조선으로 왔다고 한다. 나는 미술 사가가 아니기에 역사적 사실을 다루는 것은 무리다. 현재 조선민화의 책거리에는 크게 두 종류가 있다. 하나는 왕실용으로 화원이 그린 책거리이고, 다른 하나는 일반 사가私家에서 사용하기 위해 그린 책거리가 그 것이다.

여기에서는 궁중 책거리는 다루지 않는다. 왕실에서 사용한 궁중 책거리는 내가 수집하는 순수 민화의 범주에서 벗어난다. 그래서 작정하고 수집도 하지 않았을 뿐만 아니라 논할 지식과 견해도 없다. 궁중 책거리는 미술사가들이 많이 다루었기에, 여기에서는 순수 민화 책거리에 대해 이야기할까 한다.

일반적으로 책거리는 민화 중에서 가장 인기가 많다. 전문적으로 수집하지 않는 일반 미술 수집가들도 구매하고 싶어 한다. 민화는 19세기 후반에서 20세기 전반에 수십 종의 화목이 다양하게 표현되어 있다.

현실에서는 주로 화조 민화가 인기가 많다. 화조 민화는 화려하고 장식성도 좋아 누구나 좋아하고 선호도가 높다. 요즘에는 문자도가 인기가 많아지는 경향이 있다. 이런 흐름을 보면 수집가의 미적 수준이 높아져서 문자도를 하나의 구조적 조형세계로 보는 것이 아닌가 하는 생각이 든다. 그래픽 디자인 개념으로 본다는 의미일 것이다. 이 문자도나 책거리는 민화에 대한 특별한 지식이 없어도 가까이할 수 있다. 단지 조형

의 일종으로 이해하기 때문에 외국인이라 할지라도 좋아한다.

책거리에는 뭔가 조형적으로 해석하게 이끄는 미적인 요소가 있는 것 같다. 그래서 책거리를 선호하는 사람들은 저마다 보는 관점이 다르다. 그것은 민화를 조형미 쪽으로 해석하려는 성향이 강하기 때문이 아닌가 생각된다. 책거리를 좋아하고 선호하는 사람들의 경향을 보면, 보통 작가라든가 미적 취향의 수준이 높다. 일반적으로 민화는 화려하고 섬세해서 아름답다는 차원을 떠나 작품 선택에 까다롭다. 동일선상의 작품이라도 책거리는 가격이 다른 장르의 민화에 비해 상당히 비싸다.

나는 궁중 책거리 대작을 우연한 기회에 입수하여 한동안 소장하고 있었으나 내가 수집하는 관점과 의도가 달라서 고가에 처분한 적이 있다. 그리고 내가 추구하는 조선민화를 구입하여 수집에 내실을 기할 수 있었다. 그것도 서로 다른 도상으로 7~8점을 수집한 것이다.

일반 책거리는 그런대로 많이 전하지만 작품성이 뛰어난 것은 참으로 귀하다는 사실을 알게 되었다. 궁중 책거리가 아닌 일반 책거리는 대체로 작품 수가 많으나 대부분 허접한 편이고, 내가 추구하는 출중한 책거리는 아주 귀해서 밤하늘의 별 따기보다 수집이 어렵다. 그래서 신이 숙명적으로 내게 내려주기를 기다리듯이 기다리며 도전할 뿐이다.

그동안 민화, 특히 책거리나 문자도는 정규 교육을 받지 않은 소질 있는 사람이 뽄그림을 따서 그렸다는 주장이 많았다. 이 말이 틀린 것이

아닐 만큼 책거리 중에는 뽄그림을 따서 똑같이 그린 것이 적잖이 있다. 나도 이 말을 염두에 두고 수집에 신중을 기했으나 뭐니 뭐니 해도 작품을 많이, 자세히 보는 수밖에 없다. 결국 책거리를 많이 대하다 보면 상상할 수 없을 만큼 다양한 도상의 존재와 완성도의 차이를 느끼게 된다.

나는 민화를 수집할 때 나름대로 추구하는 바가 몇 가지 있지만 작품을 대하면 그것을 적용하기가 쉽지 않다. 거의 모든 작품을 직관적인 감으로 본능적으로, 종합적으로 선택하고 순간적으로 결정하는 버릇이 있다. 그동안 축적된 경험이 한순간 판단력에 힘을 실어주는 것만 같다.

나는 항상 새로운 독창적인 도상과 완성도가 높고, 차원이 다른 책거리를 추구하며 작품을 찾고 있지만, 그 갈증은 쉽게 달래지는 못한다. 수집가는 작가와 마찬가지로 뭔가 새로움과 더 높은 경지의 완성도 있는 작품을 구하기 위해, 등산가가 더 높은 산을 바라보고 나아가듯이 끊임없이 도전한다.

그 결과, 마침내 세기에 한 명 나올까 말까 한 천부적인 재능과 철저한 작가정신으로 이름을 감추고 평생 예술가의 삶을 살다간 세계적인 천재 작가가 있다는 사실을 발견하게 되었다. 이 경이로운 작가의 작품을 보고 감동에 휩싸인 수집가로서, 어찌 그냥 지나칠 수 있었겠는가.

2. 내게 온 추상적인 책거리의 신비

2015년 어느 날이었다. 평소 가끔 나에게 자신이 소장하고 있는 민화를 추천한 분이 있다. 그분은 부친이 유명한 민화 수집가여서 민화를 물려받아 소장하고 있었는데, 가끔 내게 연락하여 한 점 한 점 양도해 주는 고마운 분이다. 만나면 한동안 민화에 대하여 열띤 의견을 나누고, 민화에 대한 내 생각에 동감하며 함께 기뻐하고 응원해 주셨다.

그날도 여느 때와 같이 연락이 와서 찾아갔더니, 민화 병풍을 하나 펼쳐 보여 주는 것이었다. 그런데 너무나 뜻밖의 그림이었다. 일반적으로 책거리는 서가나 책함을 역원근법으로 그리고 입체적으로 조형하는 것이 특징인데, 이 책거리에는 이런 점이 일절 없었다. 그냥 보기에 책거리 같은데, 책은 물론이고 책거리에 당연히 보이는 형상이 아무것도 보이지 않았다. 마치 기계로 그린 듯, 묘한 추상적인 도상만 구조적으로 표현한 그림이었다. 가로세로로, 정확한 간격을 유지하며 그려진 촘촘한 직선과 면분할이 마치 건축 설계도면 같았다. 책의 모양도, 부피도 알 수 없었다. 뭘 알아야 물어보지 입이 떨어지지 않았다. 머릿속이 하얘졌다. 난생처음 접한 그림인데 물어볼 것이 없고 묘한 느낌만 엄습했다. 그래서 물어본다는 것이 "이 민화는 누가 소장한 민화입니까?"였다. 소장가의 대답이 그림에 대한 인상을 더 묘하게 만들었다.

"이 민화에 관해 자세히 알지는 못하지만 부모님께 들은 바로는 화가가 어느 유명한 절의 고승한테 그려준 그림으로 전해 내려온 것이라고 하더군요."

이 말을 듣고 보니 '아, 그럴 수 있겠다'는 생각이 절로 들었다. 그도 그럴 것이 이 그림을 보다보면, 어느 고승의 높은 사유세계를 고도의 조형관으로 시각화한 것이 아닌가 하는 생각이 들었기 때문이다. 이렇게 심오하고 질서정연하게 한 세계를 그렸단 말인가. 바로 작가가 이 책거리에서 보여 주고자 하는 도저한 추상세계로구나. 내가 알지 못하는 미지의 세계를 일체의 세속적인 기물을 배제하고 이렇게 수도승같이 점과 선으로 숨 막힐 만큼 깊고 높게 표현했나 싶어서 숙연해졌다. 그리고 먹먹해진 가슴으로 더 이상 볼 수가 없어서 병풍을 접었다.

마음을 진정하고, 이 알 수 없는, 처음 접한 그림의 가격이 얼마인지를 소장가에게 조심스럽게 물었다. 그런데 난감했다. 작품가가 내가 평소 구입할 수 있는 가격의 몇 배나 되는 고액이었다. 처음 보는 내용의 작품이라 소장가가 제시한 가격이 합당한지 여부는 알 수 없었지만 나에게 벅찬 가격임은 분명했다. 그래서 그 자리에서 결정하지 못하고 며칠만 시간을 달라고 얘기하고 나왔다.

며칠 동안 그 그림이 머릿속에 들어와 있어 다른 일을 할 수가 없었다. 한편으로는 내가 모르는 미지의 또 다른 민화 세계로 들어간다는 두려

움과 또 다른 가치에 도전한다는 마음이 혼재하여, 여러 날을 고심했다. 그리고 '수집은 원래 도전하는 게 아닌가, 그냥 평범한 그림을 수집한다면 수집의 의미가 있겠나, 그 그림이 나와는 인연인가 보다'라는 생각으로, 돈을 만들기 시작했다. 가난한 상인으로서 가진 돈이 턱없이 부족했다. 지인들에게 부탁하여 며칠 만에 거액을 마련했다. 그리고 작품을 인수받았다. 마음이 무거웠다. 사무실에 도착하여 포장지도 뜯지 않고 창고에 넣어두었다. 도저히 작품을 볼 자신이 없었다.

왜냐하면 너무 미지의 작품이었기에, 그때까지 나의 미적 관점으로는 그 충격을 견딜 만한 자신감이 부족했다. 또한 거금을 주고 구입했기 때문에, 혹시나 내가 뭔가 헛것이 씌워서 잘못 구입했다면 그 손해를 어찌 감당해야 하나라는 걱정도 있었다. 이래저래 작품의 직간접적인 무게와 맞닿아 있어서 차마 볼 수가 없었다. 그렇게 한 달간 그림 근처도 가지 못하고 아예 잊어버리려고 노력했다.

한 달을 지나 냉정한 마음으로, 마음을 비우고 포장지를 뜯었다. 그리고 닥치는 대로 민화자료를 펼쳐놓고 과연 이런 작품이 어디 또 소장되어 있는지를 찾아보았다. 그러던 중 프랑스 기메동양박물관에 기증한 이우환 컬렉션 도록에서 비슷한 그림을 찾을 수 있었다. 자세히 보니 '아하, 이 작품이 같은 작가가 그린 그림이구나' 하는 느낌이 직감적으로 들었다. 그래서 이때 '민화는 작가의 작품'이라는 생각이 머리를 쳤다.

그 뒤 미친 듯이 같은 화풍을 찾아서 죄다 스캔하고 촬영했다. 그리고 충무로 사진 인화집에서 유사한 책거리 사진 20여 점을 10호 정도로 확대 인화하여 화판에다 붙여놓고 매일 비교해 보았다. 같은 작가의 작품으로 보이는, 유사한 책거리를 늘어놓고 그림에 등장하는 각종 문양과 형상, 구조 등을 찾아 비교해 보니 동일한 조형적 유전자를 확인할 수 있었고, 한 작가 작품이라는 확신이 들었다. 그리고 반복해서 보다보니, 작가가 초년에 그린 그림과 중년, 말년에 그린 그림으로 작품을 분류할 수 있을 정도로, 한 작가가 추구한 조형세계를 이해하게 되었다. 더욱이 내가 구입의 진통을 겪으며 입수한 책거리가 같은 작가의 그림에서 가장 말년에 그린 마지막 작품이라는 확신이 들었다. 그 천부적인 재능과 높은 완성도에 탄복하지 않을 수 없었고, 천재라는 말 외에 갖다 붙일 수사가 없었다. 그 뒤로, 이 작가 그림을 몇 점 더 구입하는 행운과 기쁨을 맛보았다.

이 천재 작가는 민화에 대한 내 생각을 바꿔놓았다. 민화를 민예가 아니라 작가적인 관점을 가지고 보게 되었고, 또 다른 천재적인 작가의 발굴로 이어졌다.

그렇게 충격적으로 내게 다가온 작품이 바로 이 책거리이며, 이 책을 쓰게 된 동기다. 이 그림을 보기 전에는 민화는 뻔그림, 솜씨 좋은 그림쟁이의 그림이라는 설을 따라 민예적인 관점을 완전히 떨쳐 버리지 못했

는데, 이 책거리로 해서 이런 생각에서 벗어날 수 있게 되었다. 그러니까 민화에는 뽄그림도 있지만 작가의 뛰어난 작품도 있다고 생각하게 된 것이다. 그로부터 민화는 순수미술이고, 순수회화라는 강한 신념을 갖고 수집을 하게 되었다.

2018년 〈김세종 민화컬렉션-판타지아 조선〉 전을 갖기 전에 『컬렉션의 맛』을 출간했다. 미술가나 미학자가 아닌 컬렉터의 입장에서 내 수집 경험을 토대로 수집 철학을 털어놓은 이 책에서도 천재 작가와 관련하여 그 작품을 소개한 바 있다. 한 천재 작가를 발굴하여 작가의 관점에서 그를 다룬다는 것은 벅찬 일이었다. 그래서 몇몇 학자에게 집필을 권유해 보았으나 별 반응이 없었다. 그래서 『컬렉션의 맛』에 기초적인 개요만 소개했다. 이 전시를 끝내고 다시 천재 작가의 책거리 걸작을 어렵사리 구입할 수 있었다. 그러면서 천재 작가의 작품을 최소한 정리해야 한다는 책무감 비슷한 생각을 갖게 되었다.

3. 천재 작가의 책거리는 독보적인 정물화

우연히 미국 시카고미술관의 컬렉션 도록을 보게 되었다. 시카고미술관은 바로크 미술과 인상파, 현대미술작품 등 최고의 컬렉션을 자랑하는

데, 그중에서도 인상파 컬렉션이 세계적으로 유명하다. 도록을 보다가 놀랍게도 책거리를 만났다. 그것도 내가 주장하는 천재 작가의 책거리가 세잔의 「사과 바구니」 정물화 옆 페이지에 수록되어 있었다. 세잔의 정물화에 조금도 밀리지 않는 조형적인 당당함이 일품이었다. 비록 작가의 이름은 없었지만 유명한 작가의 작품과 함께 있다는 사실이 뿌듯했다. 또한 그동안 민화는 민예품이 아니라 순수미술이라고 줄기차게 주장해 온 내 의견을 외국 미술관에서 증명해 주는 것 같아 기쁘기 그지없었다. 여기에 더 자신감을 얻어서 그동안 벼르고 벼르던 이 책거리 작가를 19세기 말의 세계적인 천재 작가로 소개하게 되었다.

내가 처음 접한 천재 작가의 책거리는 추상화되고 도식화된 책함, 많은 동식물, 한 번도 본 적이 없는 추상적인 기물, 변화무쌍하게 전개한 문양이 화면에 가득 차 있다. 소재의 각 부분마다 기하학적인 구성과 문양으로 변화를 주었지만 엄격한 질서를 유지하고 있었다. 유기적 조합으로 엄청난 구조의 새로운 회화세계를 빚어, 정교하면서 탄탄한 조형의 판타지를 선사한다. 더욱 감동스러운 것은 동일한 작품인 병풍의 각 폭마다 새로운 조형미를 자유자재로 연출하여, 조형의 신세계를 구현했다는 점이다. 또한 주로 구성하는 요소인, 아주 미세하고 섬세한 선이 한 치의 오차나 흔들림 없이 기계적으로 보일 만큼 높은 완성도를 유지한다는 사실이다. 바로 뛰어난 조형력과 투철한 작가정신의 유감없는 발현

이 아닐까 싶다.

이 점이 내가 이 작가를 천재 작가로 보는 이유 중 하나다. 내가 할 수 있는 일은 조형적인 유전자를 엄선해서 각기 다른 작품과 비교하여 보여 주며, 이들 책거리가 한 작가의 작품이라는 사실을 인정받는 일이다. 비유하자면, 친자확인 과정과 비슷하다. 마치 부모와 자식의 유전자 비교로 친자 여부를 확인하는 방법 말이다.

이들 책거리는 한 작가의 작품으로, 이름이 없던 탓에 여기저기 흩어져 있는 작품을 모은 것이다. 그리고 조형적인 유전자가 동일한 작품임을 실증하여, 탁월한 조형성을 지닌 천재 작가의 존재를 알리는 초석을 다지고자 한다.

내가 찾은 조선민화의
만능 천재 작가

1. 조선민화의 모든 장르에 능통한 작가

처음 민화를 수집하면서 교과서같이 매일 본 도록이, 앞에서 소개한 두
권짜리 『이조의 민화』다. 이 도록에 실린 작품 중에서 유난히 눈에 띄고
마음에 끌리는 화조가 두 점 있다. 하나는 세 장씩 달린 나뭇잎과 큼직
한 꽃들이 지그재그로 난 가지에 붙어 있고, 메뚜기만한 크기의 새 두

마리가 가지에 어정쩡하게 앉거나 날고 있는 천진한 그림이다. 다른 하나는 구불구불 어리숙한 선묘로 그린, 언뜻 닭을 닮은 세 마리의 새가 나뭇가지에 앉아 있는 그림이다. 이들 작품이 좋아서, 동일한 스타일을 기준으로 비슷한 작품을 구하기 위해 무던히도 찾아다녔다.

그 작품들은 워낙 유명해서 민화의 대표작으로 꼽힐 정도다. 두 그림은 전혀 다른 화풍으로 그린 다른 스타일의 작품이다. 기존에 알려진 민화에서 많이 벗어난 꼴이어서 어쩌면 현대회화로 봐도 무방할 정도로 파격적인 구조와 필치를 품고 있다. 한 작품은 원래 김기창이 소장했다가 다른 화가의 품을 거쳐 지금은 개인이 소장하고 있다. 한 작품은 일본인 소장가의 소장품으로, 2018년 갤러리현대에서 개최한 〈민화, 현대를 만나다: 조선시대 꽃그림〉(7. 4~8. 9) 전에 소개된 바 있다. 그때는 전체 8폭 병풍 중 한 폭만 빌려와 전시를 했다. 당시 문화재 환수운동으로 민감한 시기여서 일본인 소장가가 8폭을 모두 빌려 주지 않고 한 폭만 대여해 주었다고 한다. 그 일본인도 해당 작품의 회화적 가치를 알기에 그러했을 것이라 생각한다.

이 두 작품은 내가 민화 수집가로서 민화가 민예가 아닌 회화적인 미적 관점을 심어주었다. 뿐만 아니라 이를 기준으로 많은 생각을 하고 안목을 키울 수 있게 이끌었다. 20여 년, 민화 수집 인생에서 회화적 가치관을 확고히 갖게 한 두 작품이다. 그런데 내 관찰로는 이들 작품도 조형

적인 유전자가 동일하다. 무슨 말인지 의아해할 이들이 많겠지만, 전혀 다른 작가가 그렸을 것으로 보일 만큼 화풍에 차이가 나지만 나는 같은 작가라는 결론을 내렸다.

2. 그 '문자도'를 만난 후

어느 날, 문자도文字圖 한 점이 내게 왔다. 16년 동안이나 찾아 헤매던 문자도였다. 보는 순간 내가 찾는 그림의 일부가 그 문자도에서도 보였다. 그 민화 작가의 그림이었다. 가슴이 뛰었다. 주체할 수 없었다.

그때의 감동과 설렘은 겪어보지 않은 사람을 모를 것이다. 온몸에 전율이 일었다. 왜냐하면 16년을 애타게 찾아 헤매던 민화가 내 앞에 있으니 말이다. 오랜 시간 가슴을 짓누르던 화두가 풀리는 순간이었다. 실마리가 풀어지던 순간, 이런 생각이 들었다.

'이것은 확실히 같은 작가다. 나는 똑같은 작품만 찾아왔는데, 그게 아니었구나. 뛰어난 작가는 그림을 똑같이 그리지 않는구나.'

나는 직감적으로 알았다. 그리고 무지無知를 반성했다. 그동안 민화는 뿐그림을 따서 그리는 민예품이라는 인식을 머리에서 지워 버려야 한다는 사실을 뼈저리게 깨닫는 순간이었다. 뛰어난 작가는 절대로 똑같이

화조 花鳥 Flowers and Birds
8폭 병풍, 종이에 채색,
각 64.0×31.9cm, 19세기 후반,
일본 개인 소장

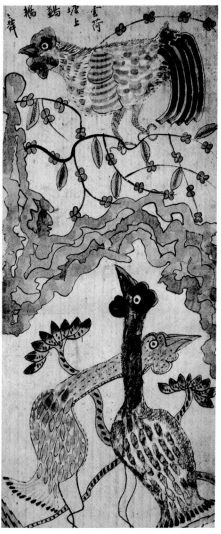

화조 花鳥 Flowers and Birds
8폭 병풍, 종이에 채색,
각 91.0×38.0cm, 19세기 후반,
개인 소장

그리지 않는다는 것을 왜 몰랐던가. 천재적인 작가는 사실 똑같이 그릴 이유도 없고, 똑같이 그리는 복제는 더 어려운 법이다. 그냥 그리면, 그것이 다 그림인데, 굳이 동일하게 그릴 이유가 없다.

이 문자도를 만난 후, 책거리에서 얻은 값진 경험에 더하여, 비록 작품마다 스타일에서 차이가 컸지만 확실히 이 작가의 작품이라는 사실을 가슴 깊이 새겼다. 아울러 몇몇 민화 작가는 순수예술가라는 결론을 확고히 갖게 되었다.

문자도를 입수한 그날부터 민화는 분명히 작가의 작품이라는 관점으로, 다시 내가 소장한 민화 작품을 펼쳐놓고 찾기 시작했다. 또한 내가 소장하고 있는 모든 민화도록을 펼쳐서 샅샅이 뒤졌다. 이 작품과 같은 작가의 작품이라고 생각되는 도판을 모두 스캔하여 이미지를 확대하고, 부분 클로즈업하여 복사하며 비교해 보았다.

월등히 수준이 높은 작품 가운데 직관으로 볼 때 뭔가 통하는 작품이 있었다. 이 그림과 저 그림은 분명히 통하는 게 보여, 아마도 한 작가가 그린 그림일 것이라는 생각이 들었다. 뭔가 그 작가만이 표현할 수 있는 모티브라든가, 선과 색, 구성에 깃든 조형 유전자를 추출해서 연결고리를 찾다보면 결국 한 작가라는 의문이 조금씩 해소되었다. 그러나 그 길이 순탄하지만은 않았다. 같은 작가의 것으로 판단되는 작품을 펼쳐놓고 비교해 보니, 어떤 작품은 화풍이 극단적으로 달라서 어떻게 보면

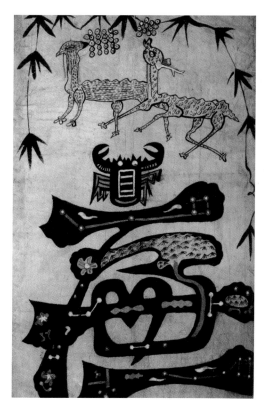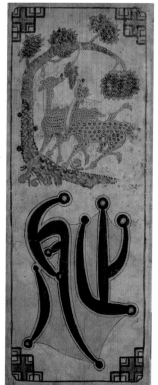

아닌 것 같고 어떻게 보면 같은 작가 같았다. 그래서 때로는 갈피를 잡지
못했다.

　더욱이 화풍도 문제지만 작품이 지닌 회화적 경지가 높고 난해하여
어떻게 한 작가의 동질성을 찾아야 할지 난감했다.

역시나 두드리는 사람에게 문이 열렸다. 고민하던 차에 예술의전당 서예박물관에서 〈김세종 민화컬렉션〉 전을 개최하기 위해 작품을 전시장에 걸며 매일같이 출근하여 내가 소장한 작품을 편안한 마음으로 보았다. 그 전까지는 새로운 작품을 구입하기 위해 동분서주하면서 긴장된 상태에서 오로지 나의 컬렉션 확충에만 집중하며, 매사 들뜬 마음으로 살다 보니 내 소장품이라도 편한 마음으로 여유롭게 보지 못했음을 알았다. 전시기간 동안 일반 관객처럼 출품작을 천천히, 꼼꼼히 감상했다. 그런 가운데 그동안 좋은 작품을 사게 되어 며칠 동안 밤잠을 설칠 만큼 좋았던 일들, 작품을 사기 위해 자금을 마련하러 다니며 속상했던 일이 한꺼번에 떠올랐다.

또 내가 애타게 찾았던 그 작가의 그림이 전시 중인 민화 수집품 여기저기서 눈에 띄었다. 문자도, 화조도, 구운몽도 등의 다양한 작품에서 그 작가의 손길을 느낄 수 있었다. 속으로는 흥분과 기쁨이 번졌다. 그 작품들도 내게 아는 체를 하는 것만 같았다. 이 마음의 진동을 혼자만 간직하기에는 아쉽다는 생각도 들었다.

그러다 문득 걱정이 밀려들었다. 나는 직관적으로 같은 작가라고 생각하지만, 그것을 어떻게 설명해야 할지 난감했다. 이들 작품에서는 분명히

그 천재적인 작가의 조형적인 유전자가 통한다는 느낌이 직관적으로 들었지만, 언어로 조리 있게 한 작가의 작품이라든가, 천재적인 작품인지를 설명한다는 것은 아무래도 무리라는 생각이 들었다. 나의 미적인 논리 부족과 시각적인 조형세계를 말과 글로 풀어낸다는 것은 수집가의 범위를 벗어나는 일이었기 때문이다. 그래서 오랜 시간 이들 작품이 같은 작가의 작품임을 설명하는 방법을 고민했다.

그 하나의 방법이 바로 조형적인 유전자를 추출해서 비교하는 것이다.

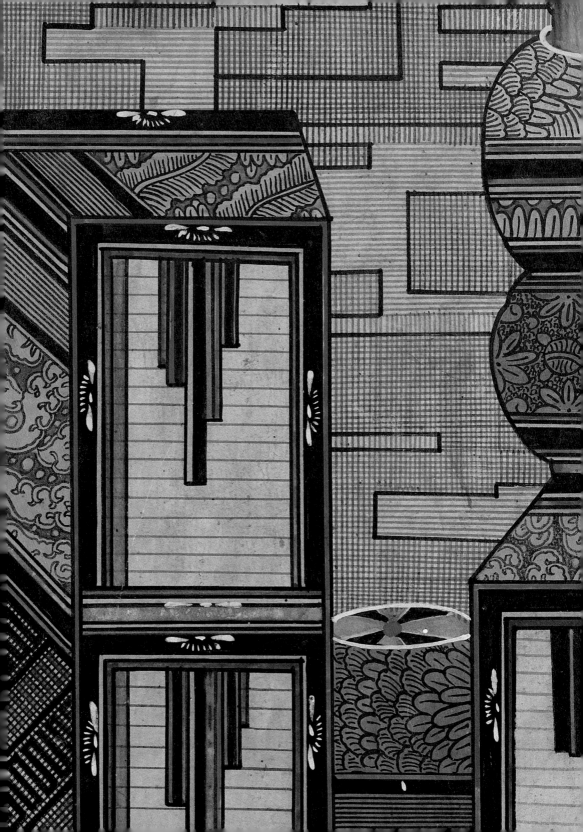

조선민화의 책거리 천재 작가를 만나다

이 책거리 작가의 작품을 한곳에 모아놓으니 상상할 수 없는 회화의 진경이 펼쳐진다. 이들 작품은 해방 후 단 한 번도 작가의 관점에서 조명받거나 한 작가의 작품으로 인정받은 적이 없다. 민예품의 틀 속에서 오랫동안 폐기처럼 방치되어 있었다. 어느 누구도 마음을 주지 않았고 관심이 없었다. 보고 있었지만 보이지 않았다. 작품마다 드러나 있는 동일한 구성과 도상, 동일한 패턴의 문양에서 조형적인 동질성을 간파해 내지 못했다. 이제는 오랜 미망에서 깨어나야 한다. 작품을 자세히 보고 걸출한 작가의 존재를 확인해야 한다. 작품을 회화적인 관점에서 음미하다 보면, 자연스럽게 한 작가의 회화세계를 만날 수 있고, 천재 작가라는 인식이 저절로 들 것이다.

책거리 천재 작가의 기하학적 추상세계

여기에 19세기 후반에 나타난 한 천재 작가의 책거리 작품을 모아놓았다. 기존에는 이들 작품이 정상적인 작가의 회화작품으로 취급받지 못했다. 그냥 솜씨 좋은 사람이 뽄그림을 따서 제작한 그림으로 여겼다. 그저 민예품으로, 장식적인 생활용품으로 인식되던 책거리였다. 일반인들은 그저 솜씨 좋은 사람이 그린 책거리이겠거니 하고 무심히 봐넘길 수도 있다. 하지만 나는 절대로 그럴 수가 없다. 치밀함과 완성도 면에서 일반적인 조선민화 책거리의 수준을 가뿐하게 뛰어넘기 때문이다.

이 작가의 책거리 작품을 한곳에 모아놓으니 장관이다. 그 천재적인 창의성과 화면 장악력, 그리고 깊은 예술성에 감동이 절로 인다. 이 작가가 추구하는 궁극적인 조형세계는 무엇일까? 또 작가는 이 작품으로 무엇을 말하고자 하는 것일까? 세상 어디에도 존재하지 않은 기법과 독창적인 구성이다. 숨이 막힐 정도로 밀도 있는 화면 구성은 어떤 관념의 세

계를 시각적 조형언어로 구현한 것일까. 기하학적 추상과 현실의 기물을 적절히 배합하여 현실과 이상의 공존을 모색한 것일까.

화려하면서도 세련된 채색으로 조율된 화면은 현대미술을 방불케 한다. 한 치의 흐트러짐도 허용하지 않는 책거리의 삼엄한 선묘는 이 작가의 실력이고 특장이다. 그런데 이 경이로운 솜씨가 자를 사용하지 않고 그린 수작업의 산물이라는 점이다. 마치 직조기계로 문양을 조형한 듯하다. 눈으로 보고도 믿기지 않을 정도로, 솜씨가 발군이다. 철저하리만큼 이지적으로 공간을 구성하고, 선묘를 더하고 채색한 화면에는 압도적인 에너지가 흐른다. (혹시나 이 천재 작가가 화원 출신인 것은 아닐까? 일설에 따르면, 화원이 되기 위해 그림을 배울 때는 직선과 곡선을 최소한 2,000번 이상 반복해서 그린다고들 하는데, 그래서 직선이 정교하고 자로 잰 듯 반듯한 게 아닐까!) 그러면서도 알게 모르게 위트와 해학이 숨겨 있다. 완벽하게 평면적인 공간에서 은밀하게 빛나는 갖가지 문양이 신비롭다. 이래서 야나기 무네요시가 민화를 하늘에서 뚝 떨어진 불가사의한 미의 세계라고 하지 않았나 하는 생각이 절로 든다.

이 천재 작가의 역량은 산처럼 높고 바다처럼 깊다. 그는 혼신을 다해 책거리에 모든 것을 쏟아붓고 사라졌다. 이들 작품은 이 천재 작가의 자화상이자 그 자신이다. 책거리는 이 천재 작가의 사상思想이고 언어다. 한 작가가 이룩한 이 신비로운 텍스트를, 예술세계를 어찌 말로 다 설명할 수 있겠는가. 그럼에도 우리는 이 탁월한 조형 텍스트를 읽고 그것에 대해 말해야 한다. 그의 조형언어와 사상에 귀 기울여야 한다.

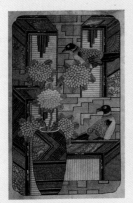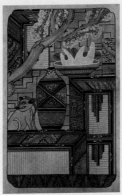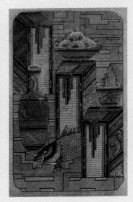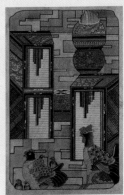

책거리　册巨里

Chackgeori, the Scholar's Accoutrements
8폭 병풍, 종이에 채색,
각 49.5×31.5cm, 19세기 후반,
개인 소장

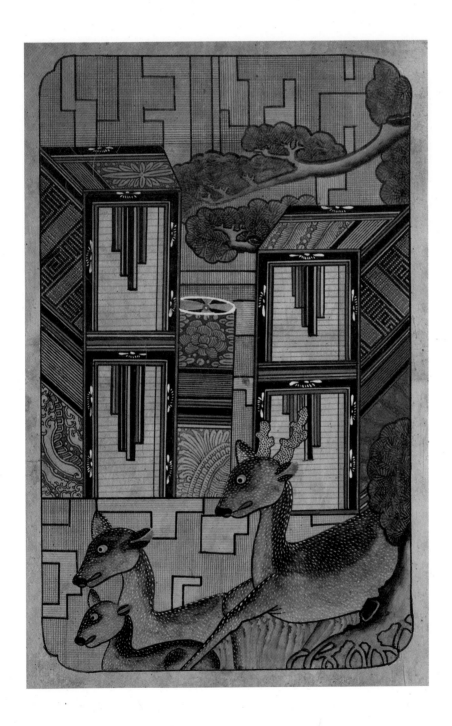

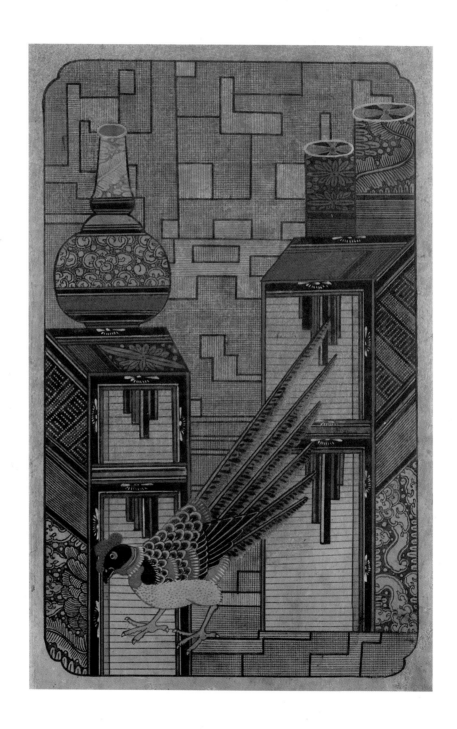

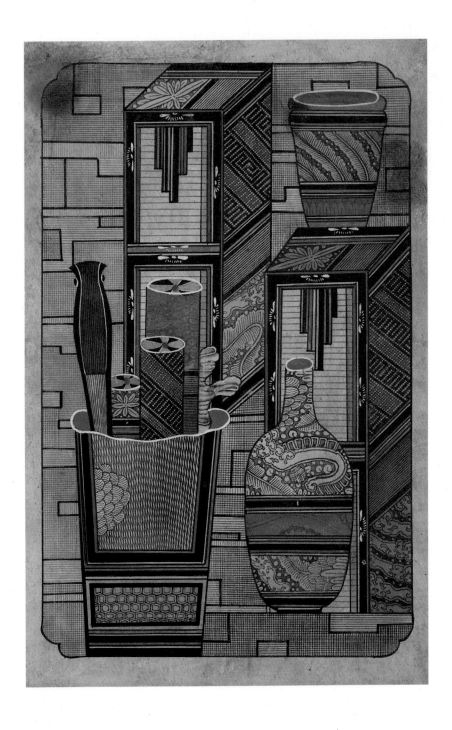

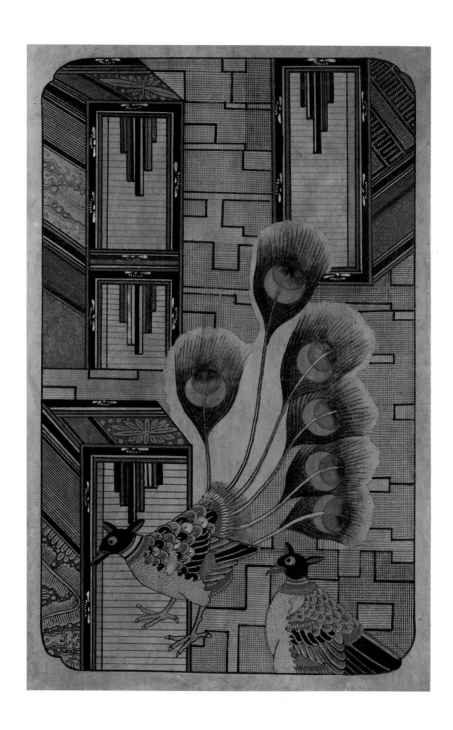

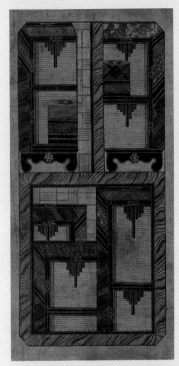
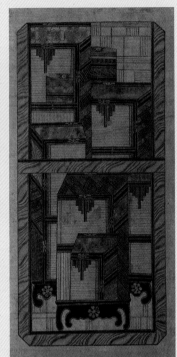
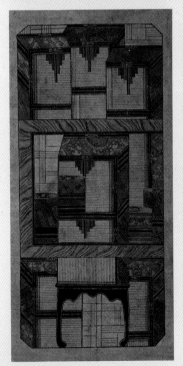
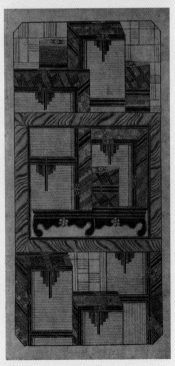

책거리 册巨里

Chackgeori,
the Scholar's Accoutrements

8폭 병풍, 비단에 채색,
각 103.9×35.5cm, 19세기 후반,
개인 소장

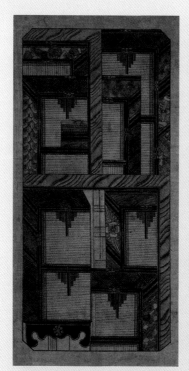
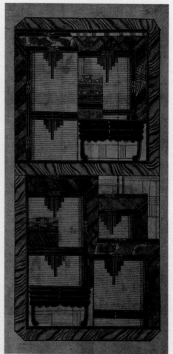
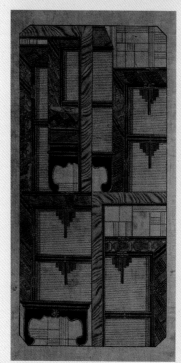
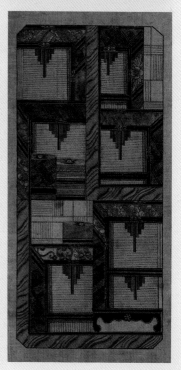

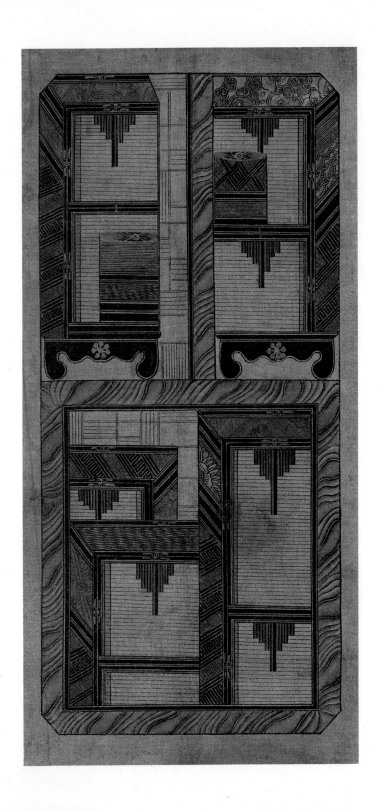

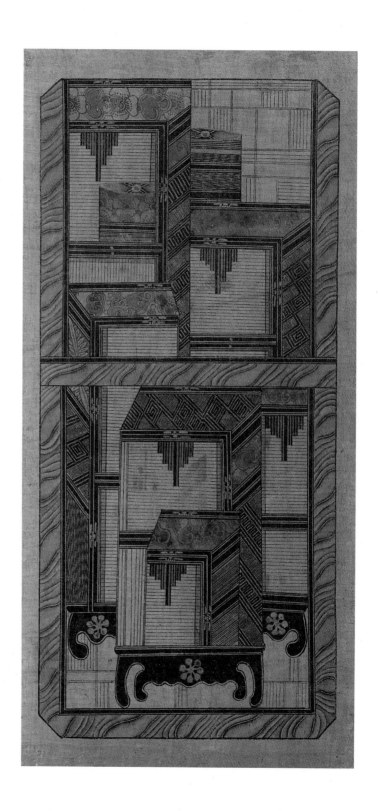

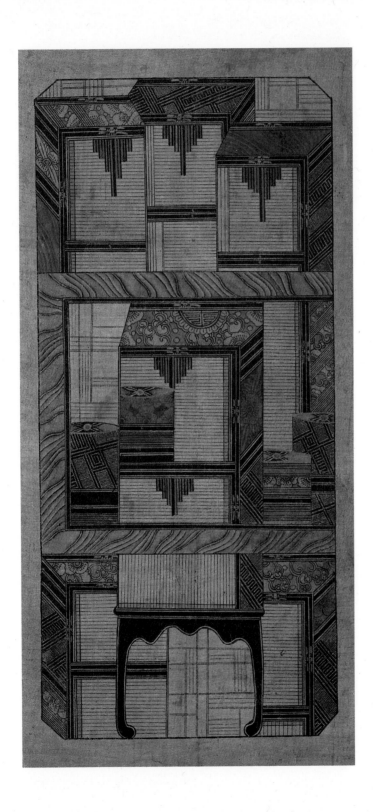

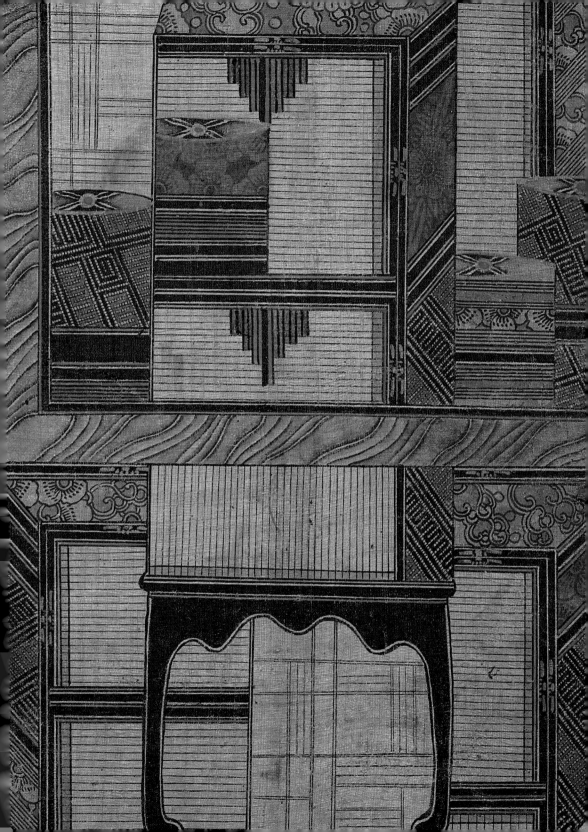

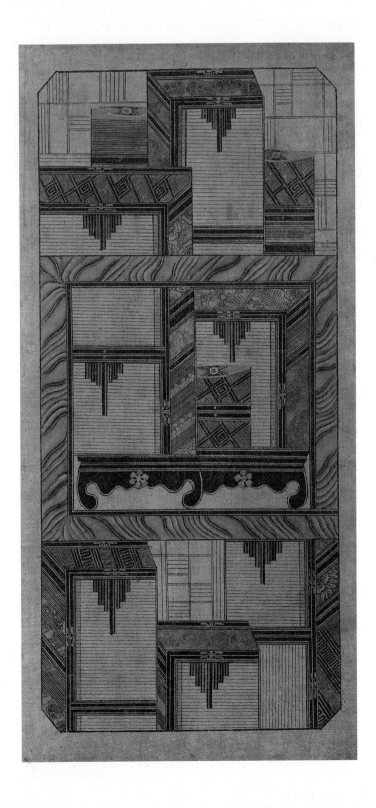

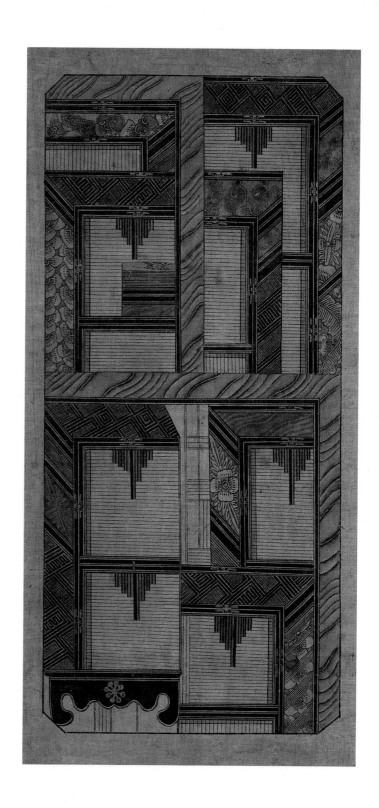

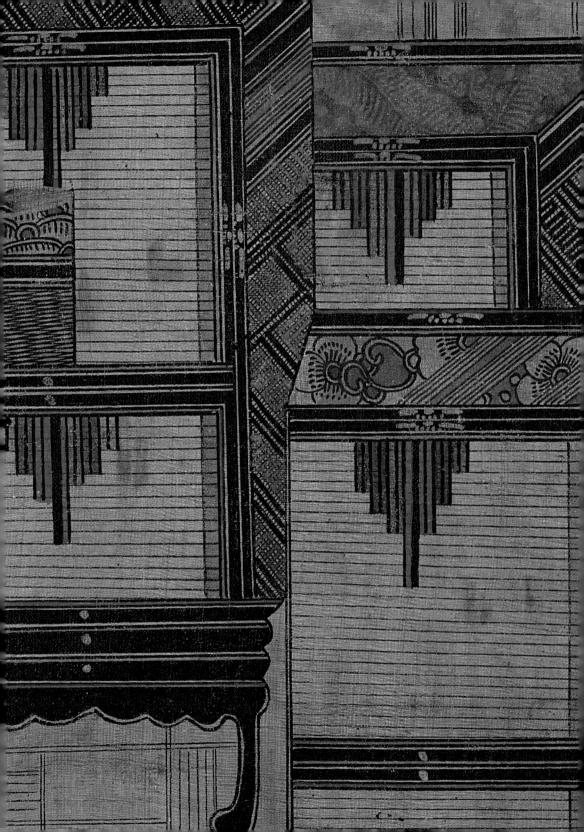

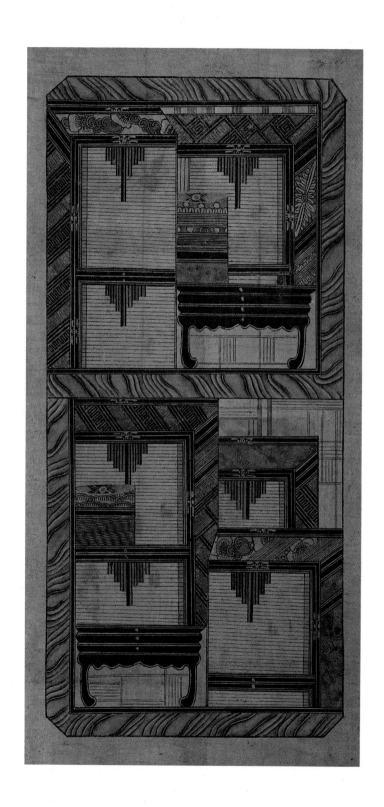

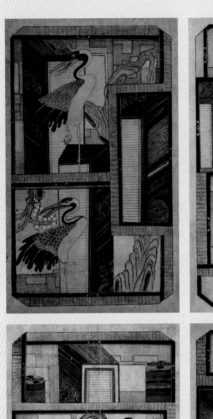
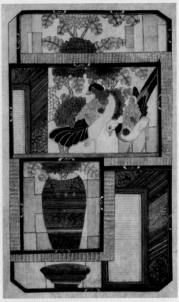

책거리　冊巨里

Chackgeori, the Scholar's Accoutrements

8폭 병풍, 종이에 채색,

각 77.0×49.3cm, 19세기 후반,

프랑스 기메동양박물관 소장

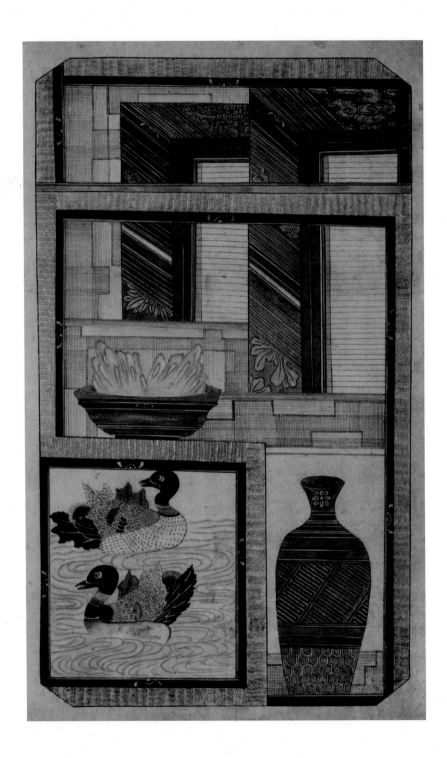

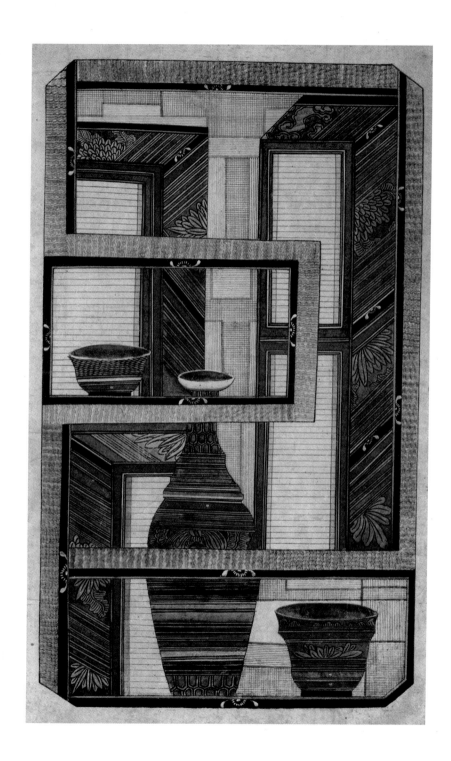

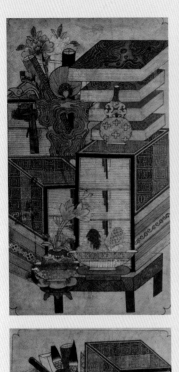
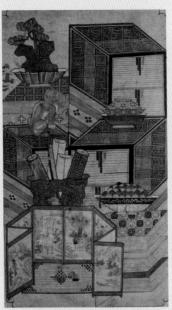
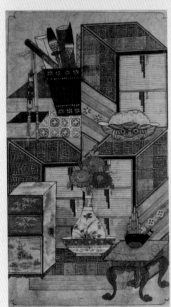
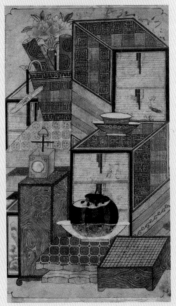

책거리 冊巨里

Chackgeori, the Scholar's Accoutrements

8폭 병풍, 종이에 채색,

각 49.5×27.3cm, 19세기 후반,

개인 소장

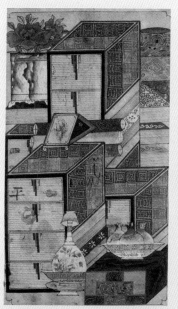
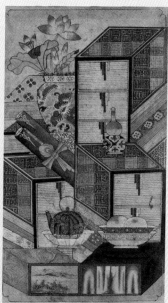
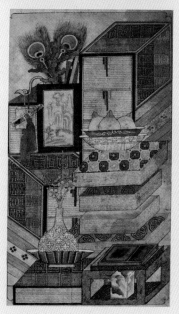
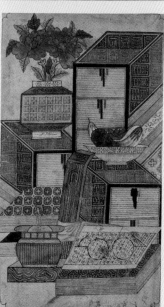

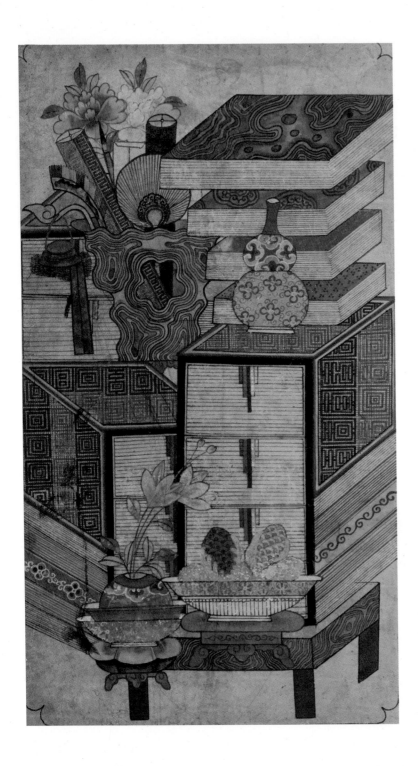

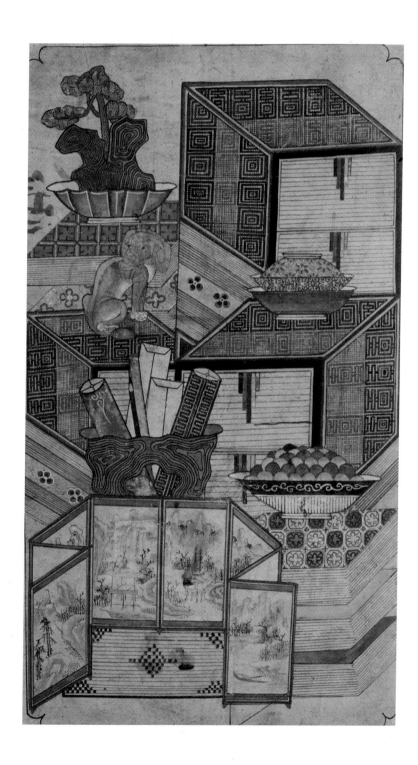

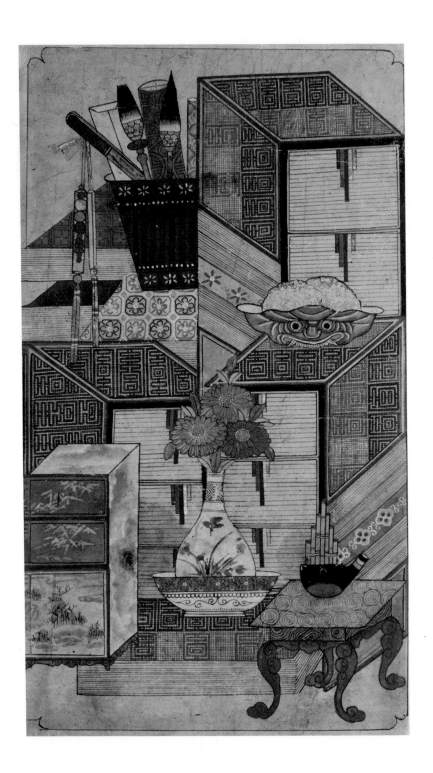

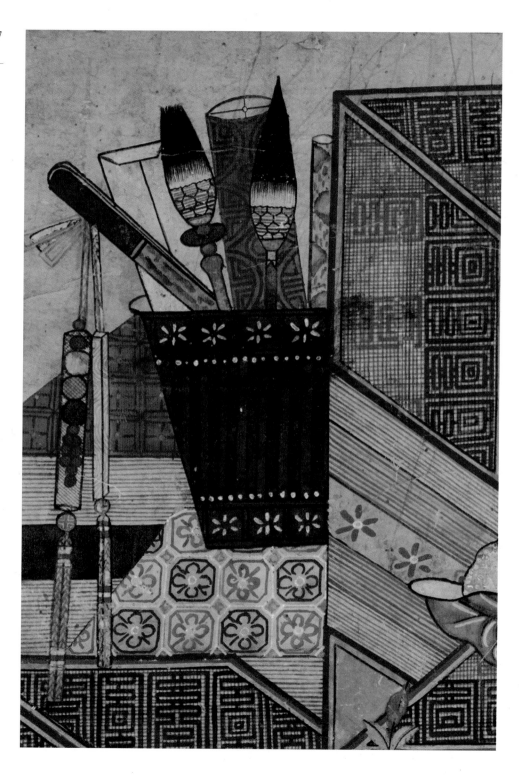

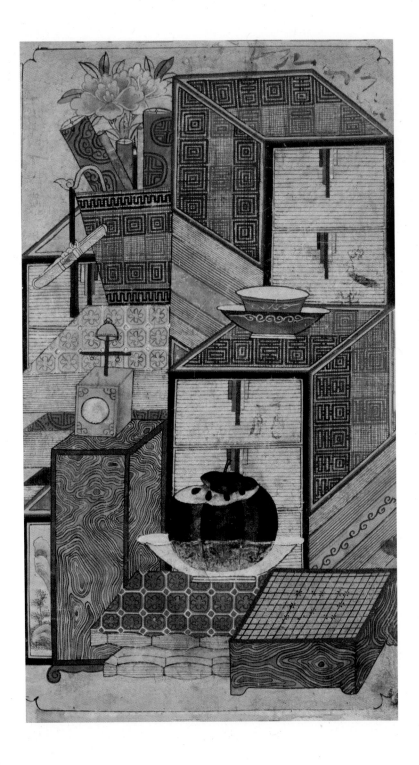

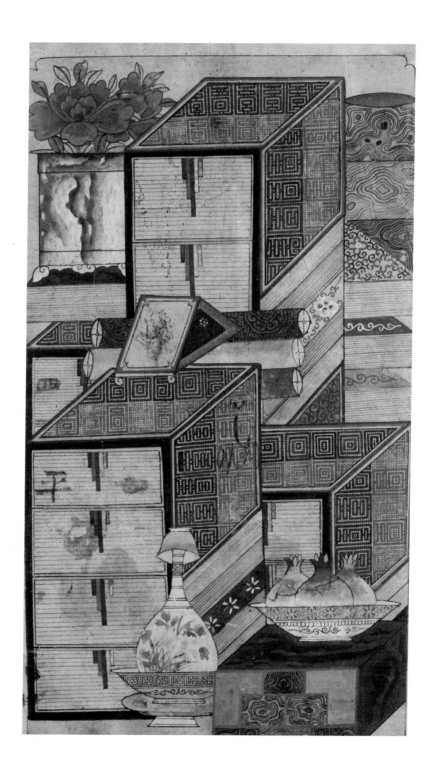

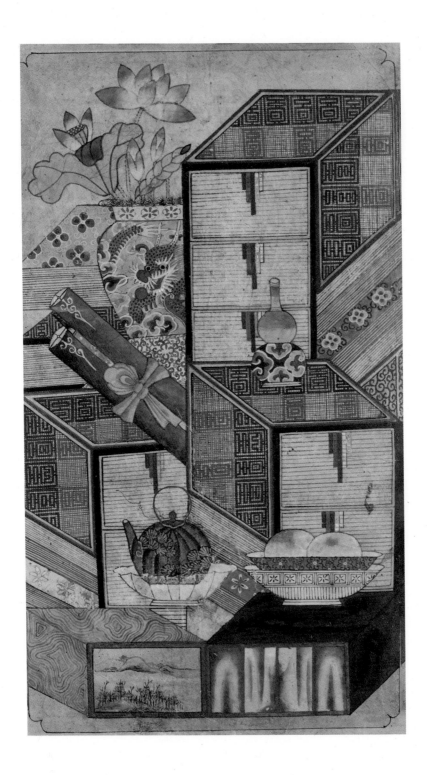

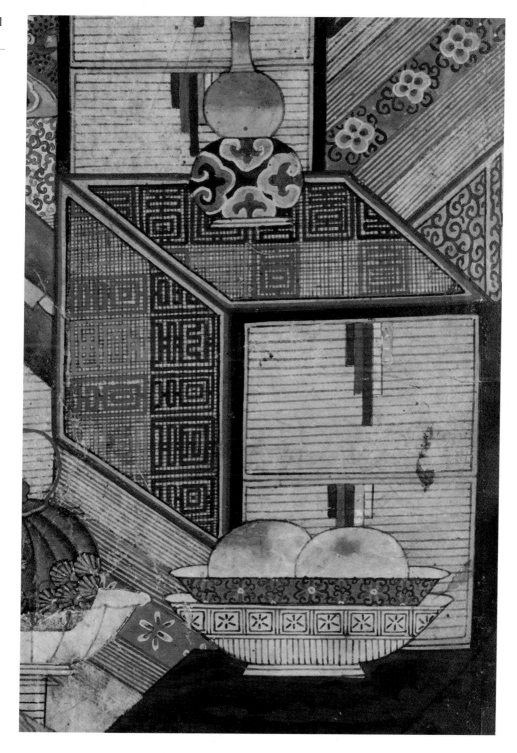

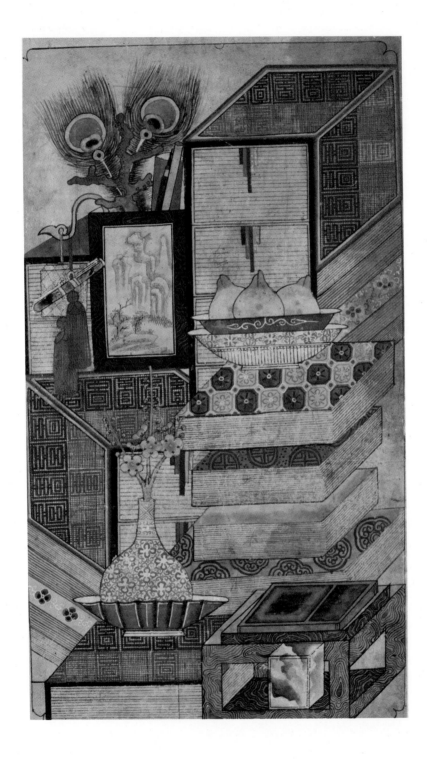

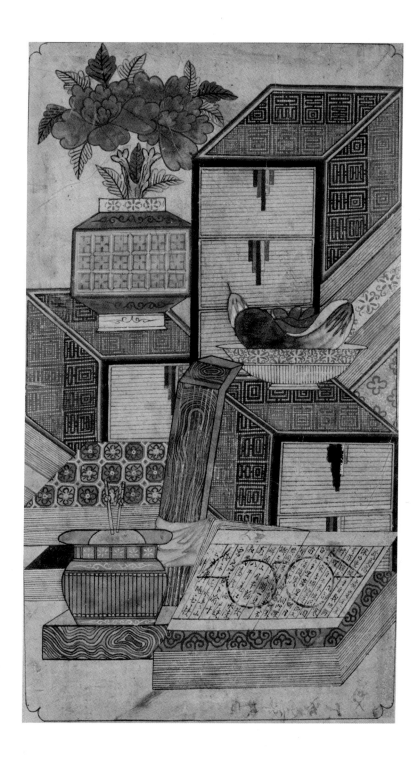

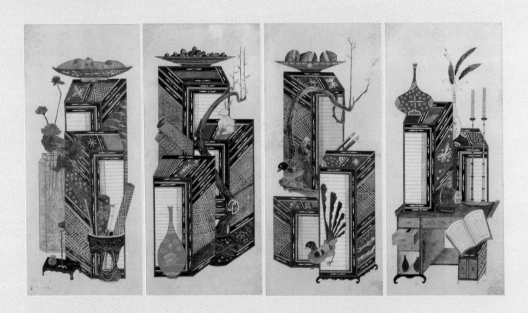

책거리 冊巨里

Chackgeori, the Scholar's Accoutrements

8폭 병풍, 종이에 채색,

각 100.5×46.3cm, 19세기 후반,

개인 소장

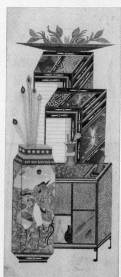
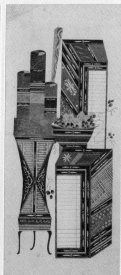
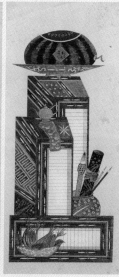
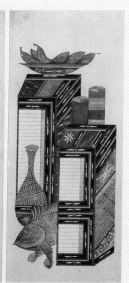

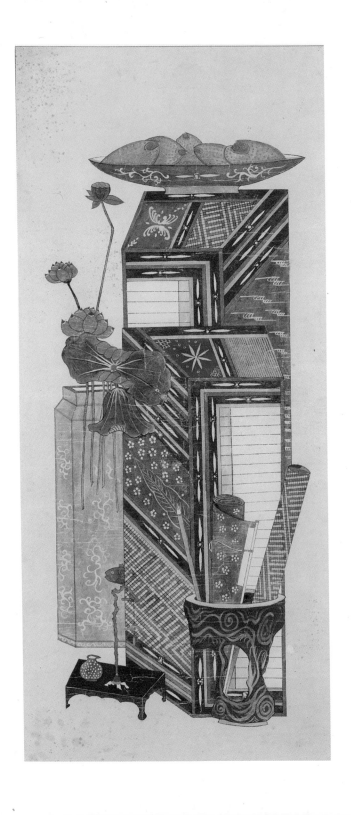

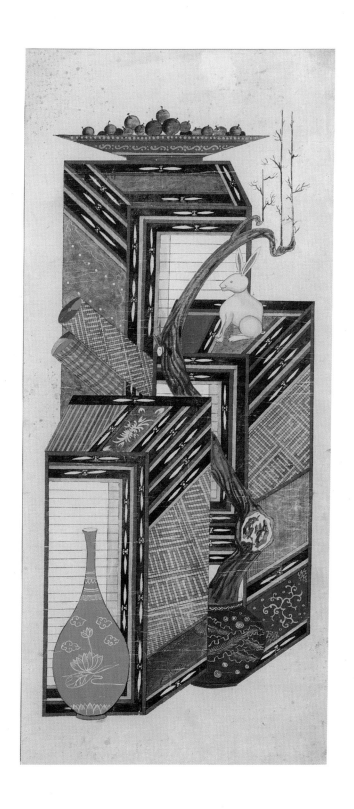

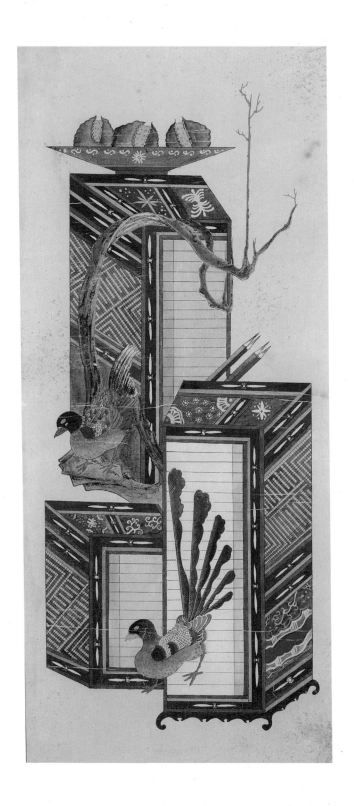

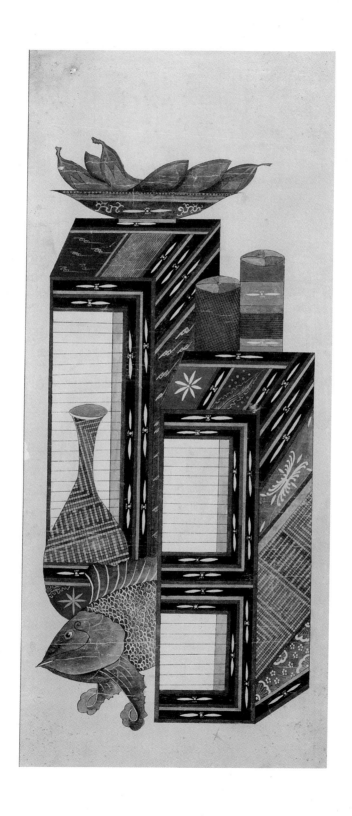

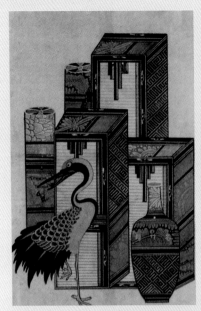

책거리 冊巨里

Chackgeori, the Scholar's Accoutrements

8폭 병풍, 종이에 채색,

각 47.0×37.0cm, 19세기 후반,

삼성미술관 리움 소장

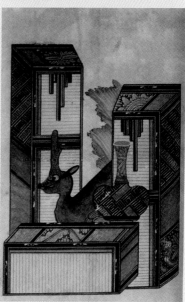

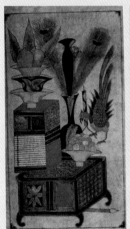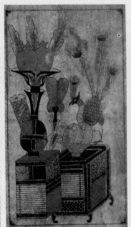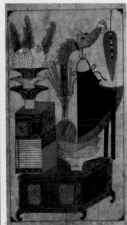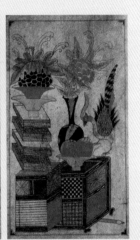

책거리 册巨里

Chackgeori, the Scholar's Accoutrements
8폭 병풍, 종이에 채색,
각 69.0×38.0cm, 19세기 후반,
개인 소장

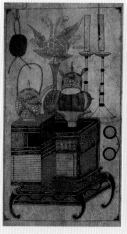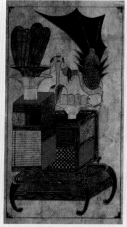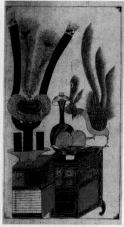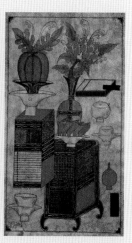

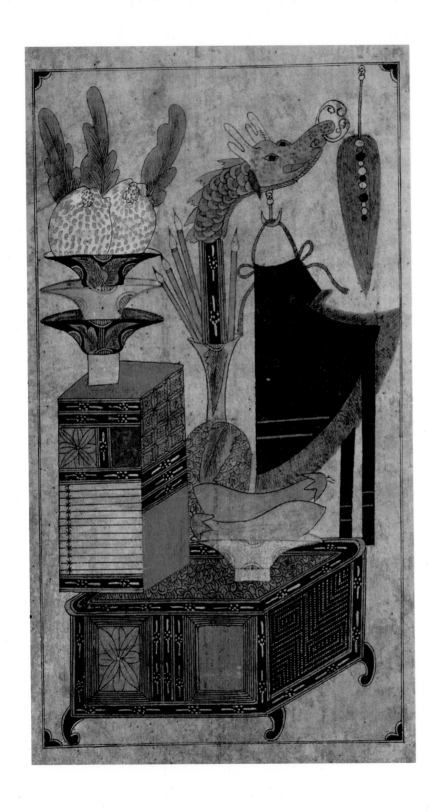

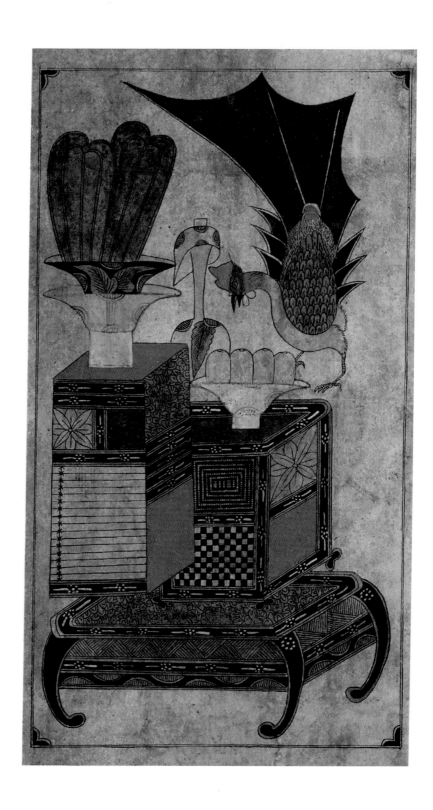

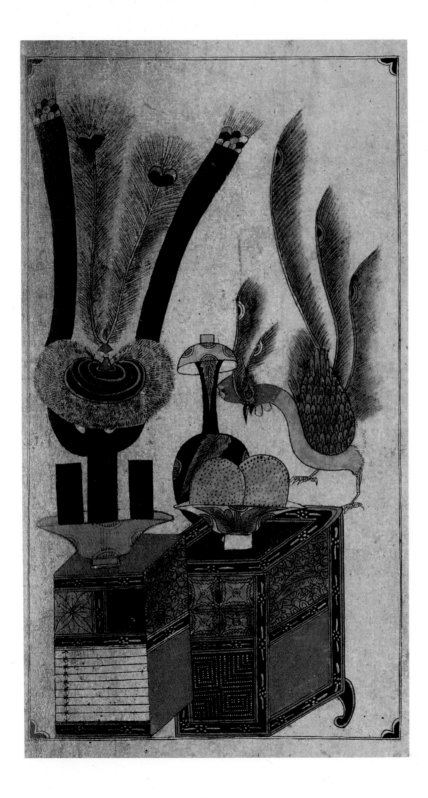

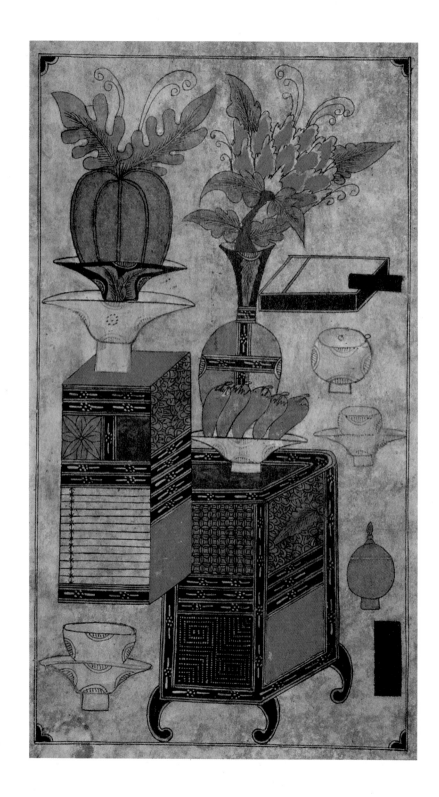

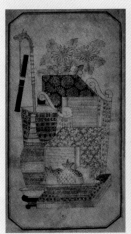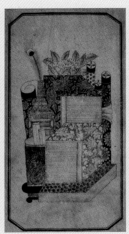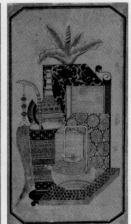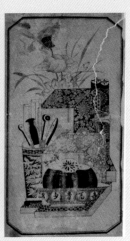

책거리 册巨里

Chackgeori, the Scholar's Accoutrements

8폭 병풍, 종이에 채색,

각 56.0×30.5cm, 19세기 후반,

갤러리 묵 소장

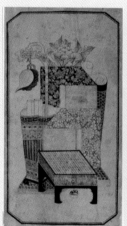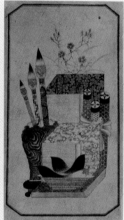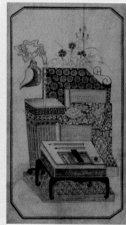

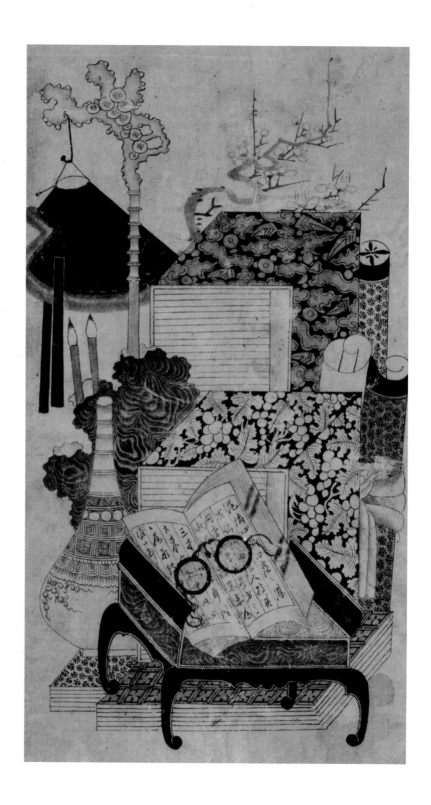

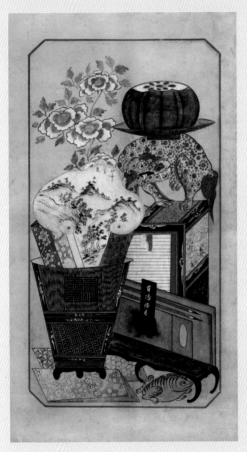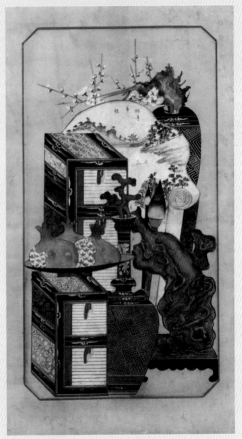

책거리　册巨里

Chackgeori, the Scholar's Accoutrements

8폭 병풍, 종이에 채색,
각 55.7×31.7cm, 19세기 후반,
개인 소장

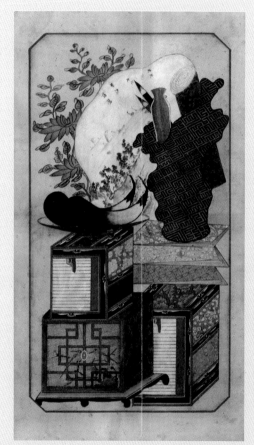
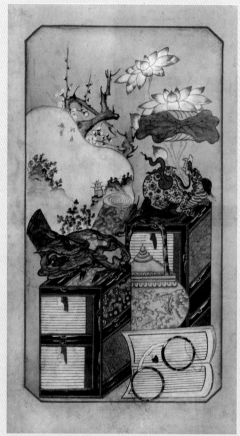

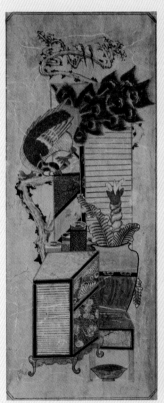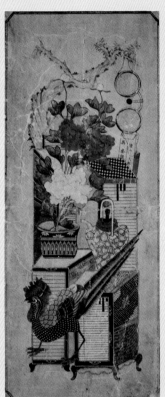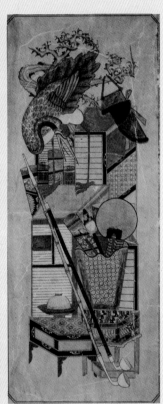

책거리 册巨里

Chackgeori, the Scholar's Accoutrements
8폭 병풍, 종이에 채색,
각 80.0×31.0cm, 19세기 후반,
조선민화박물관 소장

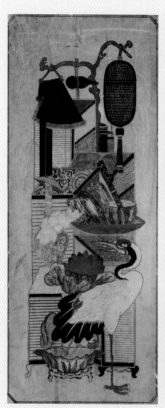
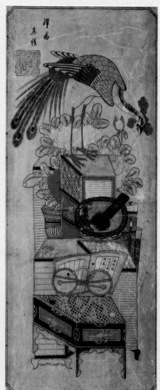
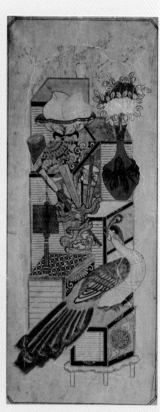

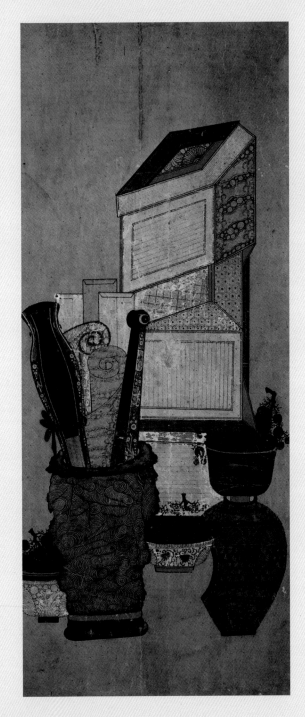

책거리　册巨里

Chackgeori, the Scholar's Accoutrements

8폭 병풍, 종이에 채색,
각 64.0×31.9cm, 19세기 후반,
일본민예관 소장

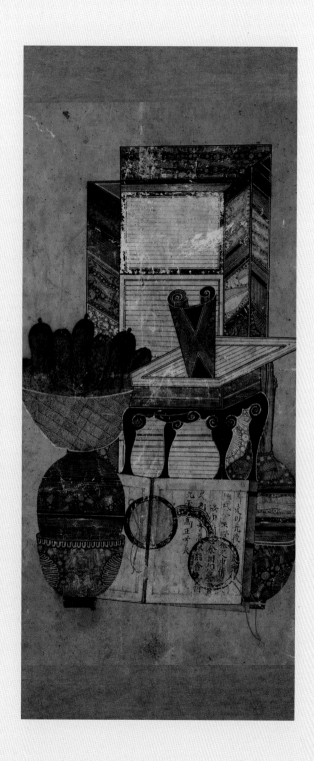

책거리 冊巨里

Chackgeori, the Scholar's Accoutrements

8폭 병풍, 종이에 채색,

각 110.0×43.0cm, 19세기 후반,

프랑스 기메동양박물관 소장

책거리 册巨里

Chackgeori, the Scholar's Accoutrements

8폭 병풍, 종이에 채색,

각 61.0×37.0cm, 19세기 후반,

개인 소장

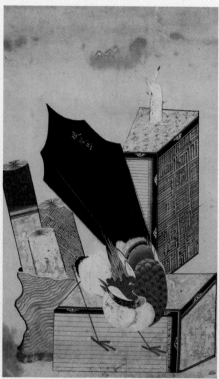

책거리 册巨里

Chackgeori, the Scholar's Accoutrements

8폭 병풍, 종이에 채색,
각 308.4×83.4.cm, 19세기 후반,
삼성미술관 리움 소장

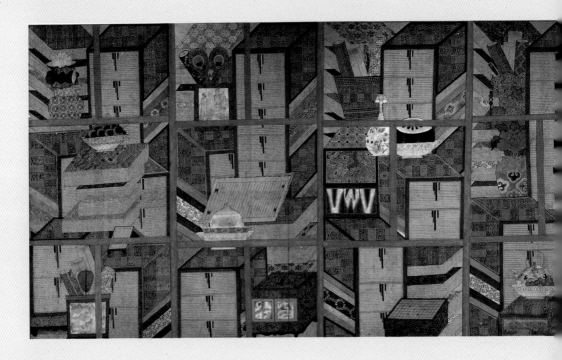

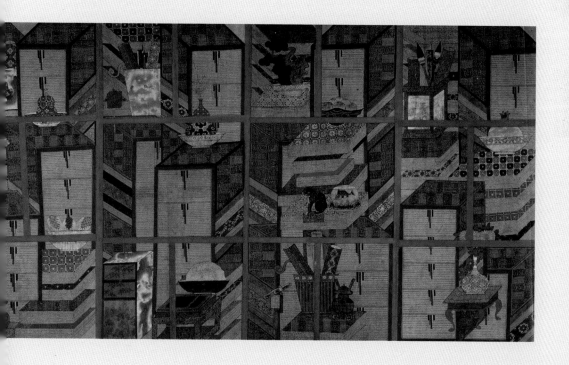

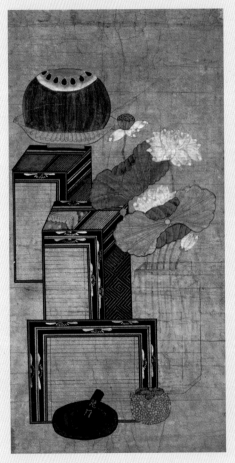 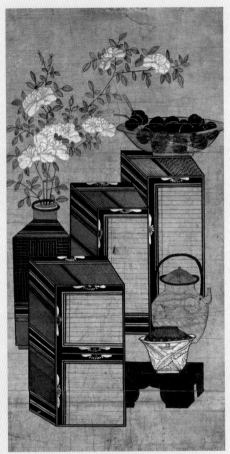

책거리 冊巨里

Chackgeori, the Scholar's Accoutrements

8폭 병풍, 종이에 채색,

각 68.0×35.0cm, 19세기 후반,

개인 소장

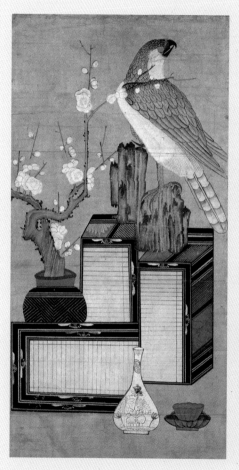

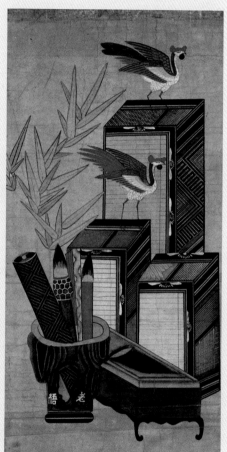

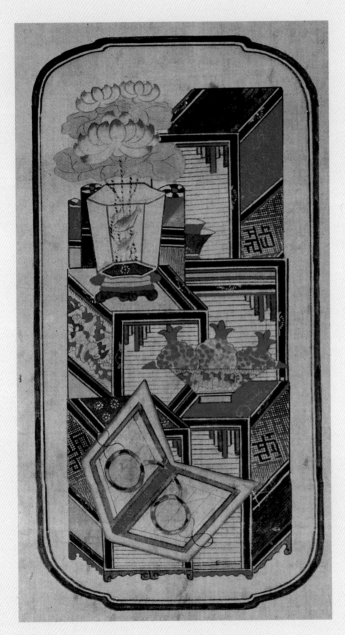

책거리　册巨里
Chackgeori, the Scholar's Accoutrements
2폭 병풍, 종이에 채색,
각 64.5×33.6cm, 19세기 후반,
일본 개인 소장

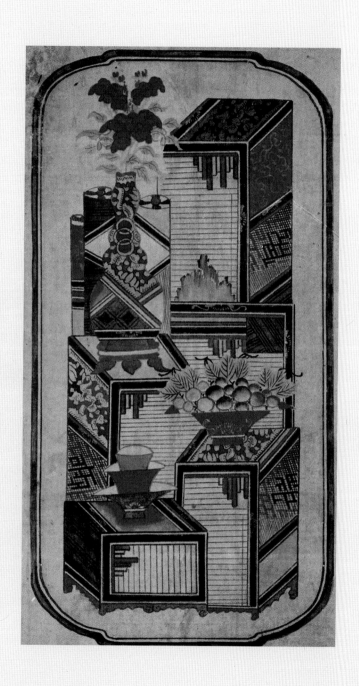

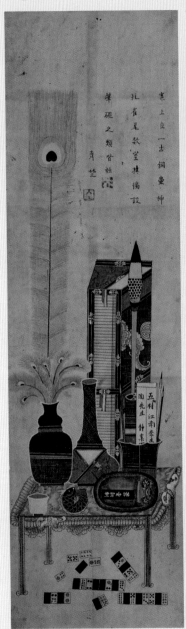
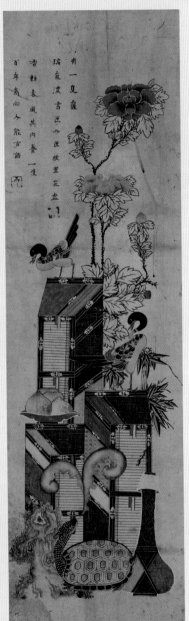

책거리　册巨里

Chackgeori, the Scholar's Accoutrements

2폭 병풍, 종이에 채색,

각 105.5×32.5cm, 19세기 후반,

가회민화박물관 소장

五柳村 江南 李庄

陶先生 靜案下

"얼마 전, 미국 시카고미술관의 컬렉션 도록을 보게 되었다. 시카고미술관은 바로크 미술과 인상파, 현대미술작품 등 최고의 컬렉션을 자랑하는, 미국에서 3대 미술관 중 하나로 꼽힌다. 그중에서도 인상파 컬렉션이 세계적으로 유명하다. 도록을 보다가 여기서 책거리를 만났다. 그것도 내가 주장하는 천재 작가의 책거리가 세잔의 「사과 바구니」 정물화 옆 페이지에 나란히 수록되어 있었다. 세잔의 정물화에 조금도 밀리지 않는 조형적인 당당함이 일품이었다. 비록 작가의 이름은 없었지만 유명한 작가들의 작품과 함께 있다는 사실이 뿌듯했다. 또한 그동안 민화는 민예품이 아니라 순수미술이라고 줄기차게 주장해 온 내 의견을 외국 미술관에서 증명해 주는 것 같아 기쁘기 그지없었다."

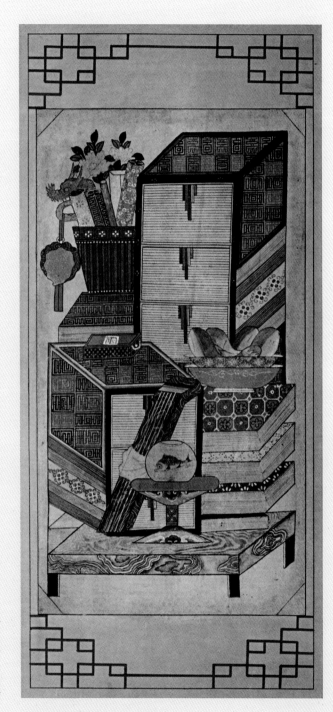

책거리 册巨里

Chackgeori,
the Scholar's Accoutrements

8폭 병풍, 종이에 채색,
415.2×162.5cm, 19세기 후반,
시카고미술관 소장

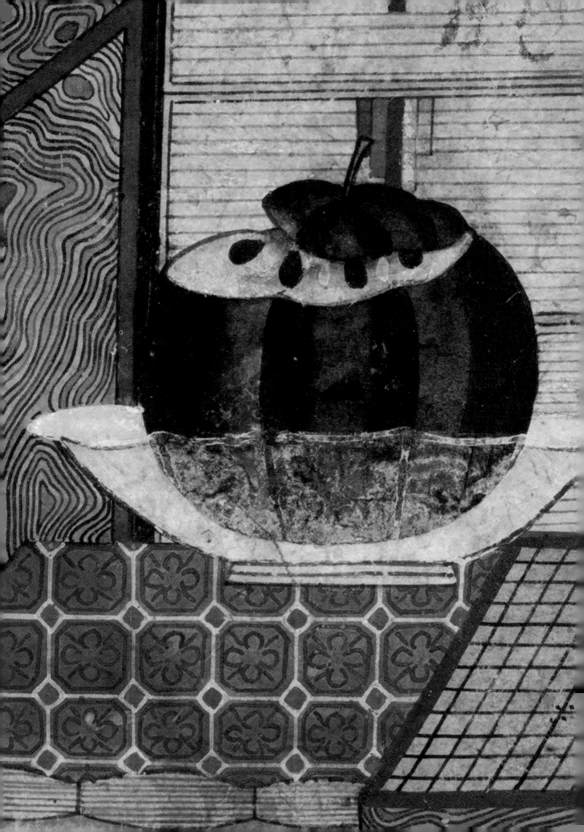

책거리 작품의 '조형 유전자, 찾기

이 책거리 작품이 한 작가의 작품으로 인정받아 창의적인 회화로, 민예가 아닌 순수미술로, 예술가의 작품으로 뒤늦게 대우받았으면 한다. 이들 작품이 한 작가의 작품이라는 사실을 언어로 설명한다는 것은 쉽지 않다. 그래서 컴퓨터의 힘을 빌려 작품에 내재한 조형 유전자를 추출하여, 그 동질성을 찾아가는 방법을 택했다. 독자는 내가 펼쳐둔 조형 유전자를 단서 삼아 동질성의 퍼즐을 맞춰가다 보면, 이 작가가 불가사의한 역량을 지닌 천재 작가임을 스스로 체감하리라 확신한다.

01

기하학적인
'바둑판 문양' 비교

이 작가가 제작한 모든 작품은 완벽하게 설계한 정교한 구성이 돋보인다. 그리고 또 다른 조형의 근간은 독특한 문양이다. 이 문양은 이 작가의 지문과도 같다. 나는 이 문양을 편의상 '바둑판 문양'이라고 이름한다. 마치 기계로 그린 것처럼 정밀한 기하학적 문양을 그림에 도입한 미적 구성은 지적인 아름다움과 감동을 선사한다. 작가는 사물을 표현하거나 공간을 연출할 때 이 문양을 디자인 요소로 가미한다. 일정한 패턴을 유지하면서도 변화를 꾀하는 문양은 감각적인 질서를 추상적으로 아름답게 풀어나간다. 이는 이 책거리 작가의 작품에서 가장 신비롭고 아름답게 느껴지는 요소이기도 하다.

전통회화나 현대회화 어디에서도 본 적이 없는 기법이다. 추정해 보건대, 이 문양은 전통적으로 전하는 창호 문양이거나 수복壽福 자의 문양을 기반으로 추상화한 것이 아닐까 한다. 작가는 이 독창적이고 파격적인 문양을 천부적인 조형감으로 완벽하게 조율하며, 타의 추종을 불허하는 자신만의 회화세계를 완성하고 있다.

그리고 정치한 선묘와 채색으로 화면을 장악하는 구성력도 가히 천재적이라고 할 수 있다. 여기에, 바둑판 문양을 적재적소에 구사하며 추상성에 깊이를 부여한다. 그런데 더 놀라운 사실은 절대로 동일한 형태를 반복하는 일이 없다는 점이다. 모든 작품이 다르다. 기존의 도상을 반복하면 작업이 한결 쉬울 텐데, 작가는 절대로 이 쉬운 길을 따라가

지 않는다. 처음부터 다시 시작한다. 그렇게 혼신을 다해 그림을 그렸다. 작가는 무엇을 생각하고 추구한 것일까? 이렇게 제작한 조형세계가 답이 되겠지만, 우리는 이를 어떻게 해석해야 할까? 우리에게 남겨진 과제다.

이 작가의 책거리는 완벽의 극치를 보여 준다. 처절할 정도로 공력을 들인 작품에는 한 치의 빈틈이 없다. 수천 번의 선묘를 구사했음에도 한 선도 빗나가거나 흐트러지지 않았다. 민화를 그리는 장지는 특성상 성질이 예민하여 붓질의 속도나 먹물의 농도에 따라 선의 강약과 채색에 차이가 날 수 있고, 번짐을 통제하지 못하면 언제든지 망칠 수 있다. 따라서 일정한 선의 굵기와 간격을 유지하며 동일하게 그리기란 불가능하다. 또한 예리한 모필로 선을 그리는 만큼 숙련된 솜씨가 아니고서는 그 붓의 흔들림과 어긋남을 조율하기는 쉽지 않다. 선의 굵기를 일정하게 유지하는 것도 수작업으로는 힘들다. 작가는 고도의 집중력과 철저한 작가정신으로 수작업의 진경을 펼쳐 보인다. 작가는 쉽고 편한 길 대신 고행의 길에 투신하는 것 같다. 작가여서 그런 것일까. 수도자가 수행을 하듯이 고난을 마다하지 않는다.

이들 책거리는 이 천재 작가의 천부적인 창의력과 구성력, 표현력, 그리고 투철한 작가정신으로 일궈낸 조선민화의 기하학적인 조형 유토피아다.

이 작가의 화면에서 가장 많이 사용한 문양이 '바둑판'이다. 이 다양하고 창의적인 문양의 종류와 정교한 표현력이 그저 놀라울 뿐이다. 우리 전통 문양과 궤를 같이하나 자세히 보면 어디에서도 본 적이 없는 문양이다. 낯익은 듯한데, 낯설다. 기계적인 공정을 거친 작품인 것만 같다. 그런데 수작업의 결정체다. 사람이 붓으로 그렸다는 사실이 믿기지 않을 만큼 선묘가 정밀하고 완성도가 높다. 은하수처럼 신비롭다. 작가가 작품마다 어떤 문양을 어떻게 구사했는지를 유념해서 봐야 한다.

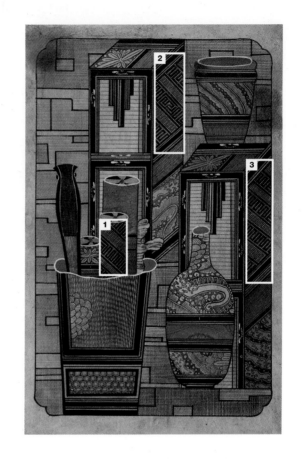

1

2

3

바둑판 문양을 가장 많이 사용한 그림이다. 8폭 병풍인데, 각 폭마다 한자와 전통 문양은 물론 작가의 창의적인 문양을 가해서 화려하면서도 세련된 화폭을 연출했다. 글씨 형태로 디자인한 문양이 비슷한데, 모두 다르다. 작가는 끊임없이 새로운 문양의 길을 낸다. 같은 길에 마음을 두지 않는다. 창의력이 무한히 샘솟는 모양이다. 자세히 볼수록 문양의 바다가 깊다. 이 작가의 작품 중 가장 풍부한 색감과 구성으로 그린 역작이다.

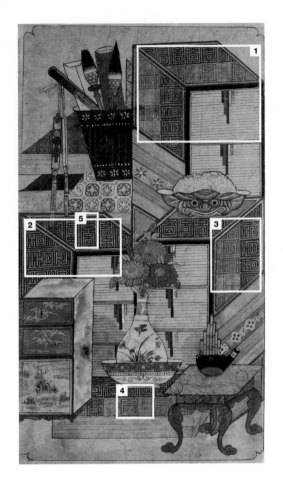

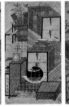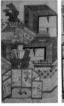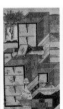

조선민화의 책거리 전체 작가를 만나다

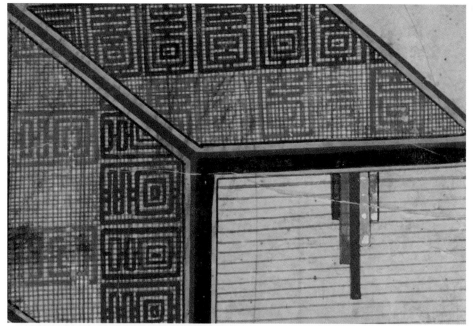

이 작품은 이 작가가 제작한 작품 중에서 현재로서는 한 점뿐인 작품이다. 삼성 리움미술관 소장품으로, 궁중책거리 스타일로 연결해서 그린 병풍 대작이다. 앞 페이지에서 소개한 작품과 비슷한 화풍인데, 화려함의 극치를 보여 준다. 책함을 보조하는 바둑판 문양이 더욱 정교하고 화려하다. 병풍 전체를 조형한 문양의 질이 한결같다. 문양을 새기듯이 그렸다. 초인적인 공력의 산물이 되겠다.

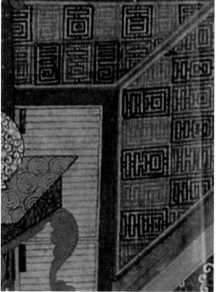

이 작품은 내가 소장한 책거리로, 이 작가의 작품 중에서 가장 마지막에 그린 작품으로 여겨진다. 완전 추상이다. 다른 작품에 등장하는 온갖 상형과 기물을 배제했다. 오로지 책을 모티브로 해서 완전한 기하학적 추상에 도달했다. 책거리 추상의 절정이자 절창絶唱이다. 이 작품에서도 바둑판 문양이 주를 이룬다.

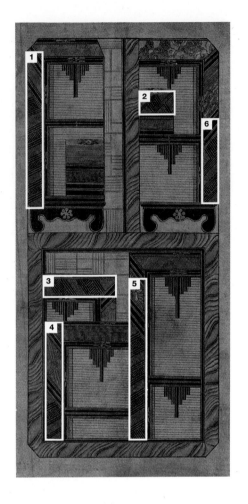

 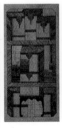 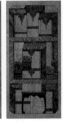 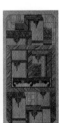 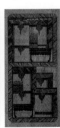

이 작품은 프랑스 기메동양박물관에 소장되
어 있는 책거리다. 내 소장품과 천상 닮은꼴
인 이 책거리와 한 작가의 작품으로 인정하
는 계기가 된 작품이다. 내가 소장한 추상적
인 책거리를 처음 보았을 때, 이해할 수 없는
기이한 구성에 말을 잊었더랬다. 추상적인
책거리도 책거리라고 할 수 있는가 싶었다.
어디에서도 그런 전례典例를 본 적이 없었기
때문이다. 이 작품에서 기물을 배제하고 골
격만 그리면, 이것이 바로 내가 소장한 책거
리가 된다. 따라서 이 작품은 내가 소장한 책
거리의 전前 작품이 아닌가 생각된다.

1

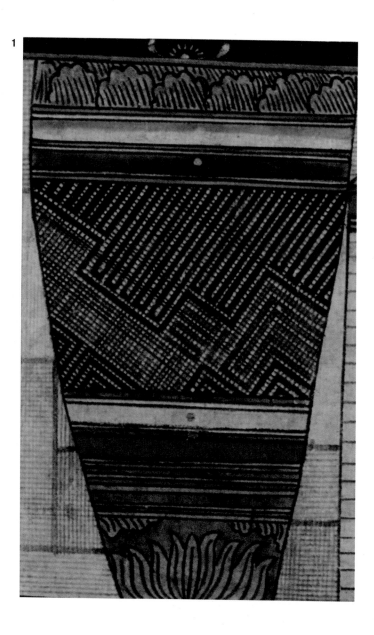

이 작품은 다른 작품보다 구성을 단순화했
다. 역원근법의 책함에 바둑판 문양은 시원
시원한 리듬으로 반복해서 그렸다. 새와 기물
을 많이 그려 넣으며 변화를 주었다. 특히 과
일을 담아놓은 쟁반이 아름답고 인상적이다.
바둑판 문양뿐만 아니라 책함을 감싸고 있는
문양의 채색이 화려하다. 한 폭의 정물화처럼
각 폭마다 모던한 감각이 물씬 풍긴다.

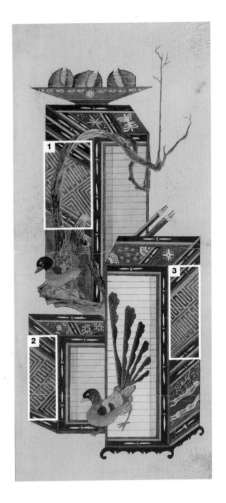

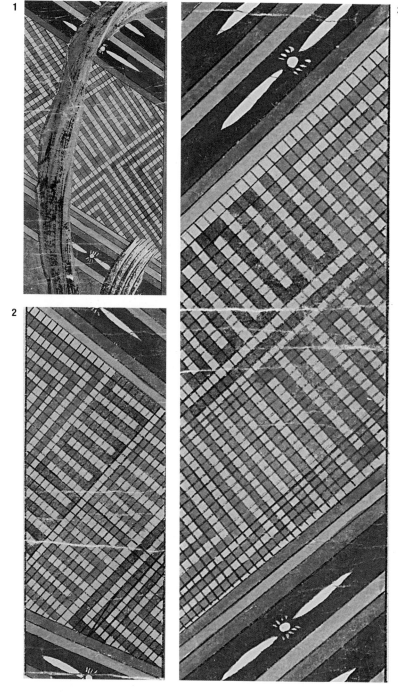

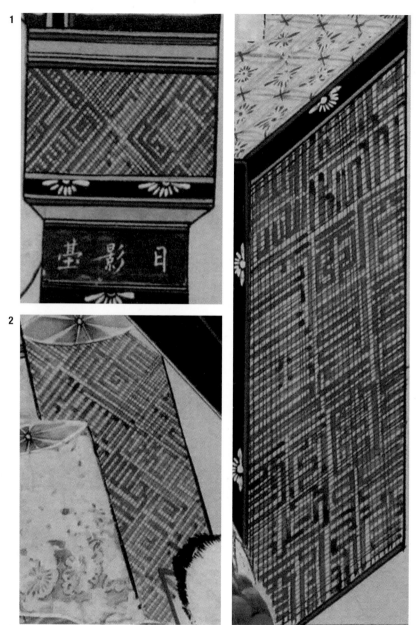

이 작품은 다른 작품에서 볼 수 있는 철저하
게 계획적으로 구획한 스타일과는 거리감이
있는, 다소 어깨에 힘을 뺀 듯한 원숙미가 느
껴진다. 이런 스타일의 작품이 몇 점 확인되
는데, 제작시기가 거의 작가의 말년이 아닌
가 생각된다. 다른 작품이 정장 차림이었다
면 이 작품은 약간 캐주얼한 차림이라고나
할까. 작가의 자유로운 구성과 해학적 요소
가 가미되어 신선한 조형미를 선사한다.

이 작품에 등장하는 책함의 문양은 바둑판 문양이 아니다. 그럼에도 작가는 괴석 모양의 필통을 바둑판 문양으로 채웠다. 단순한 필통을 표현하는데, 어마어마한 공력을 들인 작가의 의도가 궁금하다. 하나의 문양으로 디자인한 필통은, 표면을 추상적으로 평면화한 현대적인 감각이 아름답다. 다른 작품과 문양이나 구성이 다르다. 작가의 트레이드마크인 바둑판 문양이 작품에 신비한 악센트를 부여한다.

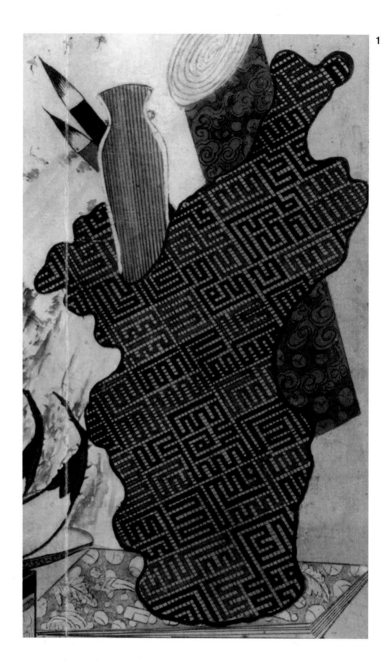

책함에 특유의 바둑판 문양이 있고, 그 모서리와 중앙에는 단순화한 꽃문양을 곁들였다. 또 다른 책함 측면에는 바둑판 문양의 변형으로 보이는 흑백의 격자 문양을 배치했다. 봉황의 가슴에도 역시나 바둑판 문양의 변형으로 해석되는 원형의 문양을 적용한 것이 특이한데, 독특한 미감을 자아낸다. 이 바둑판 문양이 흰색과 검은색으로 구성되어 있다는 점에서, 희고 검은 면의 격자 모양이나 검은 바탕에 점점이 배치한 흰색의 원은 바둑판 문양의 변형으로 풀이된다.

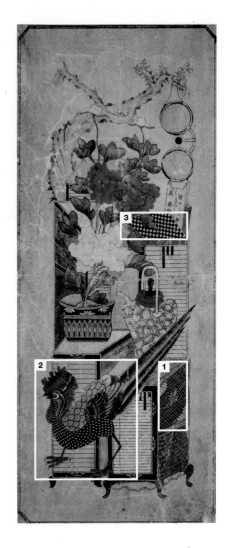

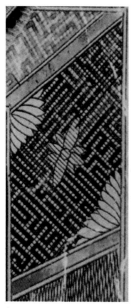

1

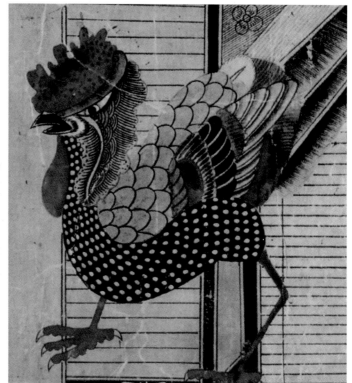

2

2

프랑스 기메동양박물관 소장품으로, 독특한 구조의 책거리다. 기존의 책거리에서 볼 수 없는 신령스런 산수그림을 아래쪽에 배치하고, 위쪽에는 책거리를 올려놓은 구조다. 여기에서도 작가 특유의 화병에 바둑판 문양을 기하학적으로 장식했다. 그리고 책함의 두께에는 특유의 꽃문양을 더해서 조형적인 활력을 불어넣었다. 책함의 기하학적인 형태에 가미한 곡선의 꽃문양은 이 작가의 또 다른 특징이 되겠다.

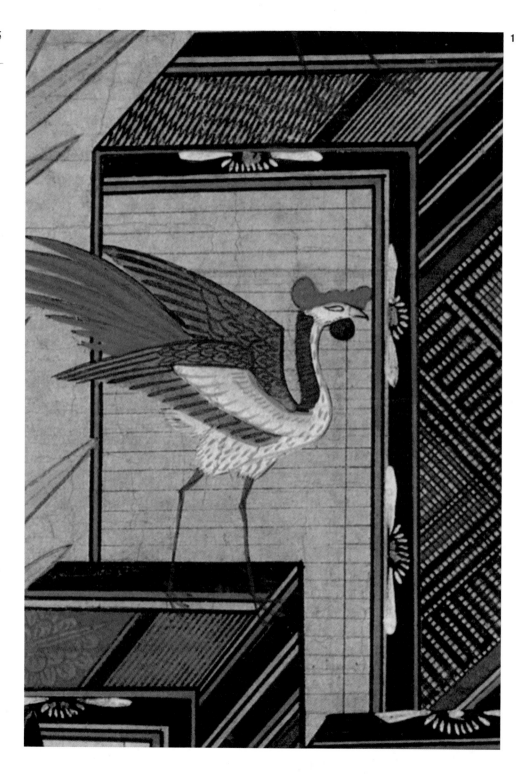

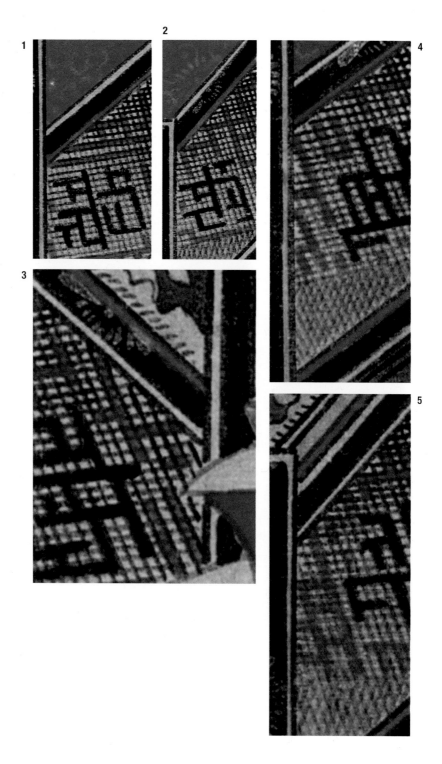

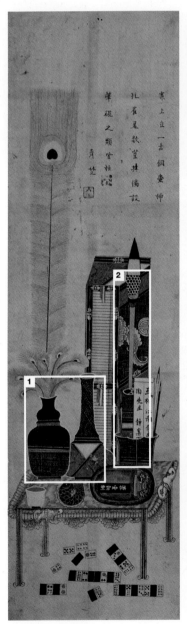

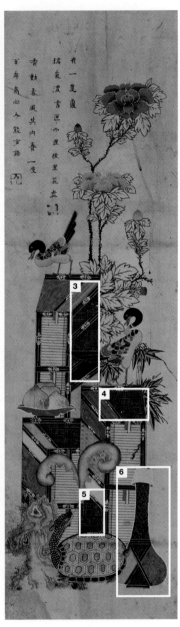

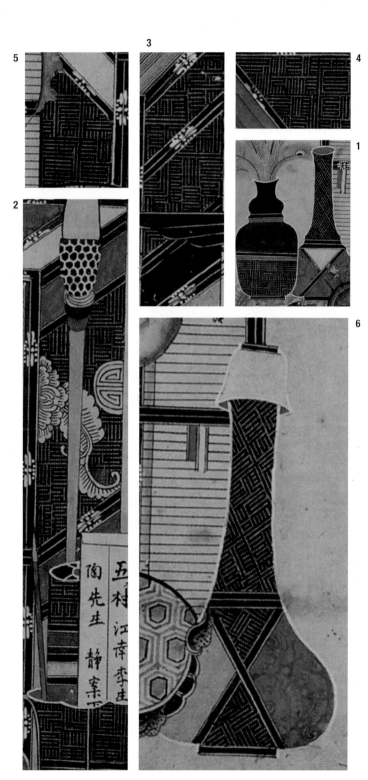

02

경이로운 '몬드리안 식'
조형 비교

이 작가의 책거리는 거대한 화두 같다. 그는 왜 책거리 화면을 이토록 엄격하게 구성했을까? 이 완벽한 구성에 어떤 의미가 담겨 있을까? 의문만 늘어날 뿐, 답은 쉽게 주어지지 않는다. 도무지 작가의 의도를 알 수 없는 불가사의한 작품이다. 화면의 도상은 경이로울 정도로 완벽미를 보인다. 작가는 왜 그 많은 공력과 시간을 들여서 이러한 공간을 구성했을까. 전통 동양화 중 그 어떤 그림과도 닮지 않았다. 하늘에서 뚝 떨어진 그림 같다. 그래서 이들 책거리 앞에 서면, 달리 해석할 방법을 찾지 못해 아이처럼 서성거리게 된다. 이렇게 고민하던 중 우연히 피터르 몬드리안Pieter Mondriaan, 1872~1944의 공간 구성이 떠올랐다. 그러고 보니 두 작가는 조형적인 결과에서 서로 통하는 면이 있는 것 같다. 그들은 서로 사는 곳이 다르고 그림의 역사적 맥락이 다르지만 책거리 작가는 몬드리안이 추구하는 추상세계를 다른 차원에서 시도한 것만 같았다. 그래서 나는 작품 활동시기가 일정 부분 겹치기도 했을, 몬드리안의 작품과 책거리의 조형적인 비교에 흥미를 갖게 되었다.

서양미술사에서 추상화가로 등재된 몬드리안은 화면을 수평선과 수직선으로 교차하거나 기하학적인 구성으로 단순하게 표현하여 큰 자취를 남겼다. 더욱이 프랑스 파리의 도로와 뉴욕의 도로 구획을 모티브로 활용하여 격자 모양을 리드미컬하게 연출한, 독특

피터르 몬드리안,
「빨강, 노랑, 파랑, 검정이 있는 구성」, 1921

한 추상세계를 구축해 냈다. 이 신조형주의新造形主義의 창시자로서 그는 현대 디자인과 건축, 의상 등에 많은 영향을 끼쳤다.

책거리 작가가 보여 주는 화면의 구획 분할 기법을 몬드리안과 단순 비교하기란 당연히 무리이지만, 책거리를 보는 데 참고자료는 될 수 있을 것이다. 나는 서로 시공을 뛰어넘어 각자 다른 환경과 생각으로 뛰어난 공간 구성미를 창출했다는 점에 주목하고 싶다. 몬드리안은 공간을 큼직큼직하게 구획했지만 천재 작가는 공간을 크고 작게 수없이 분할했다. 그럼에도 변화의 극치를 보여 준다. 같은 공간이 하나도 없다. 다채로운 공간 스펙트럼이 작품을 깊게 한다. 또 그 많은 공간을 한 치의 흐트러짐 없이 자유자재로 조율하여 완벽을 기했다는 사실이 그저 놀라울 뿐이다. 이는 모든 공간 구성을 철저히 계산하지 않으면 안 되는 일이다. 만약 몬드리안이 이 작가의 책거리를 봤다면 찬탄을 금치 못했으리라 생각한다.

여기서는 이 작가가 독특하게 시도하고 있는 몬드리안 식 조형 구성을 세 작품을 중심으로 서로 비교하며 그 동질성을 확인해 볼 수 있는 자리를 마련했다. 그래서 우선 전체 작품을 보여 주고, 다음으로 작품의 특정 부분을 클로즈업하여 독자 스스로 작품의 정교함과 조형적인 동질성을 비교·확인할 수 있게 했다.

작품의 중심 소재인 책거리와 기물의 뒤쪽 배경을 크고 작은 면으로 분할하고 있다. 그런데 분할된 면은 책거리의 기하학적 모양과 합을 맞춰 작품의 조형성을 풍부하게 북돋우는 역할을 한다. 이 책에서 동일한 표현 방식, 즉 배경에 면분할을 가미한 세 점의 작품을 비교해 보면, 조형의 동질성이 즉각 확인되어 모두 한 작가의 작품임을 알 수 있다. 물론 작품의 전체 이미지를 고려하여 면분할한 탓에 그 구성과 전개하는 방법에서 차이가 있다. 면분할도 각 면의 가장자리는 진한 선묘로 그리고, 그 안에 연한 선을 촘촘히 그려 넣었다. 그러니까 선묘의 강약 조절로 작품의 표정을 다채롭게 만들었다.

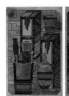

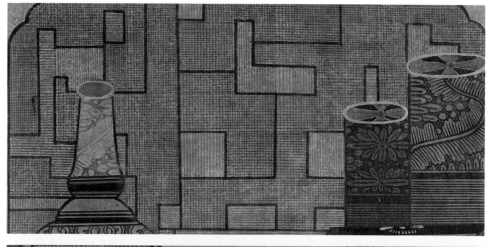

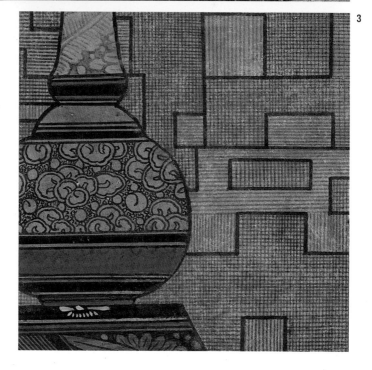

책함을 조형의 주 골격으로 화면에 세우고, 사실적인 동물(사슴)과 나무(소나무)를 배치하고, 다양한 면분할로 배경의 빈 공간을 채웠다. 철저하게 계산되었으면서도 자연스럽게 느껴지는 면분할은 책함과 각 소재와 조화를 이루며 작품의 신비감을 극대화했다. 특히 면분할의 평면성과 평면과 입체의 경계에 선 책함이 묘하게 어우러져 보고 즐기는 멋을 한껏 높여준다. 천재적인 구성력과 표현력이 아닐 수 없다. 더욱이 이 8폭 병풍에는 단 한곳도 동일한 면분할 공간이 없을 만큼 작가의 조형력이 돋보인다. 따라서 면분할은 작품의 조연이기보다 주요 조형요소로서 작품에 적극 참여하고 있다 하겠다.

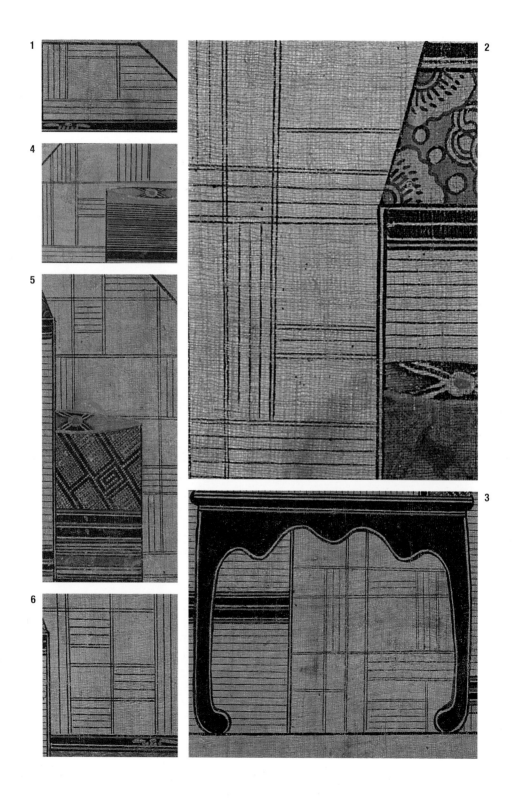

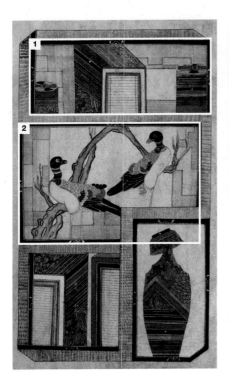

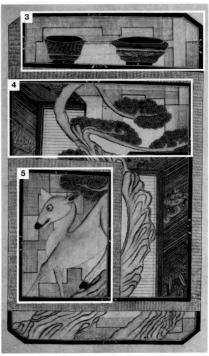

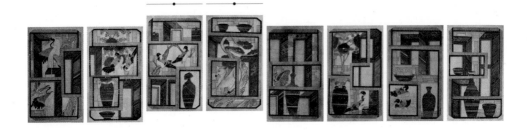

1

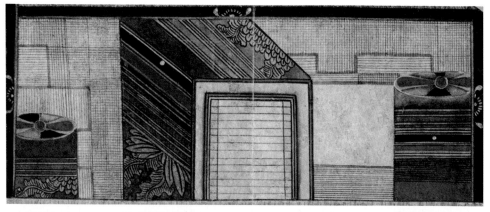

2

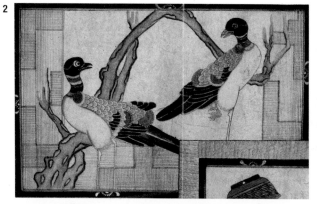

5

3

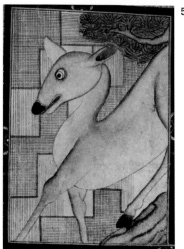

4

03

세련된 조형 구성 비교

서양에서는 우리 책거리를 하나의 정물화로 분류한다. 이 작가가 그린 작품의 독창성은 신비롭고 불가사의한 예술의 경지가 아닐 수 없다. 세상 어디에서도 이러한 기법과 표현으로 그린 아름답고 창의적인 정물화는 존재하지 않는다. 이 책거리를 외국인의 시각으로 본다면, 한 번도 마주한 적이 없는 기상천외한 추상성에 눈을 떼지 못할 것이다. 외국에서는 책거리를 정물화의 일종으로 대하지만 나는 학계에서 책거리를 깊이 연구하여 새로운 미술 장르로 분류했으면 한다. 책거리는 정물화 그 이상의 회화세계다. 더욱이 이 작가의 경이로운 작품세계는 세계 미술계에 내놓아도 손색이 없을 것이다.

이 작가의 책거리 작품에서 화폭 구성의 중심을 이루는 것은 역시나 책이다. 그리고 책의 부록을 어떻게 조합하고, 주변 기물과 어떻게 유기적으로 조화해야 하는지를 천부적인 감각으로 조형하고 있다. 이런 책거리는 일반적인 책거리와는 차이가 뚜렷하다. 책을 책함에 담아서 쌓은 형상을 모티브로 한 책거리는 일반 책거리에서 보이는 책의 개념을 뛰어넘는다. 구성의 축인 책의 형상을 파격적으로 변형해서 추상화한다. 책이면서 책이 아닌 듯한, 조형적 요소로 디자인한 책을 연출한다. 그러면서도 세련된 연출로, 화면의 틀을 다양하고도 완벽하게 구성하고 있다.

가장 큰 특징은 과감한 역원근법과 다시점多視點을 사용하여 끌어낸 화면의 확장성이다. 화면 구성에서 책 부록을 엇구조로 배치하여 기운을 북돋우고 단조로움에 변화를 부여한다. 그리고 사물을 도입하되, 추상과 사실적인 표현을 넘나들며 전체적인 조형의 톤을 조절한다. 책을 쌓아놓은 부록과 사물도 유기적으로 배치하여 확실한 균제미를 조성하며 안정된 세계를 선사한다. 또한 이 작가의 절제된 채색도 주목된다. 선묘와 조화를 이루면서 기하학적인 균제미에 추임새를 더하듯이 채색은 들뜨지 않고 차분한 화색化色으로 내조하고 있다. 먹그림 또한 컬러 그림 못지않은 격조미를 갖추었다.

내가 이 작가를 천재 작가로 보는 이유는 그 많은 작품에서 한 부분도 동일한 구성과 동일한 요소가 없다는 점이다. 작품마다 다르게, 새롭게 시도하면서 무한한 작가의 조형세계를 만들어가고 있다. 실험적인 작품도 그림의 구성이나 형식, 소재 또한 철저하게 새로 시도하며 자신의 작품세계를 축적하고 숙성한다.

우선 할 일은 이 작가의 작품으로 보이는 각기 다른 작품에서 동일한 조형 유전자를 추출하여 비교·분석하는 작업이다. 이를 통해 이 천재 작가가 묵묵히, 열정적으로 일궈낸 조형세계의 진수를 맛보게 하는 것이다.

조형 구성에 따른 동질성 찾기

작업과정은 책이 쌓여 있는 함을 모티 브로 설정한 뒤, 이를 철저하게 추상화 해 화면 중심에 세우고 빈 공간을 채워 가는 방식으로 진행하지 않았을까 추측 해 본다. 그만큼 책함이 작품의 척추 역 할을 하고 있다. 그런데 이들 책거리를 모두 살펴보면 작가 특유의 세련되고 완 벽한 구성의 질서를 만날 수 있다. 이 질 서에서 작품에 내장된 조형적 동질성을 간파해 낼 수 있다. 이 과정에서 한 작가 의 위대한 조형관을 확인할 수 있다.

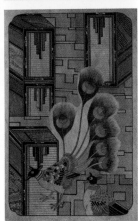

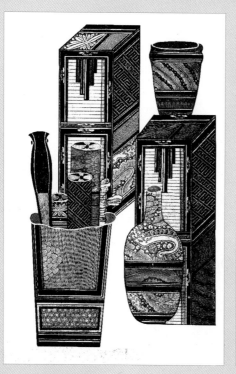

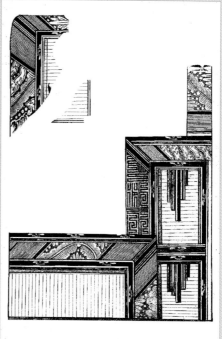

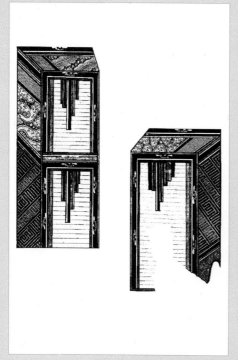

작가의 천재성은 화면 구성에서도 찾아 볼 수 있다. 뜻밖에도 작품에는 동일한 구성이 단 한 점도 없다. 이 작가는 끊임 없이 새로운 아이디어를 길어 올린다. 구상에 구상을 거듭하고 조형적인 구조를 짜고, 각 소재를 배치하며 세상에 하나밖에 없는 작품을 제작하기 위해 혼신을 다한다. 기묘한 창의성과 탄탄한 구성력, 뛰어난 표현력에 힘입어 책거리는 완벽한 정물화가 된다. 오직 이 작가만이 할 수 있는 작품이다. 더욱이 이런 책거리 추상이 19세기 후반에 홀연히 나타났다는 것은 미스터리가 아닐 수 없다.

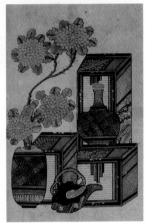

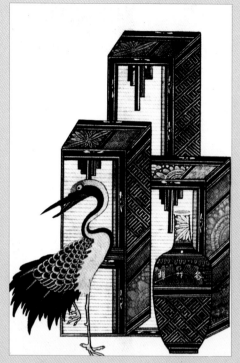

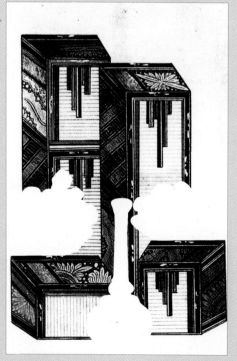

복잡한 구성으로 보이지만 책함이 기본 골격을 이룬다는 점에서 다른 작품과 별 차이가 없다. 이 작품에서는 책함을 과감히 대칭으로 엇지게 배치했다. 그것도 책함의 높이에 차이를 두어서, 리더 격인 책함이 높게 자리 잡고 그 곁에 적당한 높이의 책함이 자리한다. 그리고 온갖 기물과 꽃병 등의 다양하고 풍부한 소재를 적재적소에 조화롭게 배치하여 아름다운 하모니를 조성한다.

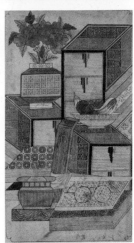

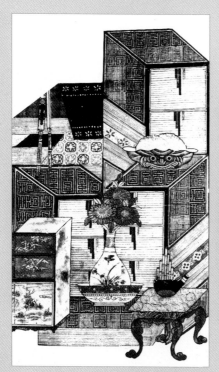

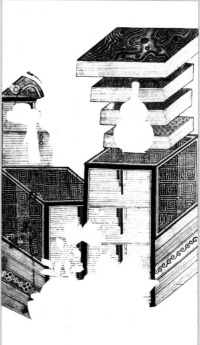

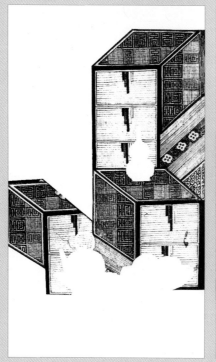

이 작가의 마지막 작품으로 추정되는 특이한 작품이다. 기본적으로 이 작가의 작품들은 책함을 중심으로 온갖 화려한 기물과 꽃, 동물, 새 등의 소품을 배치하는 방식으로 조형한다. 그런데 이 작품은 그 방식에서 벗어나 있다. 화면에서 일체의 소품이 사라졌다. 소품을 철저히 배제한 채 추상적으로 밀어붙인 책함의 구조를 극대화해 완전 추상으로 도약했다. 삼엄한 정신세계가 고고高高하다. 사뭇 선미禪味마저 감돈다. 작가의 마지막 자화상이 아닐까 생각해 본다.

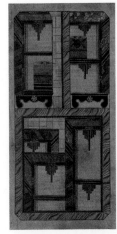
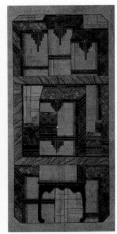
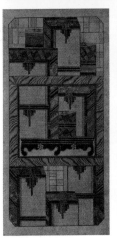
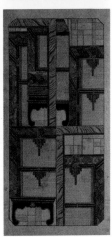

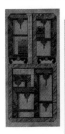
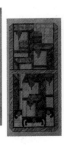

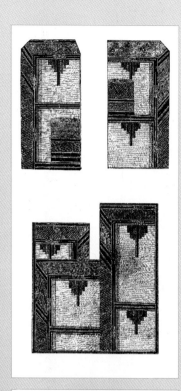

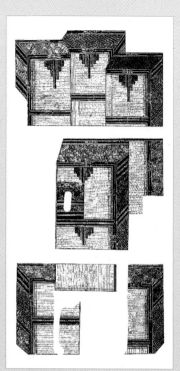

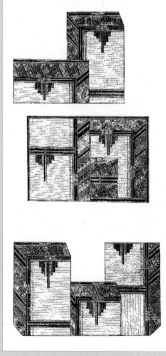

프랑스 기메동양박물관에 소장되어 있는 책거리다. 이 작품이, 앞 페이지에 소개한 완전 추상 책거리를 그린 작가와 동일한 작가가 그린 책거리로 인지하게 된 작품이다. 이 작품을 보기 전까지, 내게 온 완전 추상 책거리는 난생처음 보는 작품이어서 난해한 미지의 그림이었다. 다행히 이 작품을 만나면서 완전 추상 책거리의 작품성이 비로소 눈에 들어왔다. 이 작품에서 모든 형상을 비우고 책함에만 집중하면, 바로 완전 추상 책거리 작품이 될 것이다.

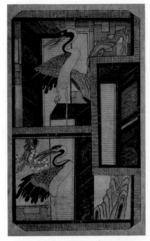
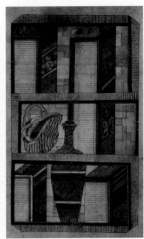
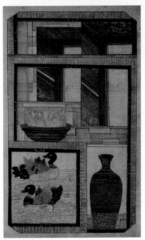
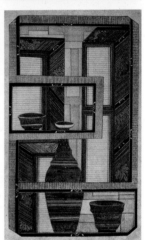

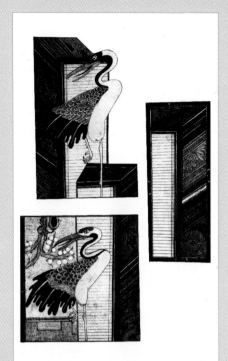

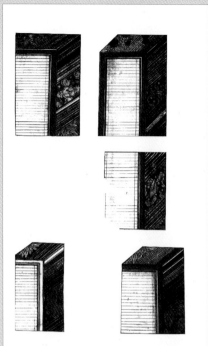

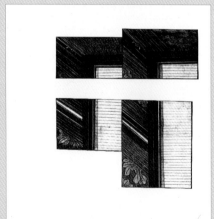

비교적 단순한 구조로, 두세 개의 책함을 대담하게 세우고 기물은 단순하게 배치한 그림이다. 보통 작품보다 규격이 세로로 길어서 시원한 느낌을 준다. 색상이 화려한 편인 데도, 들뜨기보다 가라앉아 있다. 그래서일까. 책이나 기물의 정교한 배치가 화려한 세련미를 풍긴다. 상단에 배치한 과일쟁반과 과일이 탐스럽다. 격조 있고 회화적이다.

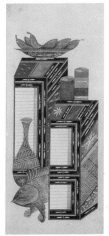

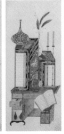
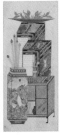
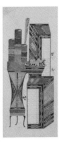
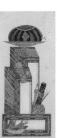

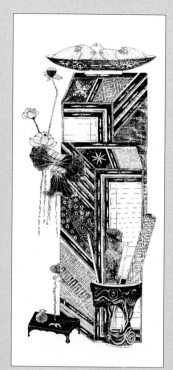

종폭縱幅으로 구성한 책거리다. 그림의 주요 소
재가 새인 듯 전면에 화려한 자태의 새를 역동적
으로 배치했다. 책함은 뒤쪽으로 물러나 있는 듯
한 느낌이다. 책거리에서 책함이 종속 구성물로
보일 정도로 새와 기물의 존재감이 두드러진다.
책함은 안쪽 혹은 낮은 곳에서 배경처럼 묵묵히
작품의 전체를 떠받치고 있다. 책함이 작품의 척
추임은 분명하다.

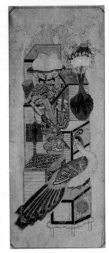

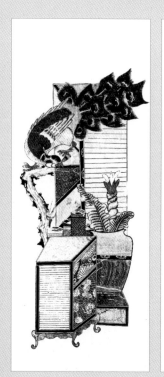

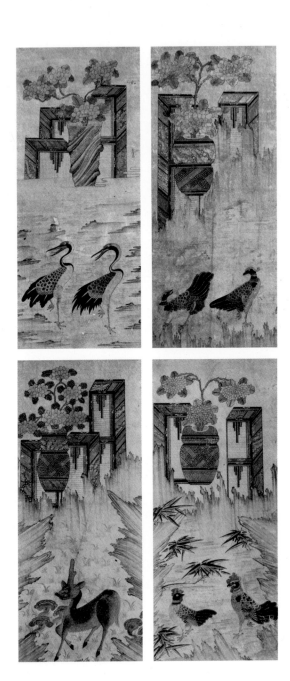

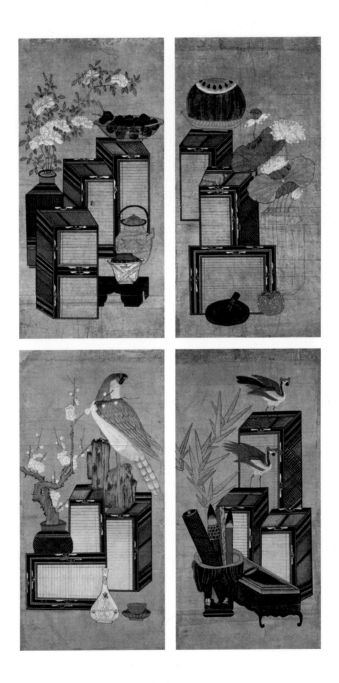

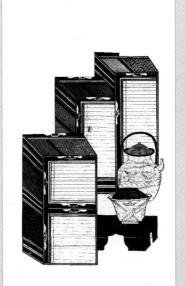

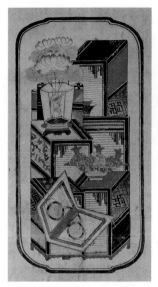
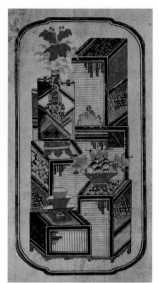

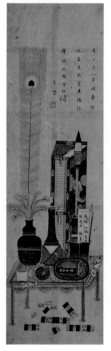
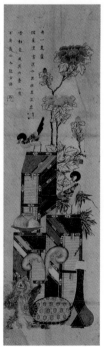

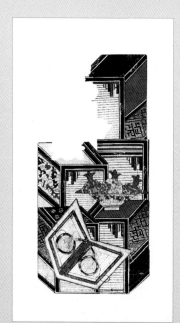

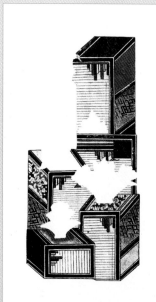

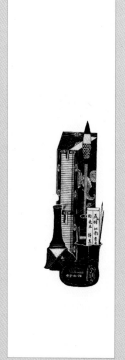

책함을 이루는 선과 색의 조화

책을 쌓아놓는 용도의 책함은 큰 틀을 구성하며, 척추 역할을 한다. 이 작가의 뛰어난 창의력을 느끼게 하는 부분이다. 작가는 고집스러울 정도로 책함을 추상적으로 디자인한다. 강렬한 먹선과 다색 선의 조합으로 한 치의 흐트러짐도 없다. 선의 굵기를 다르게 해서 반복적으로 중첩해 사용한다. 책함의 모서리를 기역자 형식으로 하되, 그 속에 다양한 선묘와 색상의 변화를 주고 있다. 기하학적인 요소와 현대적인 미가 물씬 느껴진다.

한 가지 추가할 것은 책함의 장식을 문양화하여 시각적 즐거움을 높였다는 점이다. 이런 문양도 전체 분위기에 맞게 엄선해서 사용하여 화면 구성에 포인트를 주고 있다. 이 문양도 동일한 문양이 없을 만큼 작품마다 제각각이다. 작가는 고집스럽게 새로운 문양을 만들어 작품에 화색을 돌린다.

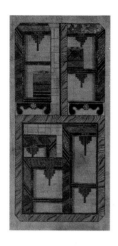

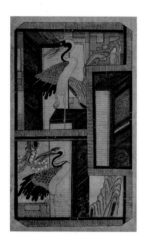

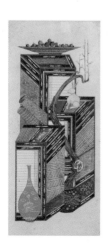

화병

그림에 가장 많이 등장하는 기물은 하나같이 현실에서 볼 수 없는 화병과 그릇이다. 화병이나 필통은 화면 구성에서 거의 주연급으로, 전체 화면 구성에 중요한 역할을 한다. 책함에 쌓아둔 책들은 모두가 직선으로 조형되어 있는 반면, 기물들은 부드럽거나 불규칙한 곡선이어서, 직선의 견고함을 곡선의 부드러움이 감싸고 보완하는 구성을 취하고 있다. 일견 단조로울 수 있는 책함의 조형미를 도자기와 화병, 필통의 다양한 모양과 기하학적인 문양이 활기를 불어넣는다. 특히 도자기와 화병은 형태만 취하고, 그 실루엣 속에 기하학적이면서 추상적인 각종 문양을 배치하여 환상적인 세계를 선사한다. 이렇게 문양이 배치된 화병은 평면인데, 반면 그 위에 꽂힌 꽃들은 입체적이다. 평면과 입체의 공존이 자연스럽고, 화병이나 도자기 문양에는 현대적인 감각이 물씬 묻어 있다.

 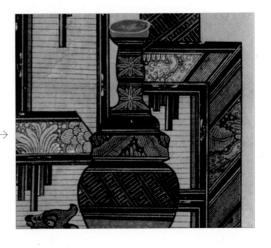

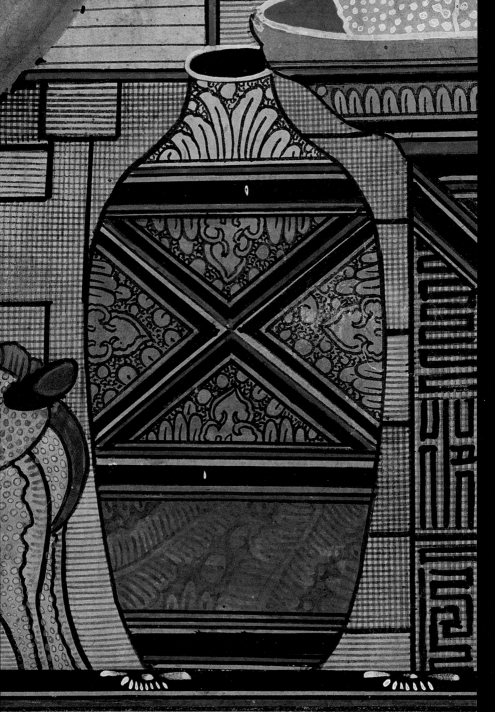

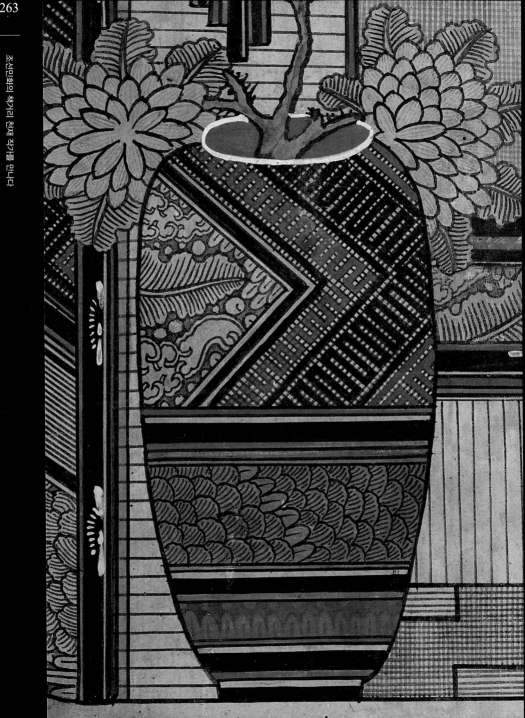

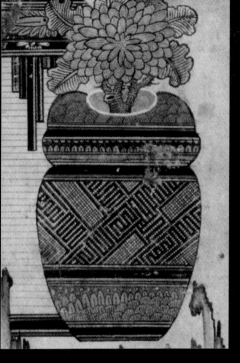

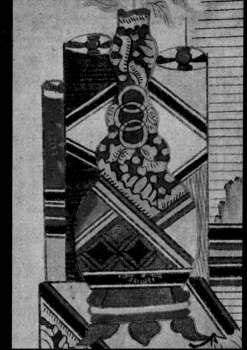

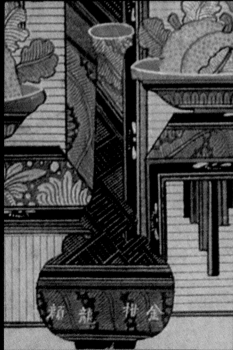

과일과 채소쟁반

이 작가가 화면 구성에서 가장 아름답게 회화적인 기량을 발휘한 대상이 과일그릇이고 과일쟁반이다. 그리고 작품에 등장하는 쟁반과 그릇은 한 점도 동일한 조형이 없다. 모두가 기본적인 형태는 있되 표현은 추상이다. 현실에 전혀 존재하지 않는 문양과 형태로 과일과 채소를 담았다. 특이한 점은 쟁반의 표현은 비현실적인 추상이지만 담겨 있는 과일과 채소는 현실적이다. 오이나 가지, 수박, 석류, 복숭아 등이 대표적인데, 이들은 또 사실적으로 그려서 과일과 채소의 종류를 알아볼 수 있다. 이들 과일과 채소에도 추상성과 해학이 가미되어 회화적인 맛을 풍긴다. 추상화한 책함이 이지적이라면, 과일과 채소는 정서적이다. 서로 다른 두 기물은 이성과 감성의 공존을 보여 주고, 과일과 채소쟁반은 작품에 활력을 불어넣는다.

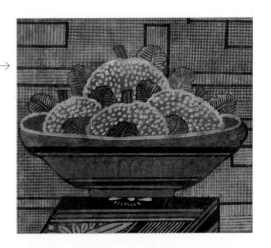

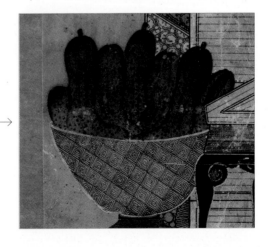

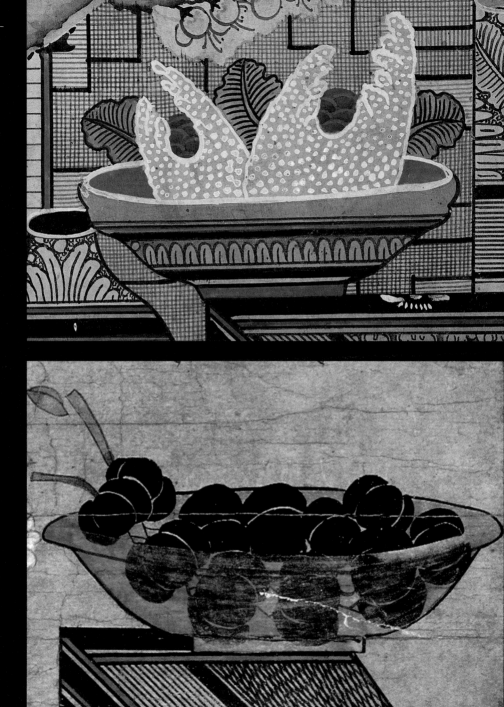

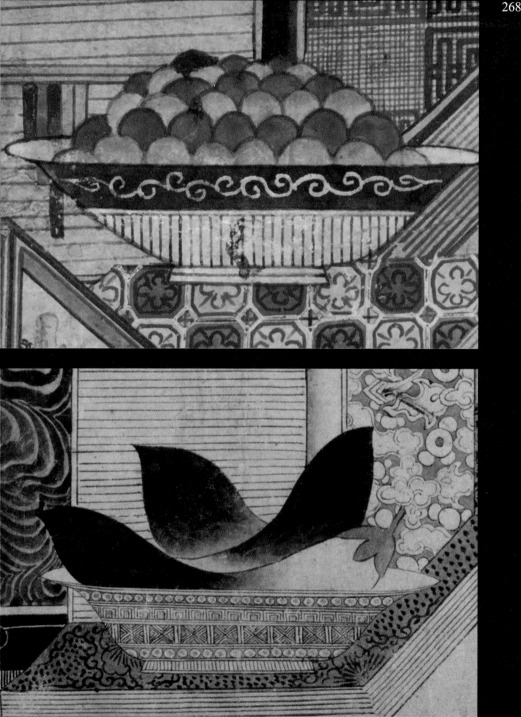

새

이 작가의 책거리에 많이 등장하는 동물이 새다. 봉황·학·닭·꿩·공작 등이 주로 등장하는데, 그렇다고 그 특징을 살려 정확하게 묘사했다고 볼 수도 없다. 실제 새의 형상을 기본으로 하되, 다른 요소를 가미하거나 변형하여 추상화했기 때문이다. 따라서 현실의 새가 아닌 셈이다. 형상이나 채색이 화려해서, 전통 회화에서 볼 수 없는 환상적인 아름다움을 보여 준다. 책함이나 기물과 전혀 어울릴 수 없을 듯한데 절묘하게 포치하여 화면에 생동감을 주고 동적動的인 분위기를 만들어낸다.

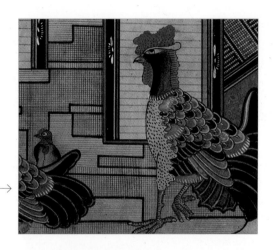

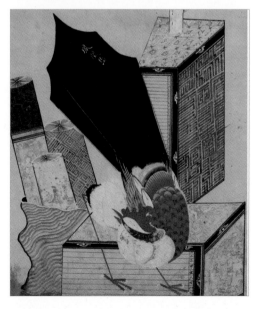

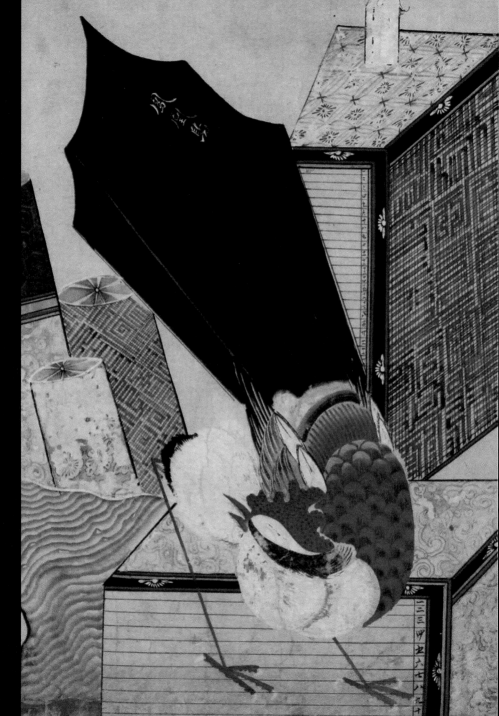

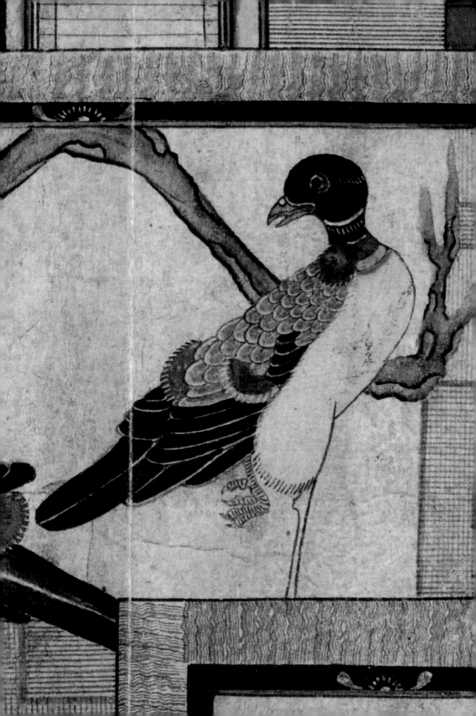

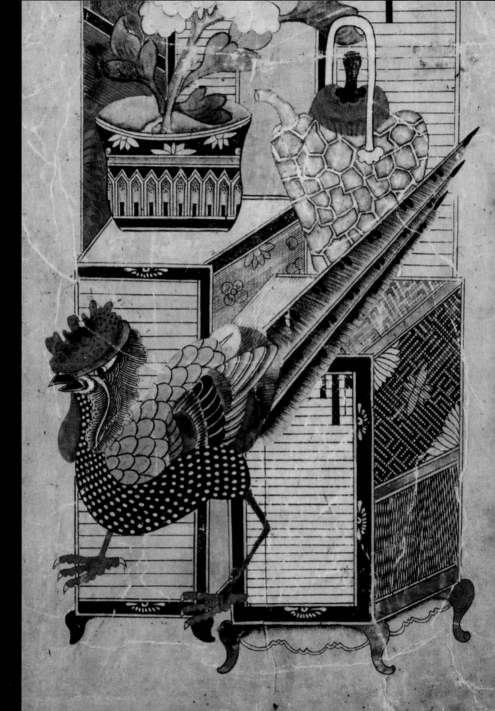

문양

이 작가의 작품에서 천재성이 가장 잘 드러나는 요소가 문양이다. 작가는 문양 디자인에 천재적인 역량을 발휘한다. 그의 책거리는 문양의 유토피아다. 마치 문양에 의한, 문양을 위한 책거리로 보일 만큼 문양은 작품에 날개를 달아준다. 어느 하나 허투루 그린 문양이 없다. 정교한 표현력과 솜씨에 힘입어 작품의 완성도가 높다. 문양은 작품의 조형적 복잡도를 높이면서 깊이를 부여한다. 더불어 장식적인 즐거움까지 선사한다. 특히 화면을 치장하는 문양 중에서도 파초 문양은 책거리 그림에 가장 많이 적용되고, 화면 구성에서도 두드러진 역할을 한다. 이는 작품의 조형적인 동질성을 확인할 수 있는 단서이기도 하다. 이 작가의 창의적인 문양은 디자인된 지 수백 년이 지났음에도 여전히 매혹적인 힘이 있다. 그만큼 현대적인 감각이 공존한다.

깃털

봉황의 긴 깃털을 한 가닥 뽑아 화병에 꽂아두었다. 세밀하게 그린 가느다란 깃털의 선이 사람의 지문처럼 정교하다. 일정한 간격과 길이를 고려하며 좌우로 그렸고, 상단에서는 과일의 단면도 같은 모양을 중심에 두고 긴 선을 'U' 자 형으로 위쪽으로 그렸다. 이 책거리 작가의 작품이라고 판단되는 다른 작품에도 특유의 깃털이 있었다. 확실히 같은 작가다. 그 화병 속에 동일한 모양의 깃털이 작가의 서명처럼 직립해 있었다.

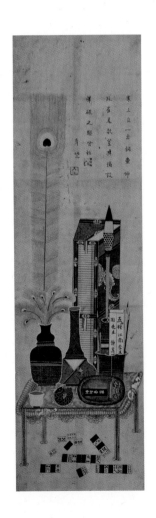

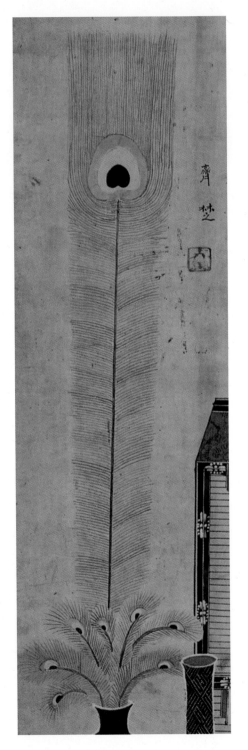

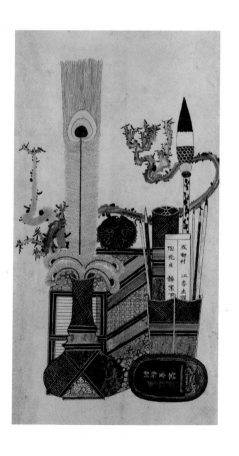

대나무

대나무가 있는 세 점의 그림을 비교해 보았다. 세 그림은 책함의 디자인
과 문양에서 조형 유전자가 일치하는데, 대나무도 마찬가지다. 댓잎의
필선과 구성, 채색이 동일인의 솜씨임을 쉽게 알 수 있다. 특히 각각의
댓잎을 겹쳐서 엮는 방식과 잎에 중심선을 두거나 반쪽만 검게 채색하
는 방식이 같다. 대나무는 그림에 변화를 주면서 전체적인 조화를 이루
고 있다.

조선민화의
모든
장르를 그린
천재작가를
만나다

이 작가가 궁극적으로 추구하는 조형세계는 무엇일까? 또 이 작품
으로 무엇을 말하려는 것일까? 세상 어디에서도 없는 기법으로 제
작한 독창적인 회화다. 악기의 음색을 조율하듯이 숨 막힐 정도로
조율한 밀도 있는 화면 구성은 또 조형적 음색이 얼마나 탄탄한가.
작가는 대체 어떤 관념의 세계를 시각화한 것일까. 질문은 끝이 없
고, 작품은 온몸으로 답하고 있다. 나는 그 조형적인 답을 속 시원
하게 번역할 수가 없다. 우선 내가 할 수 있는 것은 이 천재 작가의
작품을 다양하게 보여 주는 것뿐이다. 이들 작품을 단서로, 이 작
품의 제작자를 작가로 받아들이고 해석하는 것은 독자의 몫이다.

모든 장르를
소화한 천재 작가의
분방한 세계

　내가 민화를 수집하면서 처음 선택한 그림이 화조다. 일본 고단샤에서 간행한 『이조의 민화』에서 내가 좋아하는 화조도 두 점을 선정하고, 이를 기준 삼아 동일한 작품을 열심히 찾아다녔다. 산을 넘고 물을 건넜다. 마음에 조바심이 일었다. 그럴수록 동일한 작품은 쉽게 나타나지 않았다. 그사이에 수없이 사계절이 오고갔다.

　그러다 18년 만에 찾았다. 내가 좋아하던 민화를 그린 작가와 같은 작가가 제작한 민화가 나타난 것이다. 비록 그림 유형은 화조도와 다른 문자도였지만 한눈에 그 작가의 그림임을 알 수 있었다. 도록의 그림 두 점과 새로 구입한 문자도를, 다양한 자료를 가지고 조형적 동질성을 비교해 보니 분명 같은 작가의 그림이었다. 순간, 조선시대의 문장가 저암著菴 유한준俞漢雋, 1732~1811의 글이 떠올랐다. "사랑하면 알게 되고, 알면 보이나니 그때에 보이는 것은 전과 같지 않으리라." 진짜 그런 모양이다. 열

정적으로 관심을 가지니까 한순간에 보였다. 두 그림이 전과 같지 않았다. 조형적인 피를 나눈 형제 사이였다. 이 두 그림을 보고 나서, 진정한 작가는 그림을 동일하게 그리지 않는다는 사실을 알게 되었다. 이 그림을 발견한 뒤로, 그 작가는 허접한 떠돌이 작가가 아니라 정식 작가라는 점과 화력畵歷이 탄탄하다는 확신을 갖게 되었다.

그 뒤, 민화도록을 뒤져서 같은 작가의 그림이라고 생각되는 작품을 모조리 추렸다. 결국 내가 소장한 민화와 민화도록에서 작가의 작품 20여 점을 찾아냈다. 이들 그림을 같은 공간에 펼쳐놓고 작가적 동질성을 찾아 비교해 보았더니, 분명 한 작가의 작품임을 확신할 수 있었다. 더욱이 창의력과 표현력, 완성도 면에서 이 작가는 자기만의 수적手迹이 있었다. 다른 작가와 절대 공유할 수 없는, 특유의 개성이 작품에 활력을 불어넣고 있었다. 그래서 작품은 자유분방하면서도 재기발랄하다.

이 작가는 연기의 스펙트럼이 폭넓은 배우 같다. 작가는 빼어난 재능의 소유자답게 절대로 같은 그림을 그리지 않고, 폭넓은 화풍과 다양한 기법을 구사한다. 그래서 그림은 보는 순간 이 천재 작가의 작품이란 사실이 쉽게 확인되지 않는다. 조형적인 변화의 폭이 넓어서 자세히 보지 않으면, 동일한 조형 유전자를 놓치기 십상이다. 그 역시 작품을 남기고 입을 닫았다.

여기에 소개하는 작품들을 들여다보면, 이 작가의 천재성과 예술성을 확인하고 새삼 감동하지 않을까 한다. 천재 작가는 사라졌지만 혼이 깃든 작품은 작가의 존재를 당당히 증언하고 있다. 작품이 바로 작가다.

화조 花鳥

Flowers and Birds
8폭 병풍, 종이에 채색,
각 91.0×38.0cm, 19세기 후반,
개인 소장

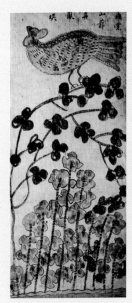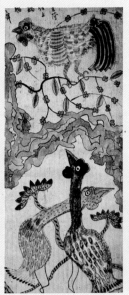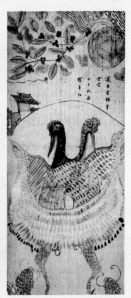

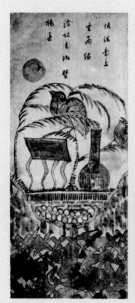
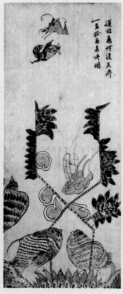
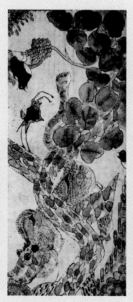

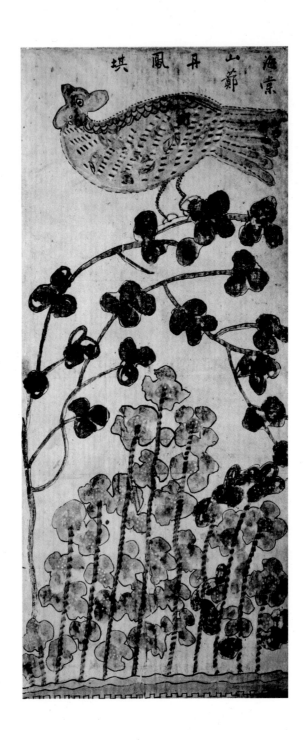

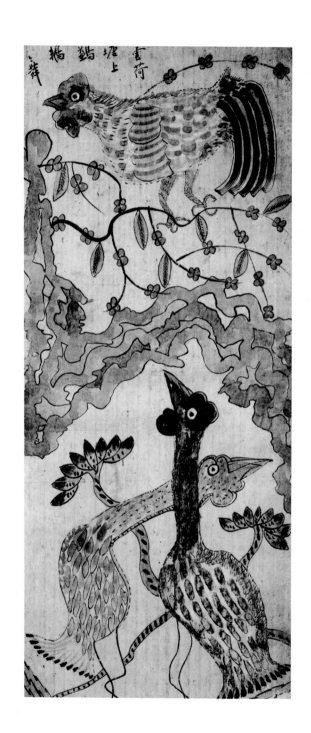

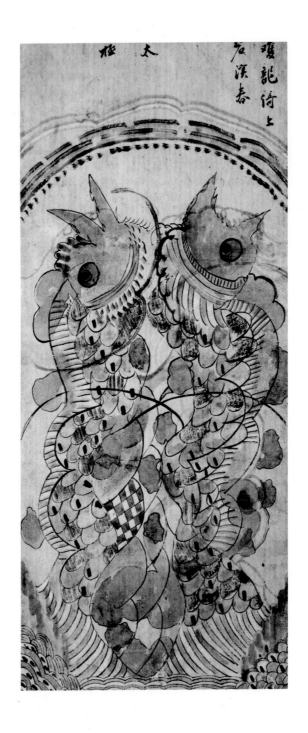

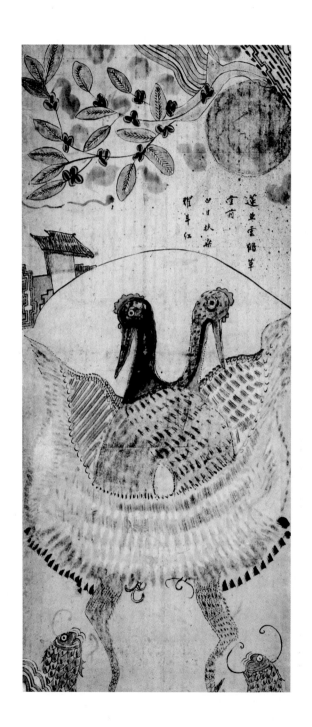

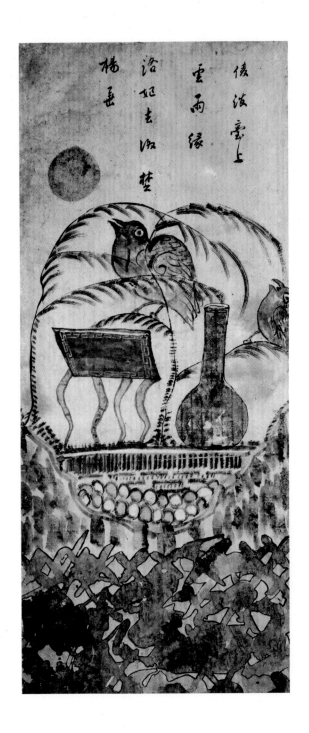

倭波臺上
雲雨緣
洛妃去咸楚
楊垂

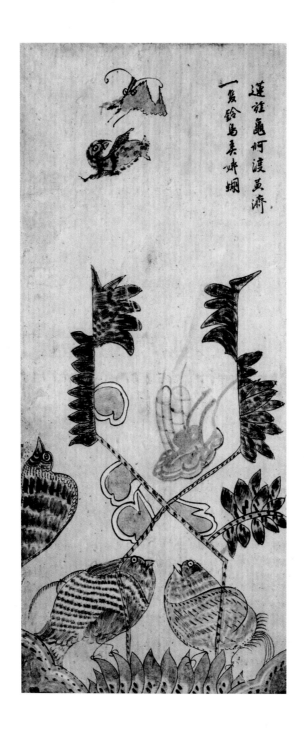

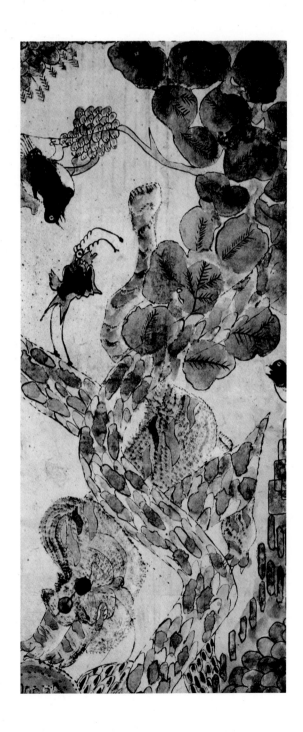

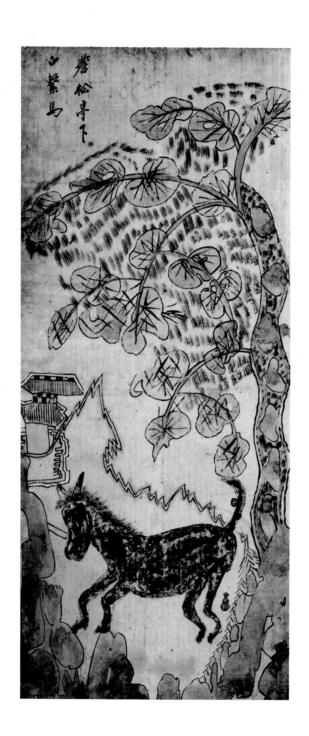

화조 花鳥
Flowers and Birds
8폭 병풍, 종이에 채색,
각 91.3×38.0cm, 19세기 후반,
일본 개인 소장

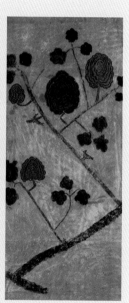

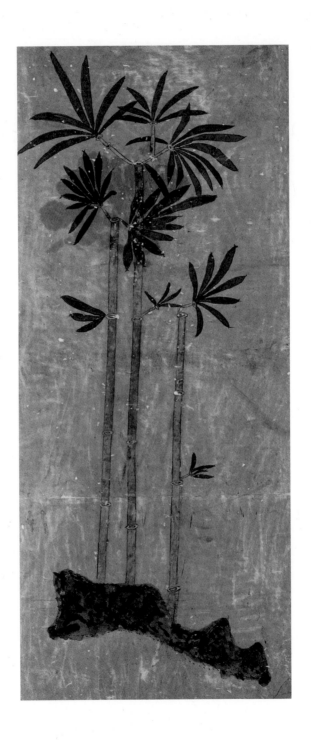

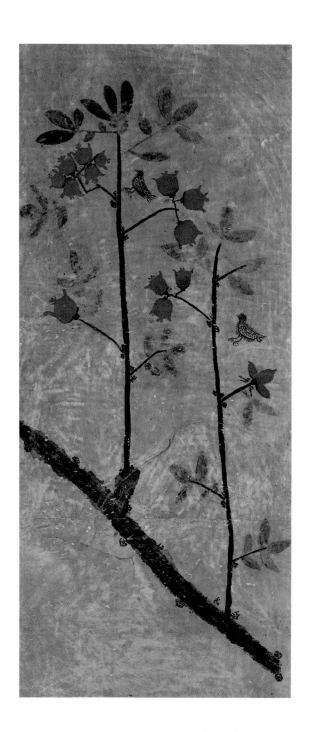

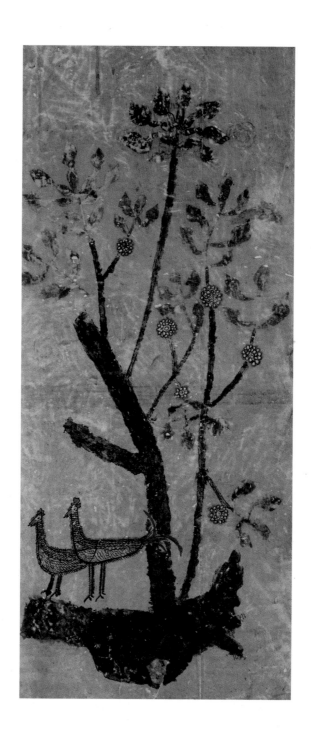

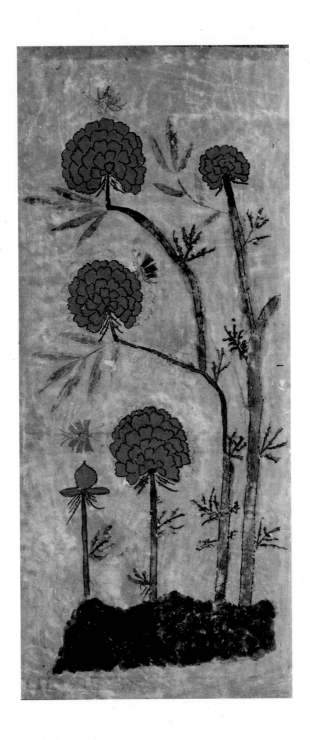

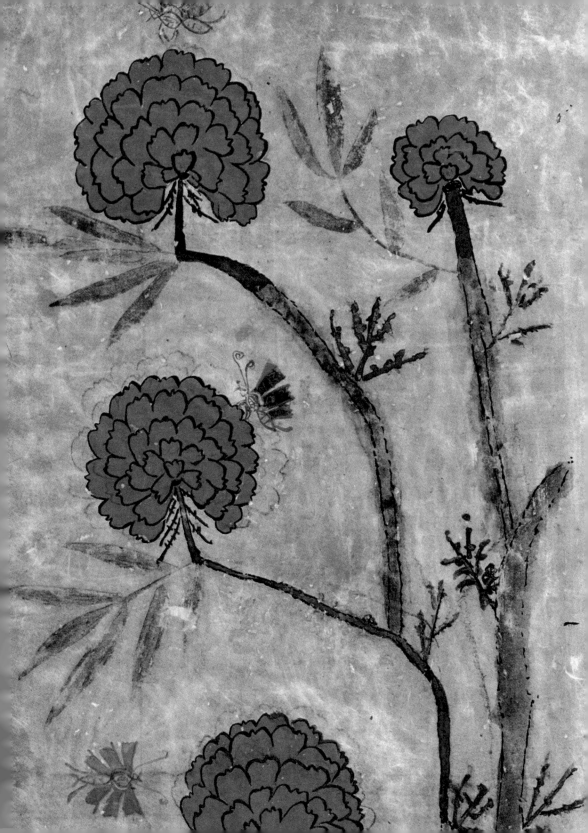

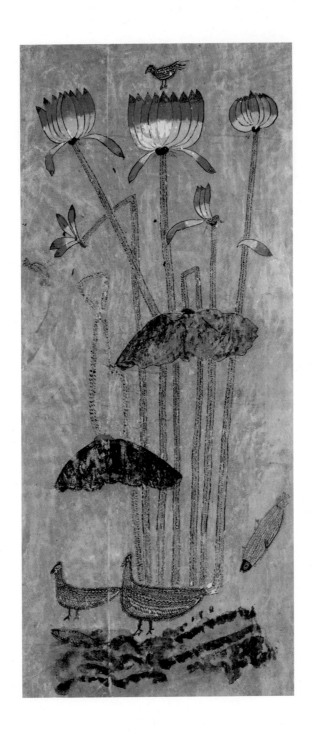

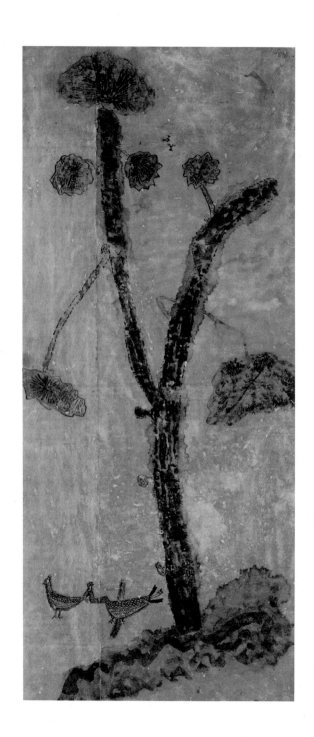

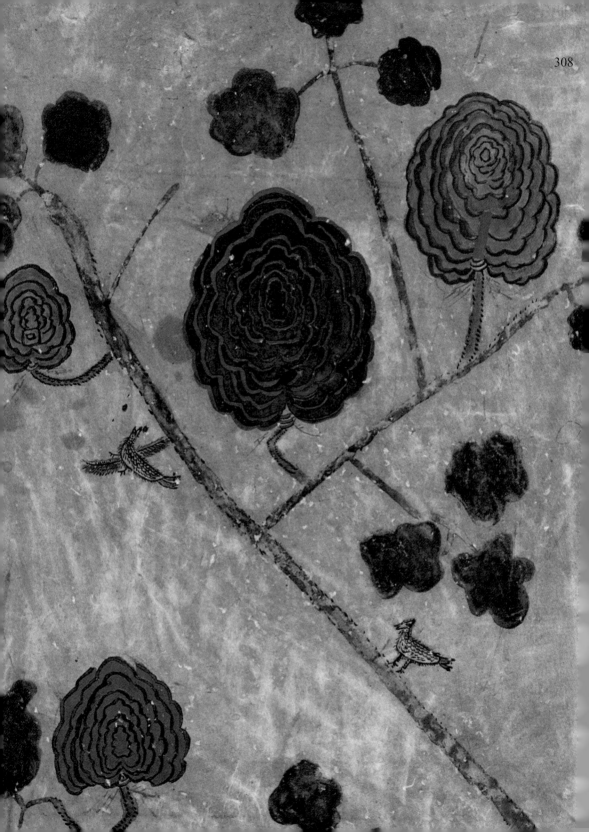

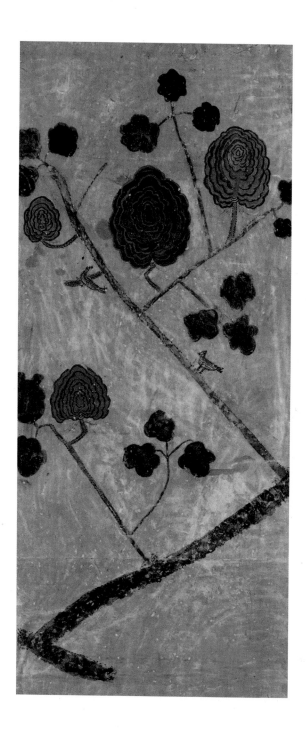

문자도　文字圖
Munjado
8폭 병풍, 종이에 채색,
각 97.0×39.0cm, 19세기 후반,
개인 소장

 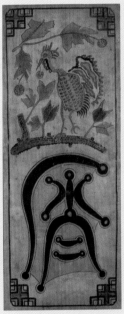 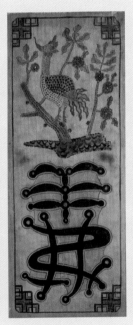 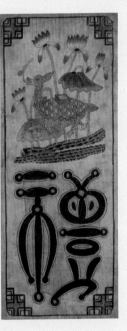

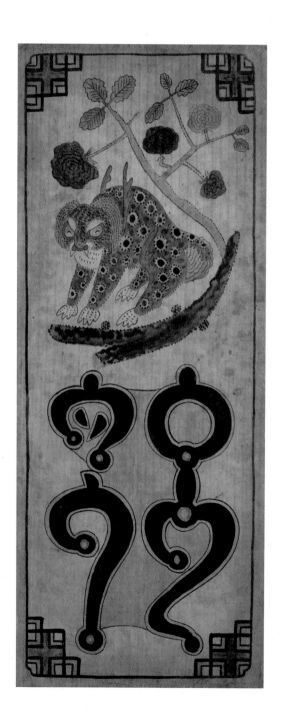

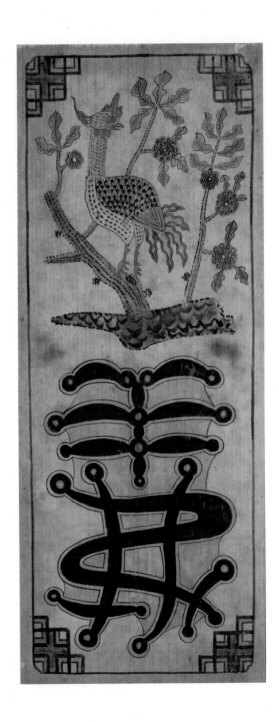

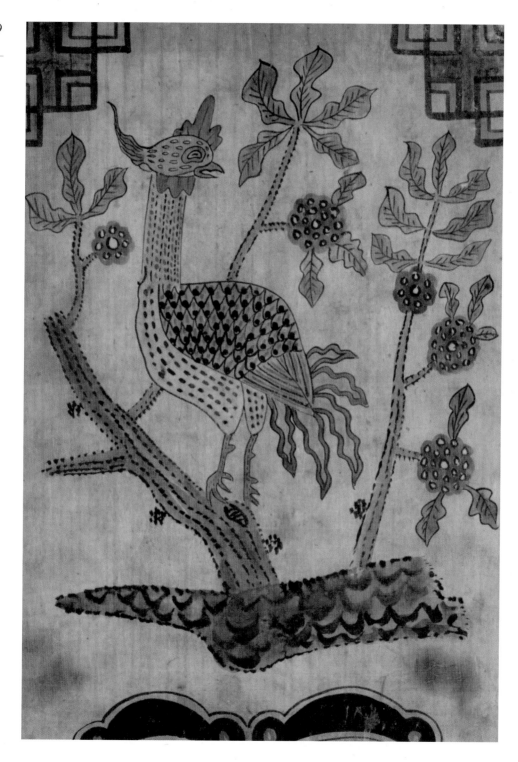

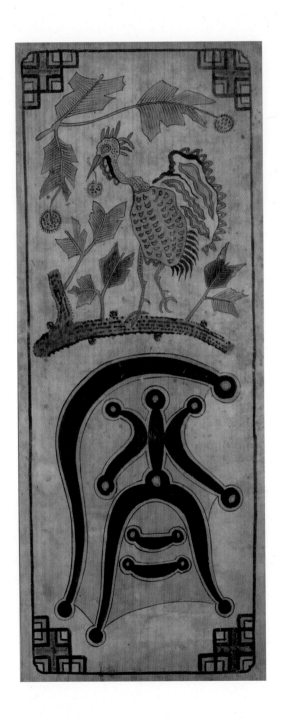

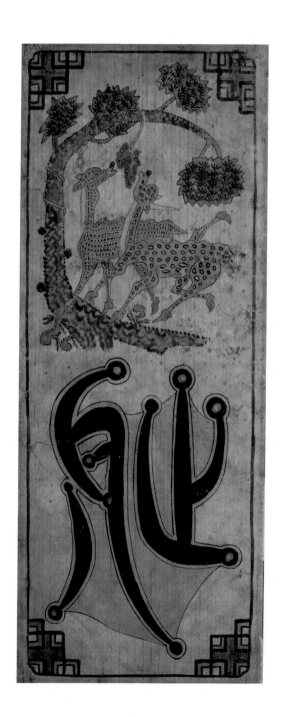

문자도 文字圖
Munjado
2폭 병풍, 종이에 채색,
각 117.0×33.0cm, 19세기 후반,
개인 소장

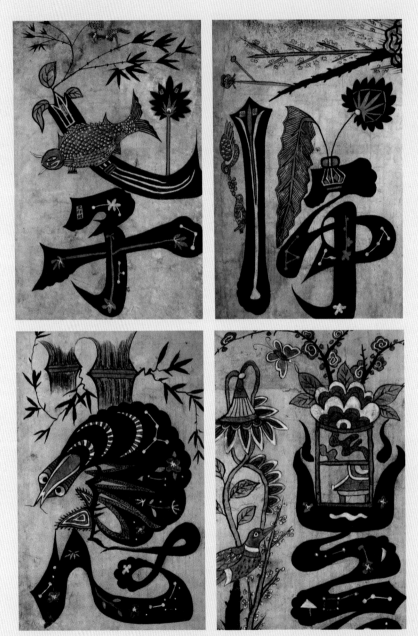

문자도　文字圖
Munjado
8폭 병풍, 종이에 채색,
각 54.0×35.0cm, 19세기 후반,
개인 소장

조선민화의 모든 장르를 그린 전체 작가를 만나다

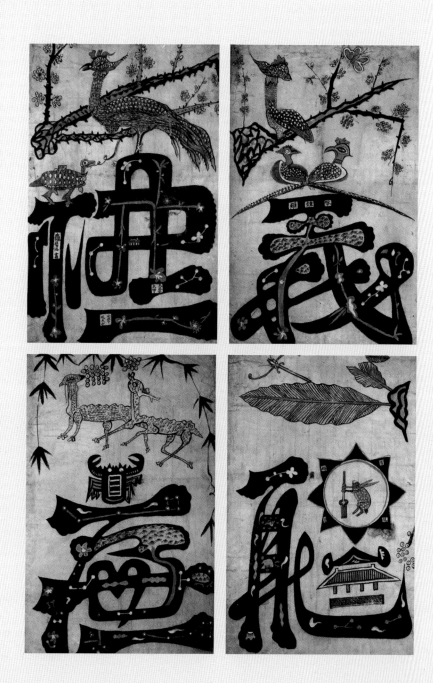

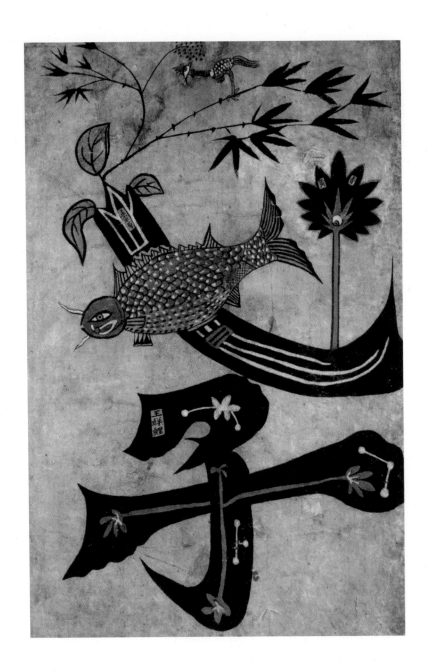

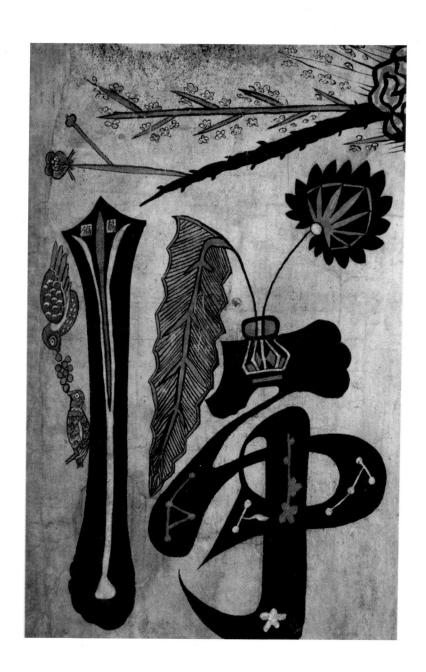

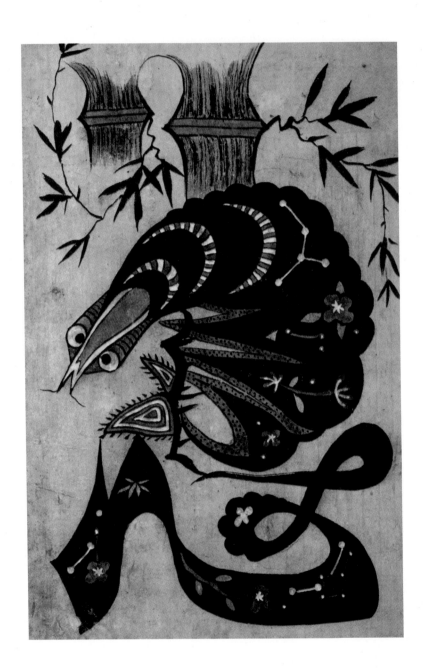

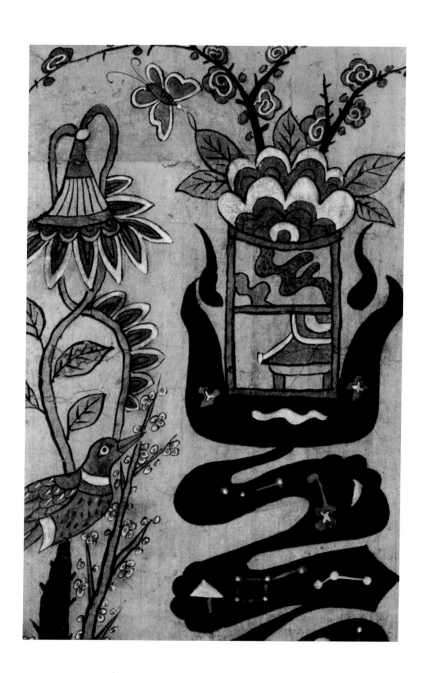

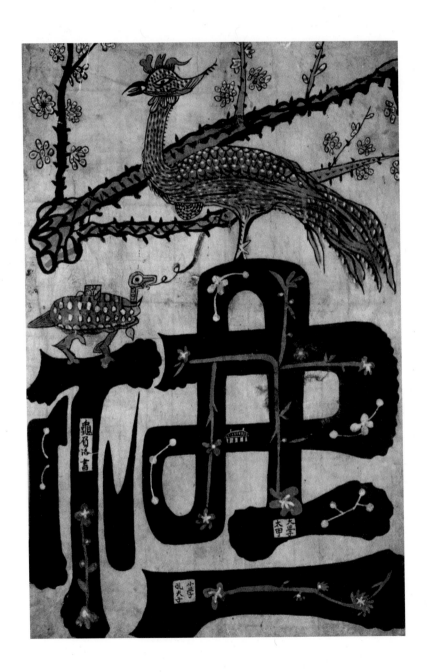

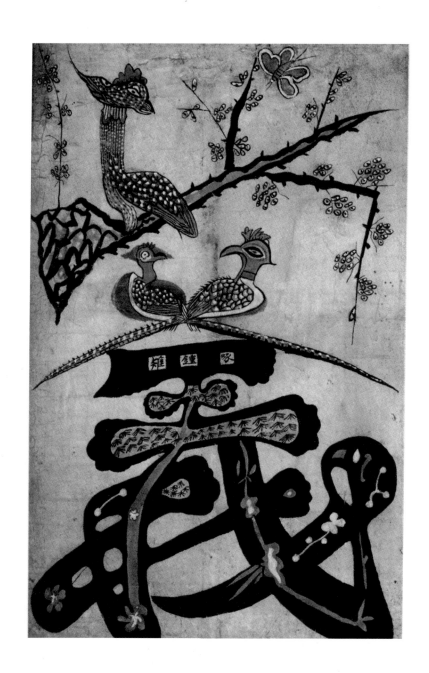

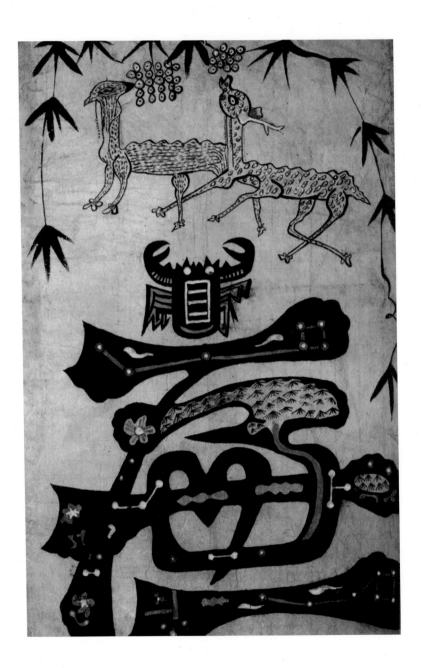

화조　花鳥

Flowers and Birds
2폭 병풍, 종이에 채색,
각 53.0×33.0cm, 19세기 후반,
개인 소장

화조 花鳥
Flowers and Birds
8폭 병풍, 종이에 채색,
각 62.0×32.0cm, 19세기 후반,
개인 소장

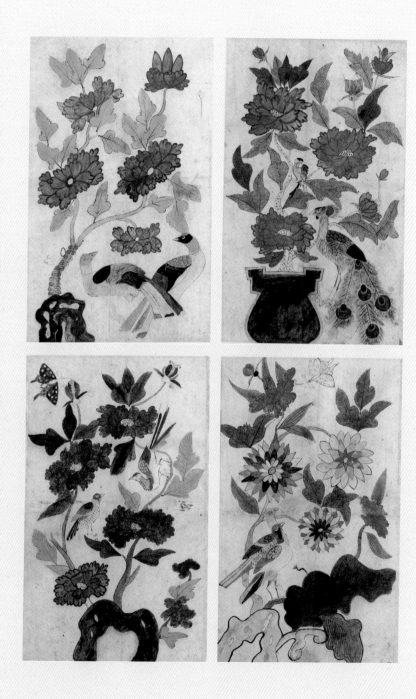

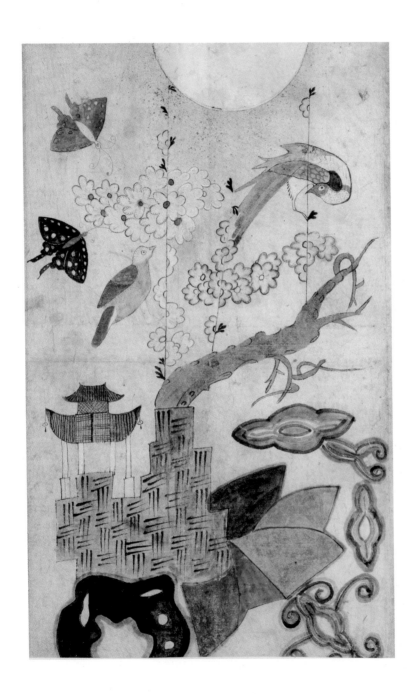

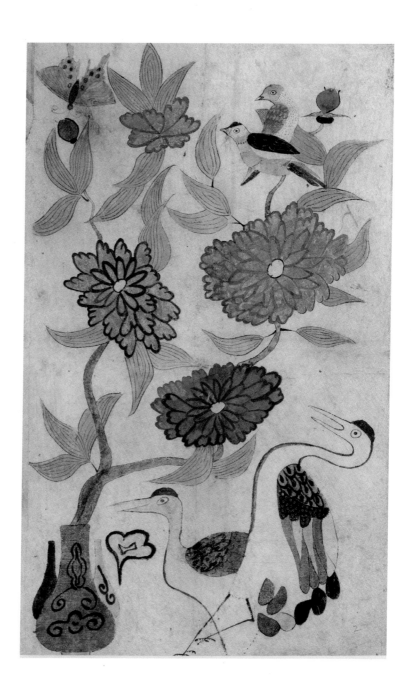

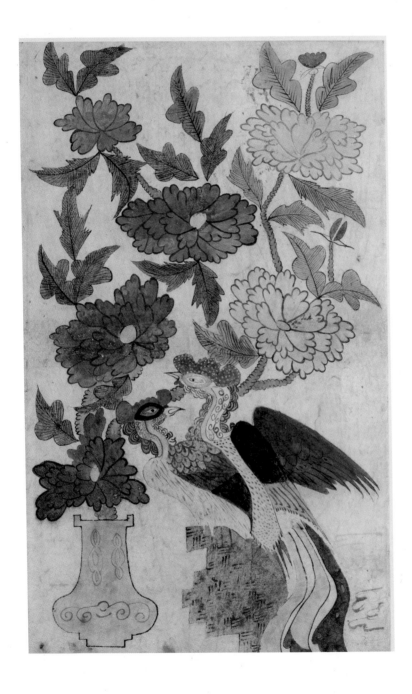

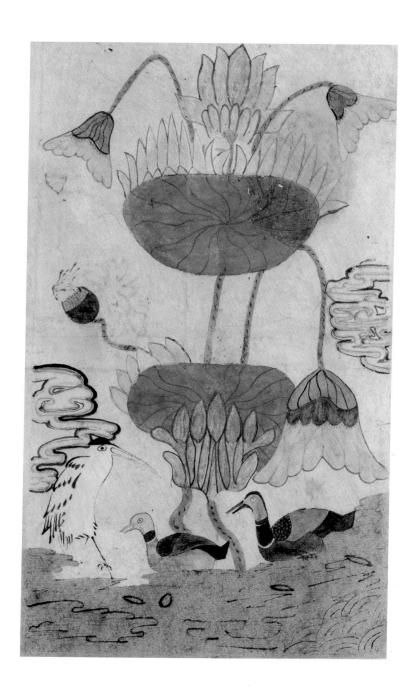

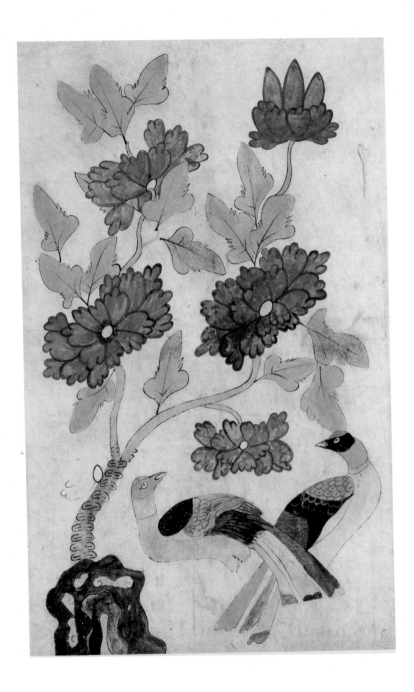

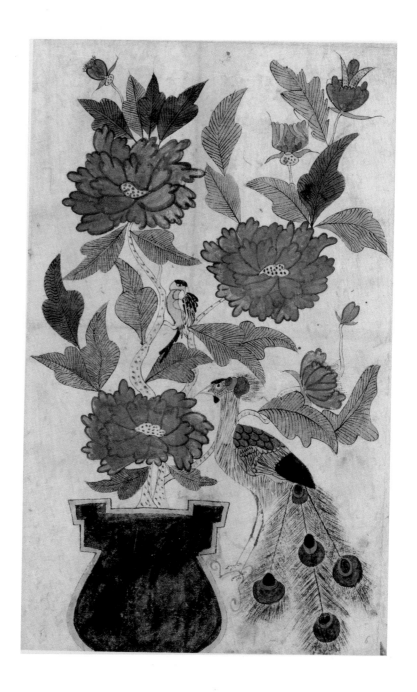

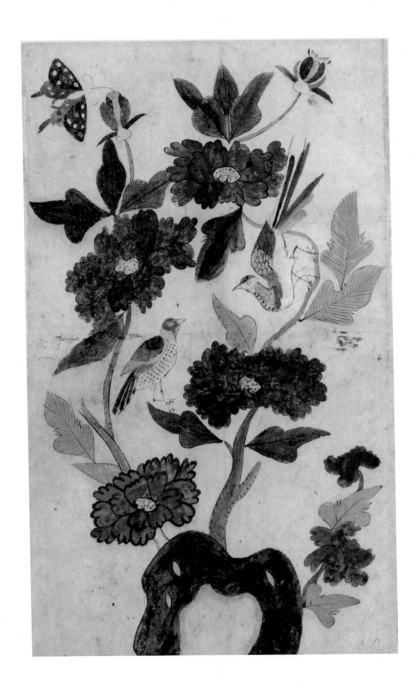

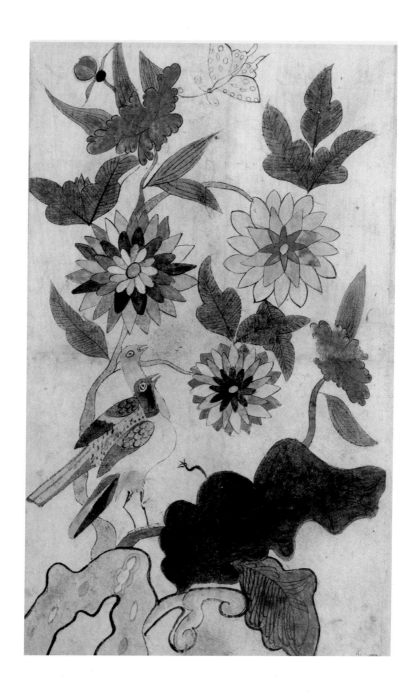

화조 花鳥
Flowers and Birds
8폭 병풍, 종이에 채색,
각 94.0×32.0cm, 19세기 후반,
개인 소장

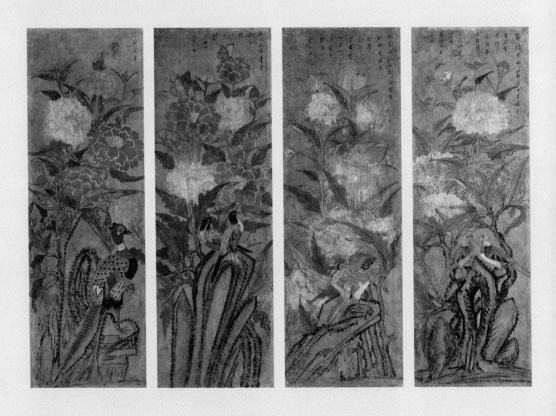

꿩 등의 새와 위쪽의 서체, 꽃잎과 꽃받침의 표현 방식, 잎사귀 속 잎맥의 표현 방식과 색상(군청색) 등에 이 작가의 특징이 고스란히 투영되어 있다. 다른 작품과 비교해 보면 이 병풍 그림 역시 같은 조형 유전자를 지니고 있음을 알 수 있다.

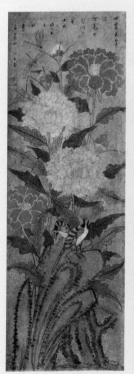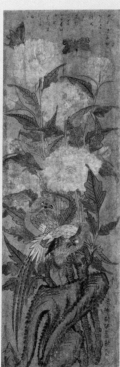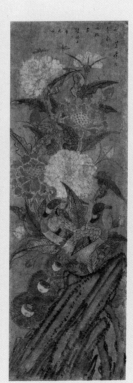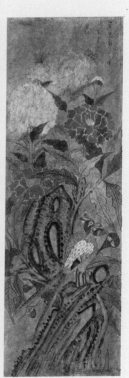

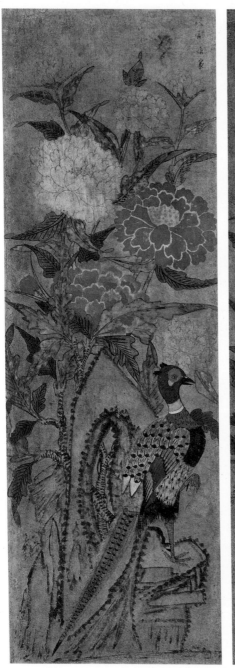

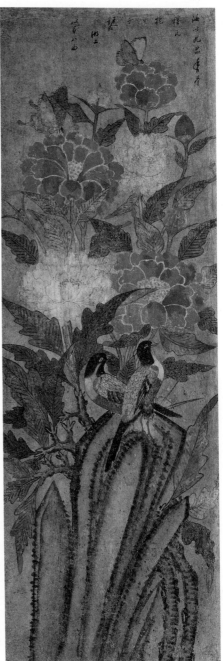

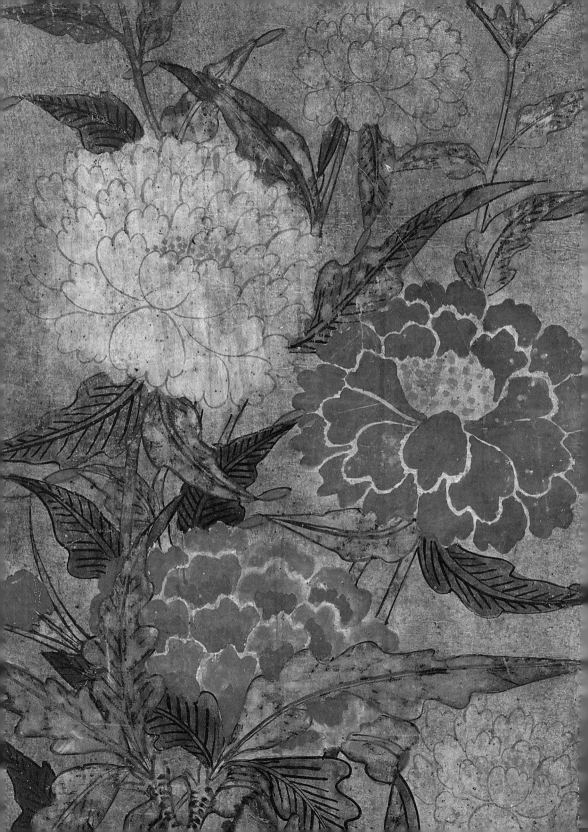

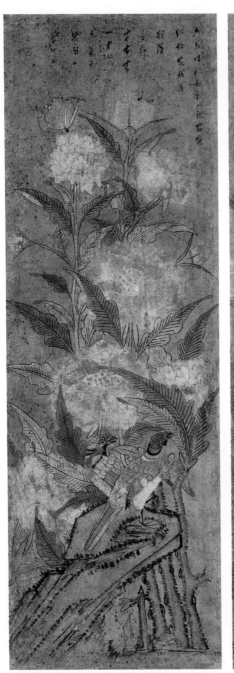
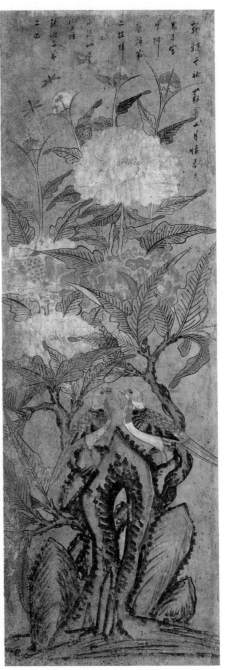

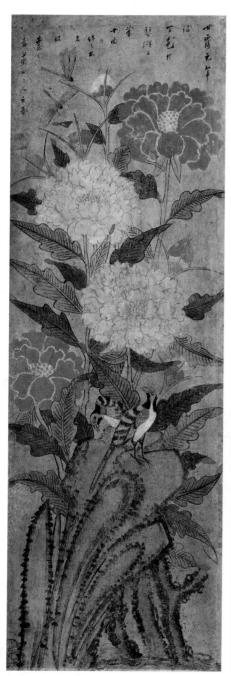
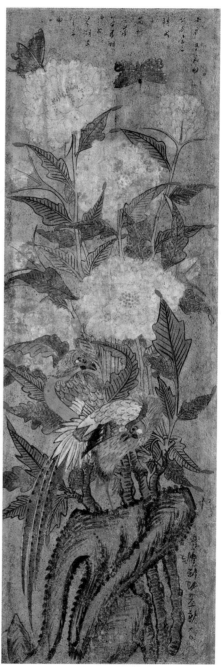

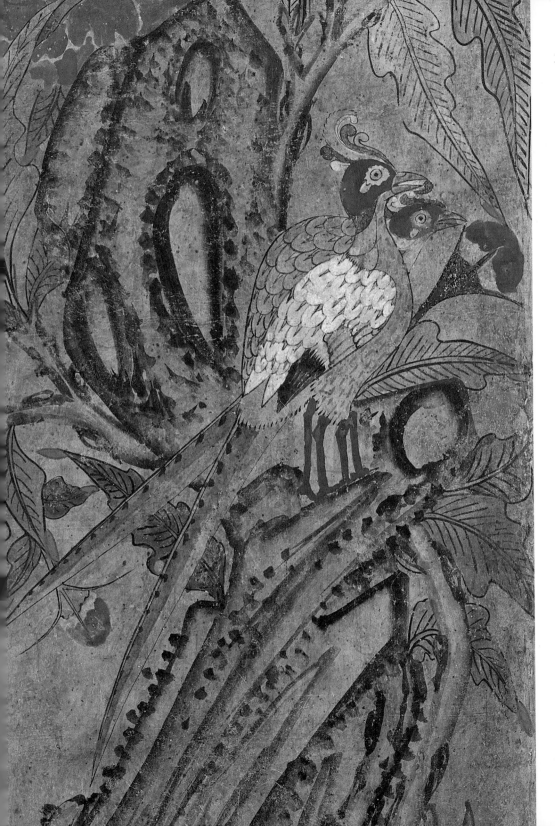

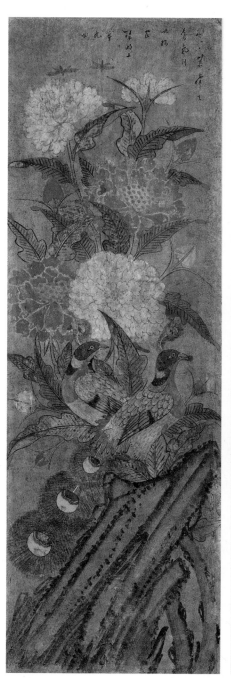
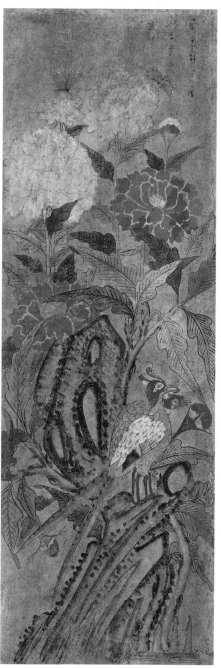

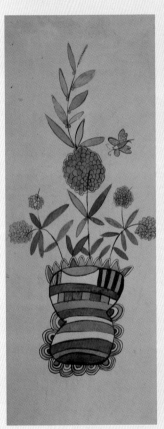
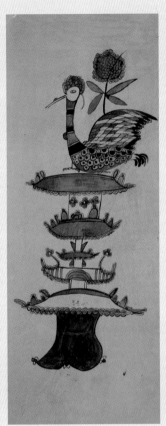
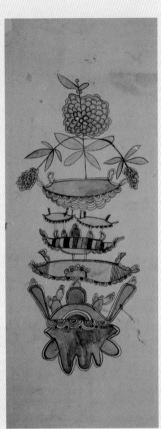

화조 花鳥

Flowers and Birds

8폭 병풍, 종이에 채색,

각 103.0×40.0cm, 19세기 후반,

개인 소장

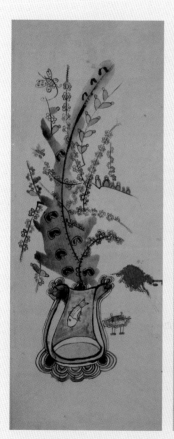
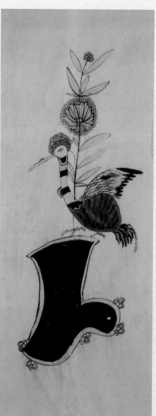
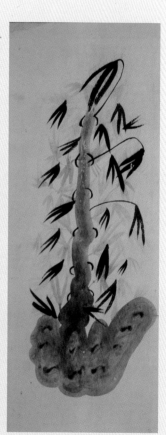

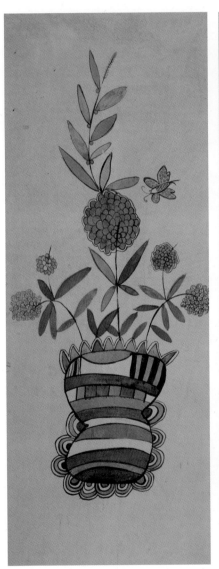
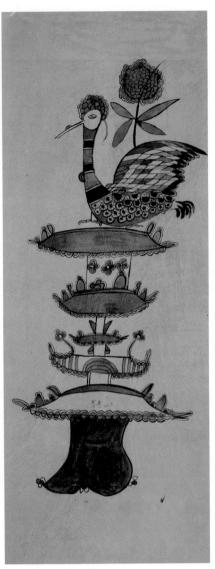

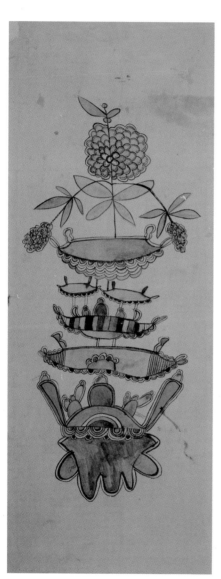
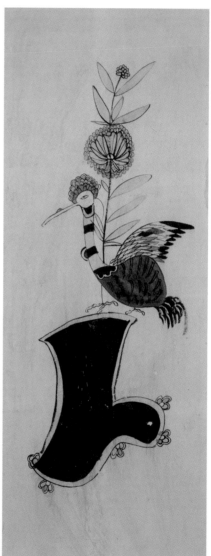

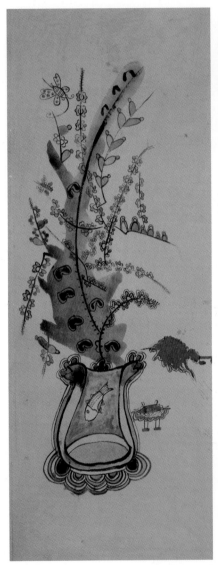
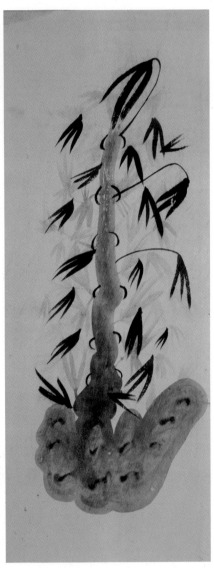

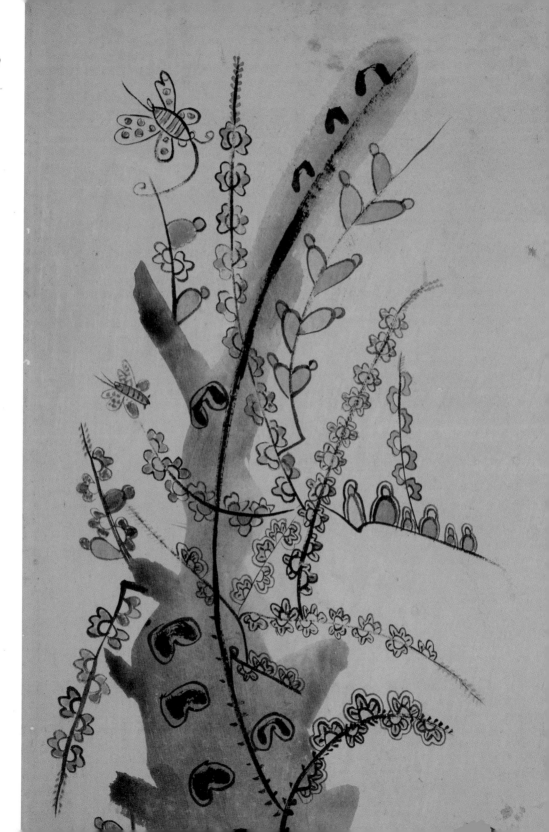

구운몽도　九雲夢圖
The Cloud Dream of the Nine
8폭 병풍, 종이에 채색,
각 85.0×38.0cm, 19세기 후반,
개인 소장

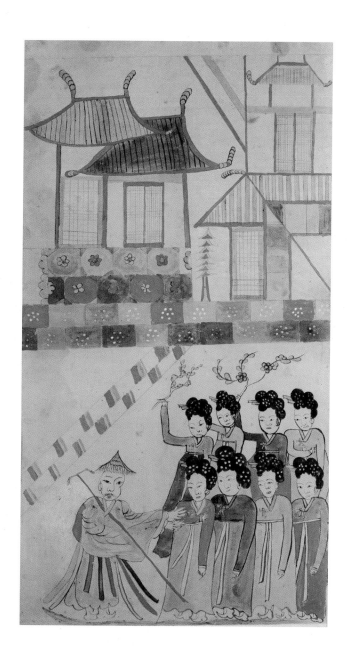

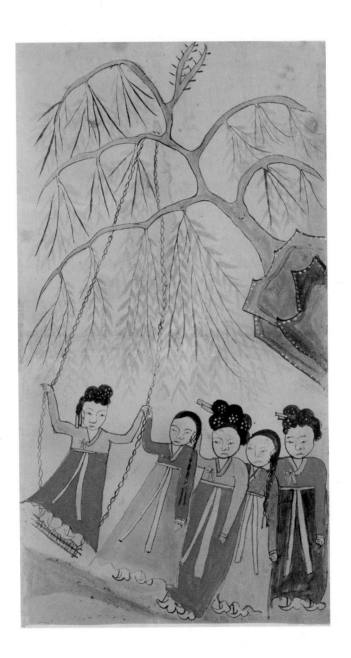

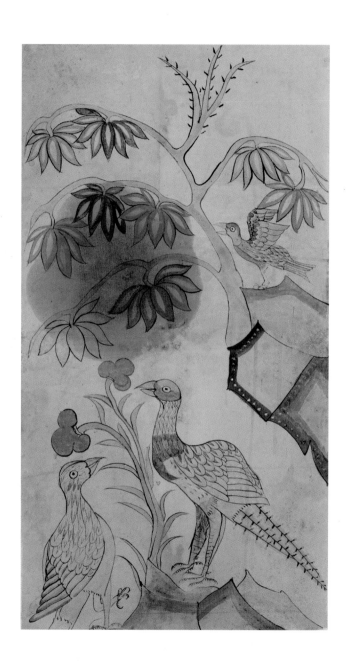

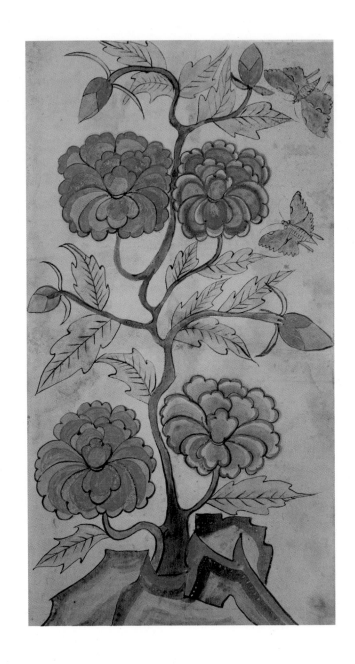

구운몽도 九雲夢圖

The Cloud Dream of the Nine

6폭 병풍, 종이에 채색,

각 65.5×35.5cm, 19세기 후반,

개인 소장

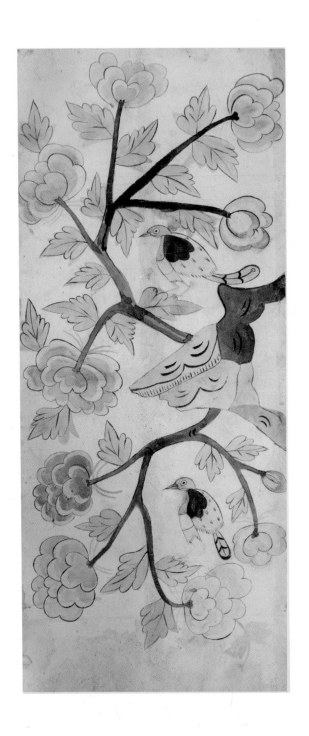

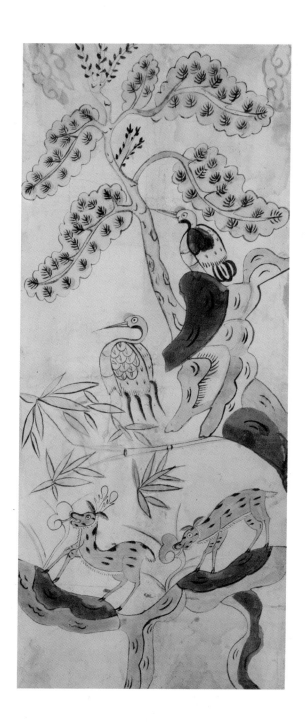

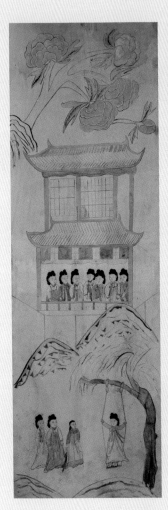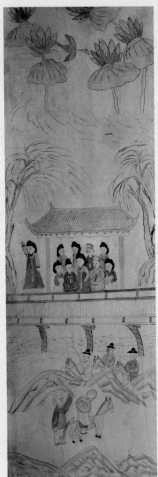

구운몽도 九雲夢圖
The Cloud Dream of the Nine
6폭 병풍, 종이에 채색,
각 114.0×36.0cm, 19세기 후반,
개인 소장

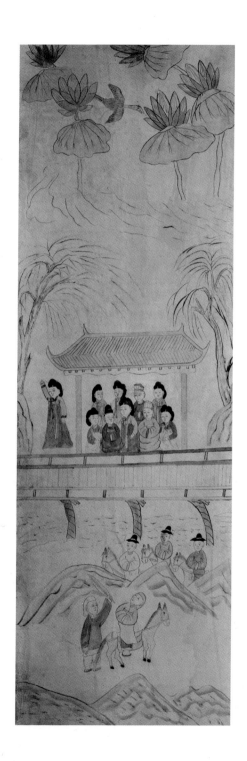

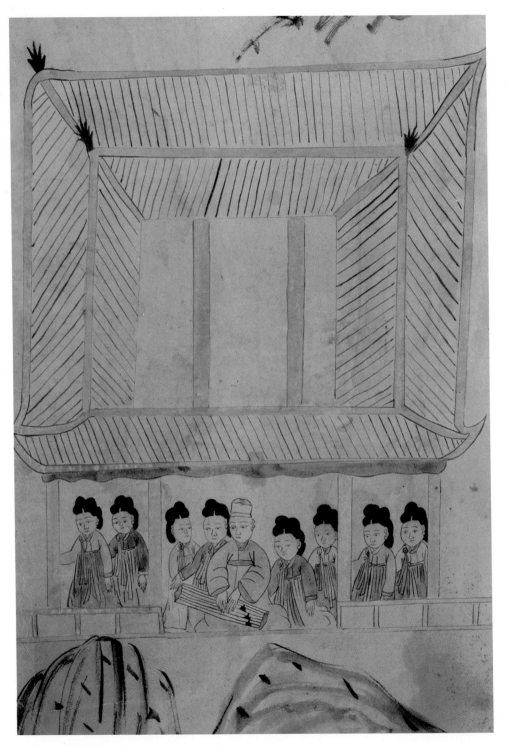

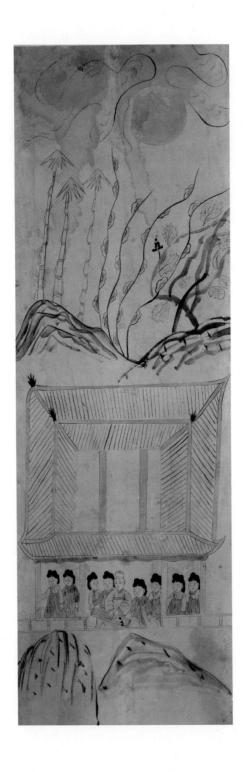

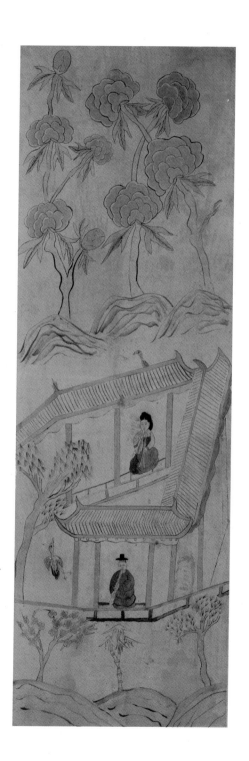

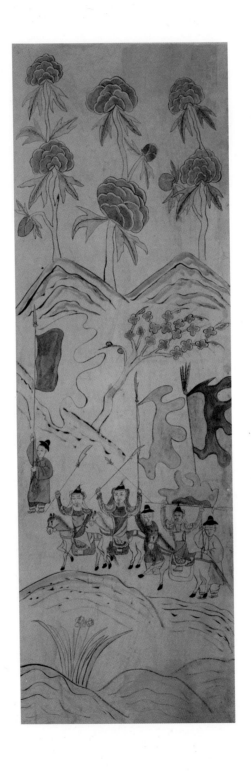

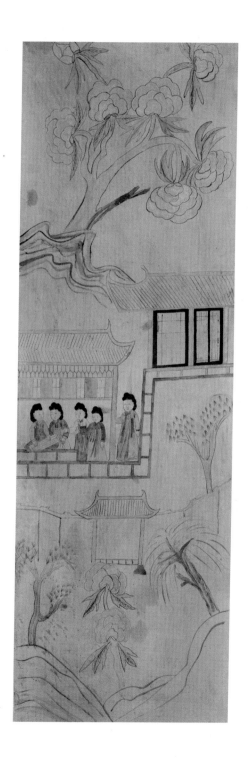

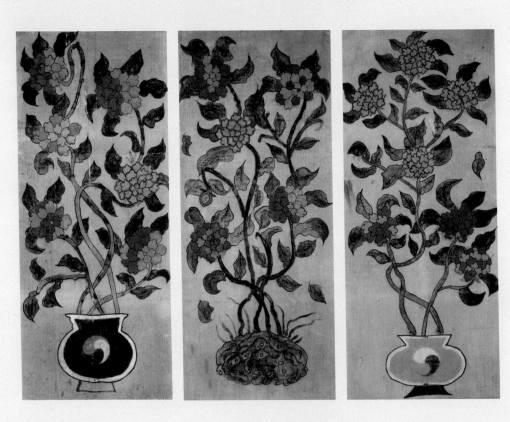

화조 花鳥
Flowers and Birds
6폭 병풍, 종이에 채색,
각 130.0×55.0cm, 19세기 후반,
개인 소장

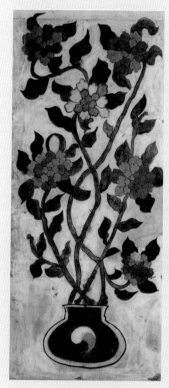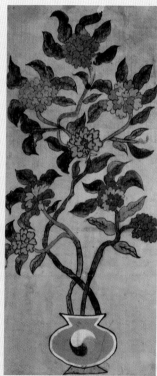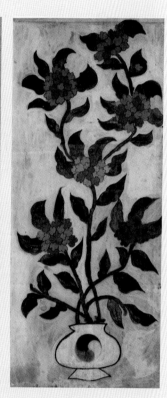

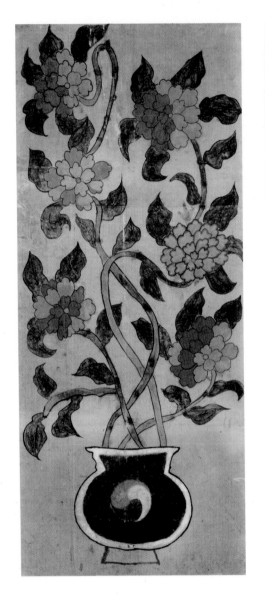
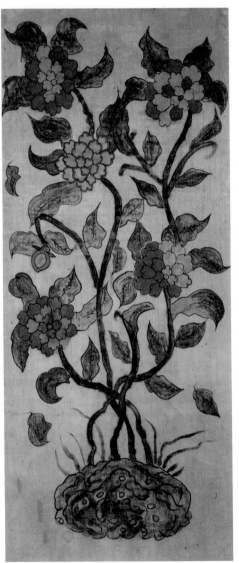

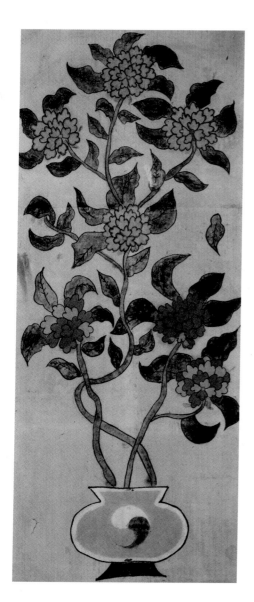
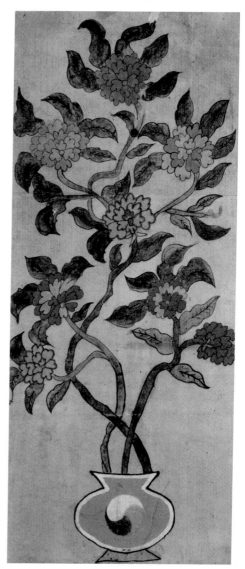

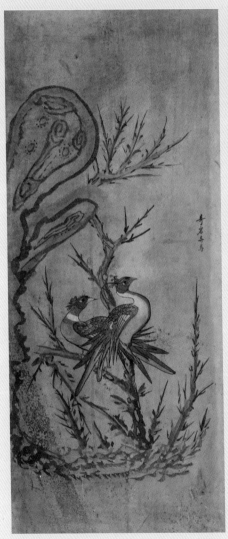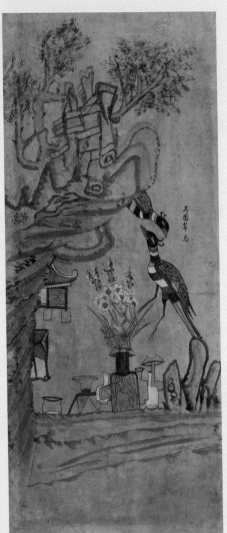

산수화조　山水花鳥

Mountain and Flowers and Birds

6폭 병풍, 종이에 채색,

각 81.5×31.5cm, 19세기 후반,

개인 소장

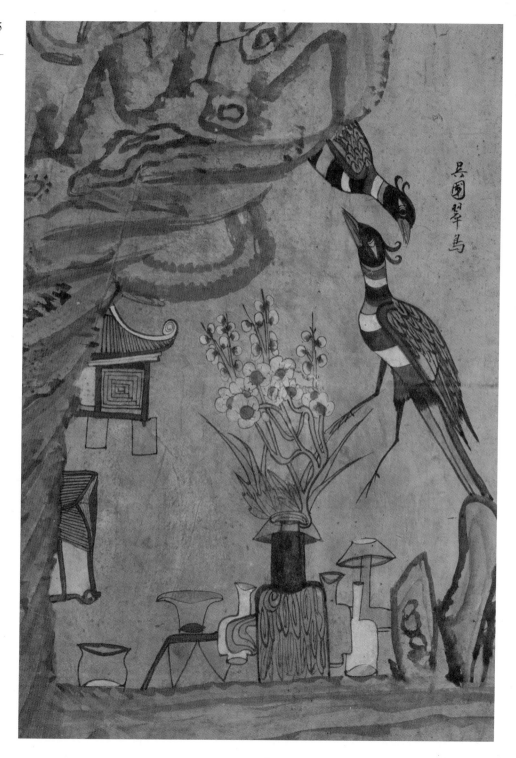

吳園翠鳥

화조도로, 천재 작가의 '조형 유전자' 찾기

이 민화 작가의 작품은 화풍이 아주 다양하고 폭이 넓다. 한 작가의 작품이라고 설명하기가 곤혹스러울 지경이다. 민화를 사랑하는 컬렉터로서 작품에 대한 미학적 접근은 능력 밖의 일이다. 그럼에도 도상을 통해 동일한 조형 유전자를 찾는 것은 가능하다. 이 작가는 책거리 천재 작가의 작품세계와는 달리 화풍이 자유롭고 분방하다. 그럼에도 이 책을 따라 읽어온 독자라면 자연스럽게 작가의 동질성을 찾아내는 재미가 있을 것이다. 최소한의 조형적 유전자를 찾아 제시했으니, 독자 스스로 확인하는 가운데 천재 작가의 존재를 받아들이지 않을까 한다.

01

서로 다른 작품 속의
조형적 동질성 비교

무명이든 익명이든, 작품은 작가의 흔적을 품고 있다. 그림은 언어가 아닌 이미지의 세계여서 작가는 선묘나 색상, 구성, 표현방식 등으로 자신을 드러낸다. 이는 작가의 무의식적인 행위여서 의식적으로 한다고 해서 그대로 표출되는 것도 아니다. 또 작가가 이름을 숨긴다고 고유한 스타일마저 감춰지는 것도 아니다.

나는 작가의 고유한 손맛이 담긴 이미지를 '조형 유전자'라고 일컫는다. 익명성을 표방했더라도 작가는 지문처럼 화면 곳곳에 자신의 조형적 취향과 습관을 흘린다. 그 흔적을 찾아 대조하고 비교해 보면, 특유의 표현방식이 낳은 조형적 동질성을 확인할 수 있다.

설령 작품의 스펙트럼이 넓어서, 동일한 작가가 그렸음에도 각기 다른 작가가 그린 것 같은 작품에도 작가의 고유한 조형적 지문은 남아 있다. 그 지문을 단서 삼아 조합하면, 지금까지 작가의 존재에 관심이 없어서 무심히 봐넘긴 작품에서도 한 작가의 존재를 확인할 수 있다. 도상학 같은 학문적인 용어를 내세울 필요도 없다. 조금만 깊이 관심을 가진다면, 누구나 포착할 수 있을 것이다.

민화의 모든 장르를 그린 것으로 보이는 이 작가의 화조는 세밀하게 그린 것에서부터 크로키하듯이 아주 헐렁하게 그린 것까지 화풍이 천차만별이다. 야구선수로 치면, 구질이 아주 다양한 투수를 닮았다. 표현력이 자유자재이고, 그림이 변화무쌍하다. 며칠에 걸

쳐 그린 것 같은 작품도 있고, 단숨에 그린 것 같은 작품도 있다. 이들이 모두 한 작가가 그린 것이 맞나 싶을 정도로 수십 가지 스타일을 구사한다. 왜 이렇게 편차가 크게 그렸을까 싶다가도 한편으로는 극과 극의 화풍이 오히려 이 작가의 천부적인 역량을 증명하는 것이 아닐까 싶었다. 짐짓 딴청을 부리듯 화풍을 달리 구사해도, 나 같은 민화 애호가의 직관을 비켜갈 수는 없다.

그 조형 유전자는 꽃과 꽃잎, 대나무, 새, 또 이들을 그리는 방식 등에 깃들어 있다. 여기서는 비교적 뚜렷한 특징만 다루었다. 이들을 찾아서 비교해 보면, 같은 작가의 솜씨임을 어렵지 않게 알 수 있고, 또 이를 토대로 독자적으로 조형 유전자를 뽑아낼 수도 있다. 독자들도 한번 비교해 가며, 조형적인 동질성을 음미해 보기 바란다.

작품은 곧 작가다. 현대사회에서처럼 작품이 온전한 자신의 표현은 아닐지라도 작가는 시대가 허용하는 선에서 붓을 들고 채색을 한다. 따라서 조선민화는 한 시대의 표현이자 19세기 말 사람들의 소망과 관심사의 회화적 구현일 수밖에 없다. 조선민화의 모든 장르를 아우른 이 작가는 조선 말기를 살아낸 백성의 소망을 대행하며, 이름을 숨긴 채 수십 점의 작품으로 남았다. 미래로 보낸 이미지의 타임캡슐이다.

화조도와 문자도의 동질성

민화를 좋아하는 애호가나 민화를 그리는 사람 중에 이 작품
을 모르는 이가 없을 정도로 유명한 그림이다. 지그재그의 파
격적인 구도에 질박한 필선은 전통 동양화나 현대미술에서도
쉽게 볼 수 없는 현대적 감각이 살아 있다. 특히 회화 작가들
은 이 작품의 소박한 회화성에 깊이 감동한다. 오른쪽 페이지
의 문자도를 만나면서, 왼쪽의 이 그림과 문자도가 동일한 작
가가 그린 작품이라는 확신을 가졌다.

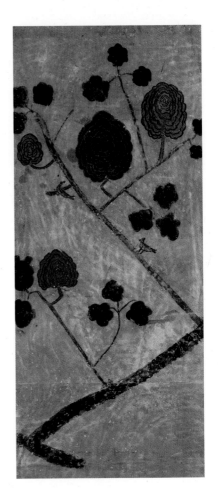

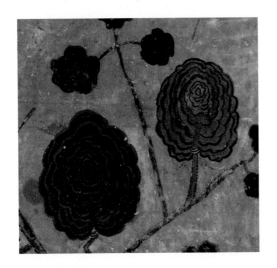

이 화조 작품과 문자도는 전혀 다른 모티브로 그린 작품이다. 꽃의 가지 구성이나 자유롭게 리듬을 타면서 그려진 꽃잎의 필선에서 강한 동질성을 느낀다. 모란꽃을 그린 것 같은데, 꽃잎의 단순화와 투박한 필선, 꽃의 붉은색이 지닌 채도 등에서 동일한 작가의 그림으로 느껴진다. 목단의 줄기와 잎은 치졸미의 극치를 이루고, 구도나 색상 등은 어눌하지만 작가의 무작위적인 표현이 오히려 친근감을 자아낸다.

조선민화의 모든 징글를 그린 전체 작기를 만나다

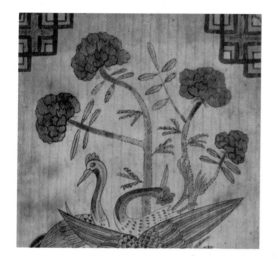

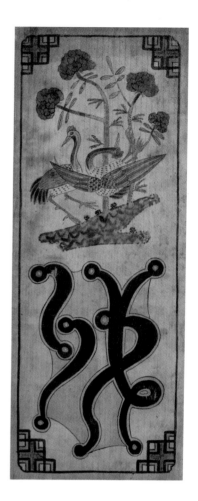

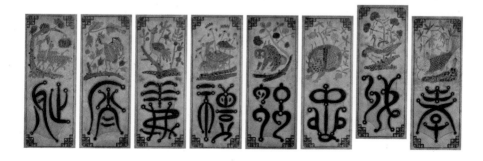

이 연꽃은 일부는 피어 있고 일부는 꽃잎이 지고 있다. 오른쪽
페이지의 문자화조도는 연밭에 거북이 노니는 작품이다. 오른쪽
의 그림은 왼쪽 페이지 그림보다 좀 이른 시기에 그린 듯하다. 꽃
잎의 낙화와 연잎대의 꺾임에서 왼쪽 그림이 더 진행되었기 때
문이다. 그럼에도 작품의 동질성 찾기는 충분하다. 연꽃의 개화
와 낙화 과정이 스냅사진처럼 표현되어 있다. 꽃이 피었다가 시
들어 꽃잎이 떨어지는 모습을 포착한 해학적 표현이 재미있다.

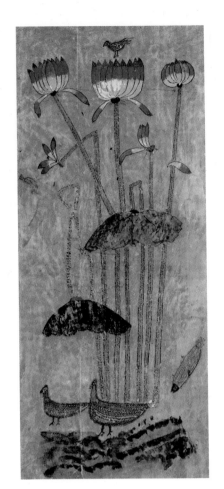

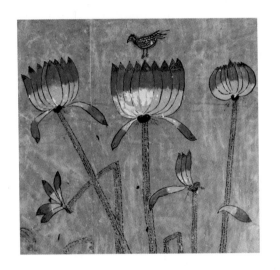

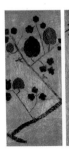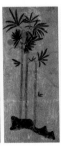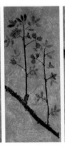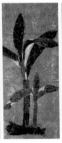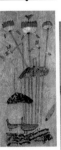

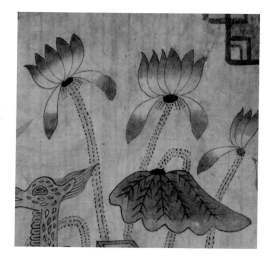

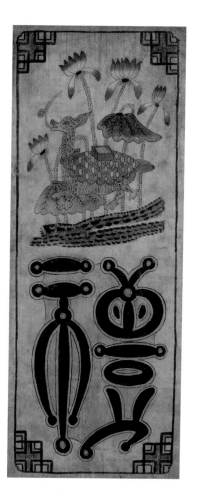

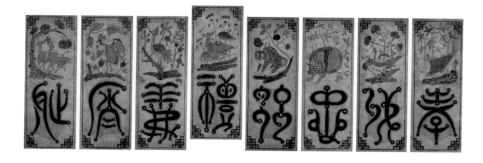

대나무 그림이다. 왼쪽 페이지 그림은 오른쪽 페이지 그림과
는 그린 시기에서 다소 차이가 나는 듯하다. 대나무는 이 작가
가 작품에 자주 등장시키는 소재이나 그린 시기나 작품에 따
라 표현의 차이가 커서, 그림을 그린 사람이 서로 다른 작가라
는 생각이 들 정도다. 하지만 이 작가는 대나무를 그릴 때 위쪽
을 잘린 모양(절단면)으로 그리는 것이 특징이다. 또 다른 특징
은 대나무를 반드시 흙덩이 같은 토대 위에 그린다는 점이다.
이 그림에서는 대나무가 뿌리 내린 흙덩이의 표현에서도 동일
성이 확인된다.

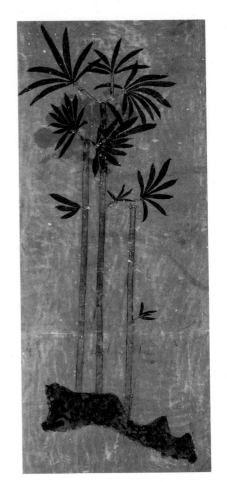

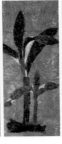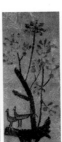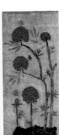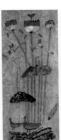

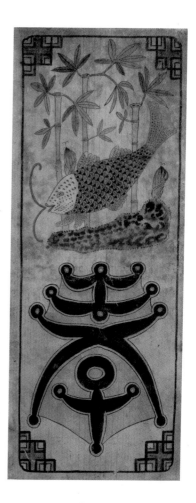

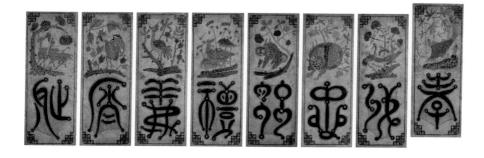

문자도와 문자도의 동질성

이 두 작품은 전혀 다른 화풍으로 보이지만 작품 전체를 모아
놓고 보면 한눈에 같은 작가의 그림임을 알 수 있다. 작품마다
독창성과 창의성이 돋보이는데, 이 두 작품의 동질성은 사슴
한 쌍의 표현에 있다. 등줄기의 파도를 타는 듯 구불구불한 선
과, 사슴머리와 뿔, 한달음에 그릿 듯한 다리와 발목, 몸통에
표현된 원형의 점에서 이 작가의 조형 유전자를 확인할 수 있
다. 이 두 작품은 완벽한 한 작가의 작품인 것이다.

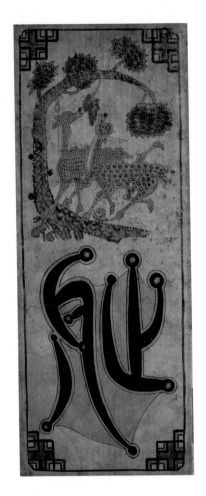

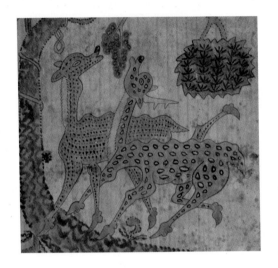

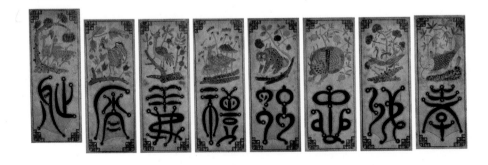

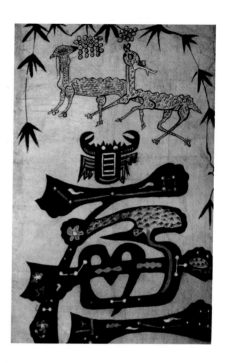

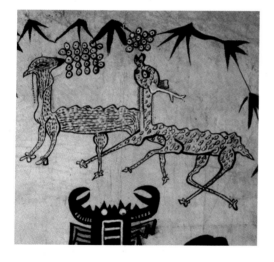

8폭짜리 문자도와 2폭짜리 문자도에 등장하는 봉황의 모양
새는 기존의 어느 그림에서도 볼 수 없는 자유분방한 스타일
이다. 표현 방법에서는 두 그림 모두 동일하다. 한마디로 추상
적인 형상의 극치를 보여 준다. 아울러 독창성과 표현력이 19
세기 말의 작품이라고 믿기지 않을 정도로 파격적이다. 나뭇잎
의 표현과 필선 또한 조형 유전자가 동일하다.

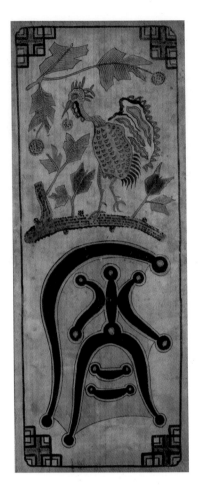

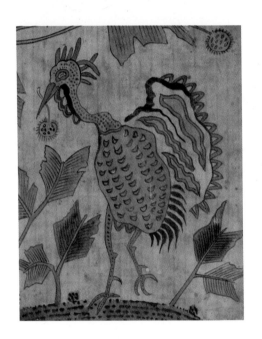

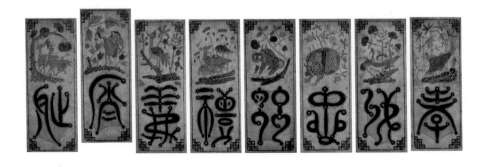

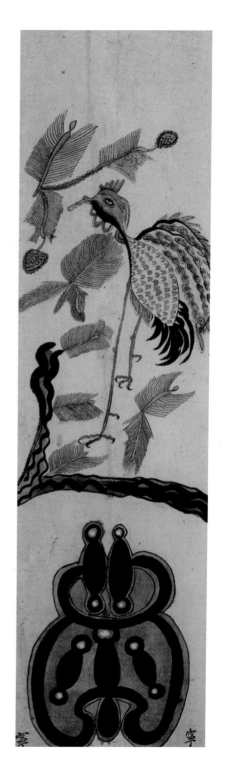

토대 위에 꽃과 나무를 그리는 동질성

이 작가는 꽃을 그릴 때 자신만의 방법이 있다. 꽃을 세우기 위해서는 반드시 토대를 만든다는 점이다. 비록 그림마다 표현은 다르지만 흙덩이로 보이는 형상은 빠짐없이 등장한다. 작가는 흙을 상징하는 듯한 추상화된 형상을 모태로 그 위에 꽃과 나무를 그리며 안정감을 부여하고, 뿌리 뽑힌 나무나 식물은 일절 그리지 않는다. 많은 화조 그림에서 이 방법을 사용하고 있으나 같은 표현은 찾아볼 수가 없다.

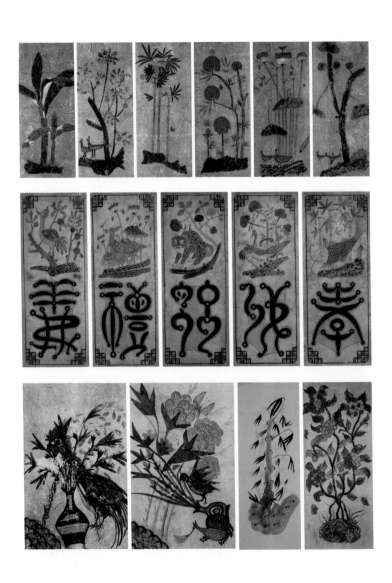

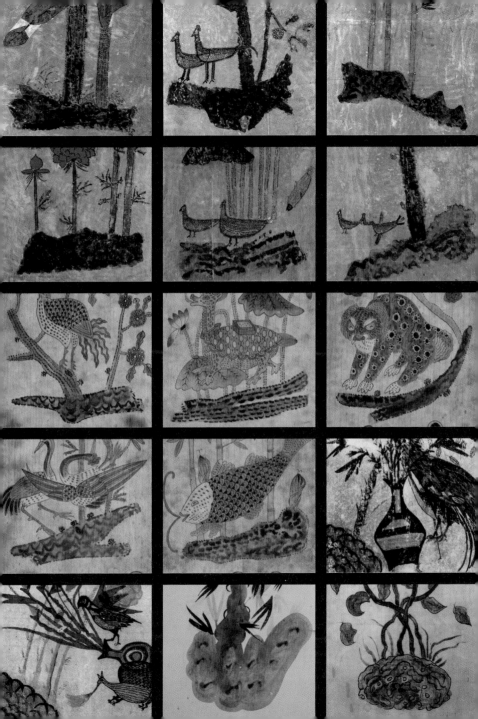

새 그림 사이의 동질성

이 작가가 그린 작품에서 새만 골라서 한자리에 모았다. 새의 모양이나 모티브의 동질성이 확연히 느껴진다. 그리고 아주 다양한 화목에 구현된 표현의 차이에서 그 기묘한 천재성과 표현력에 감동하지 않을 수 없게 된다. 내가 그를 천재 작가라고 역설하는 이유이기도 하다. 새를 그리더라도 절대로 동일한 화풍으로, 같은 새를 그리지 않는다. 마치 작품마다 어울리는 새는 따로 있다고 말하는 것만 같다.

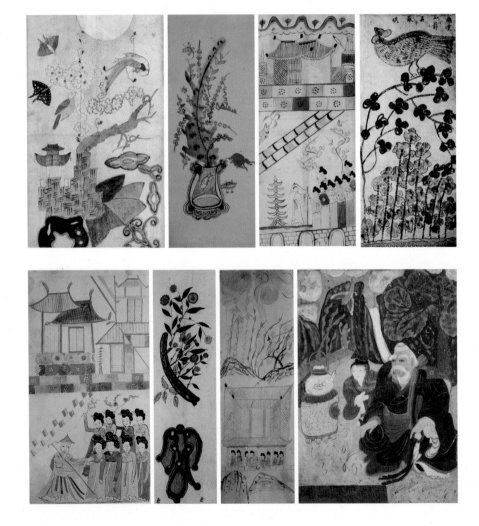

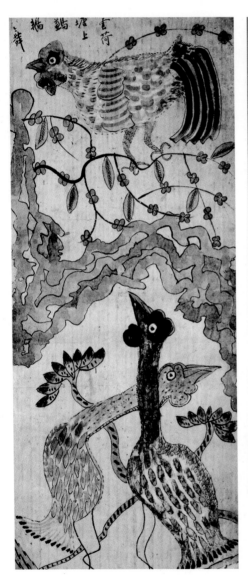

雲荷塘上鵝橘 舞

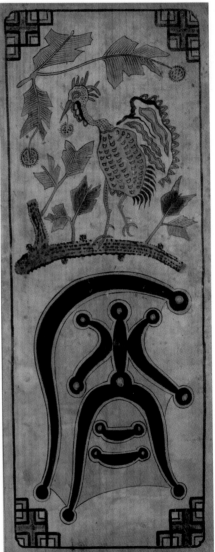

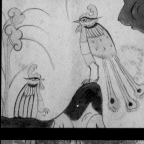

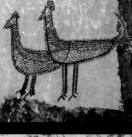
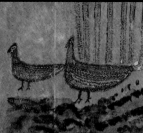
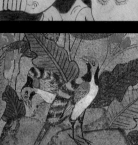

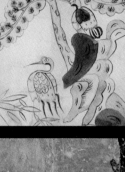
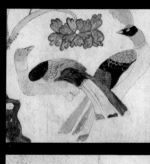
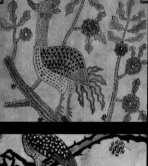

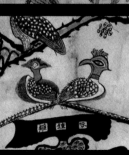
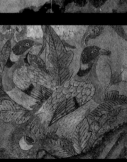
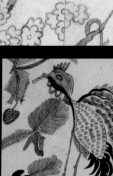

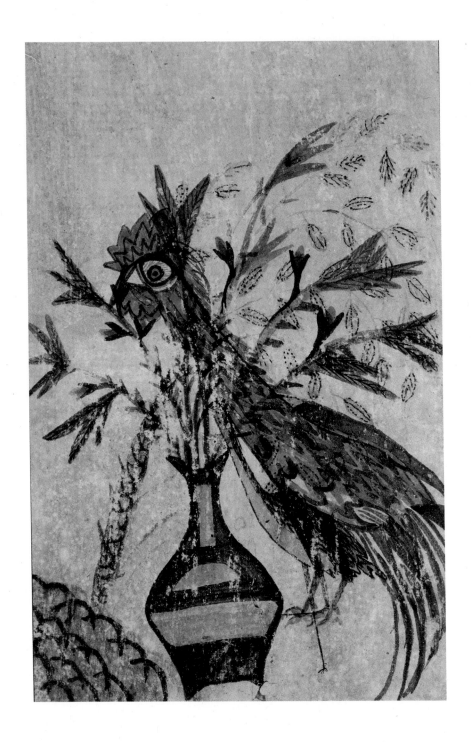

꽃과 꽃잎의 동질성

이 작가의 작품에서 동질성을 찾으려 할 때 중점적으로 관찰한 것은 꽃이다. 꽃의 표현이 특이했다. 꽃을 그냥 꽃으로 그리지 않는다. 꽃과 꽃을 연결하되 그 중심을 선으로 꿰거나 꽃을 반으로 나누어, 하나의 가지에 그 반쪽짜리 꽃을 좌우로 어긋나게 붙여서 묘한 리듬을 만든다. 꽃을 추상화하여 자신만의 회화세계를 구축하고 있다.

 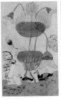 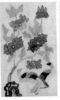

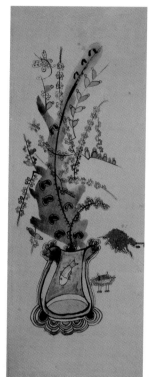

천재 작가의 또다른 그림, 신선도

민화를 수집하면서 수많은 산신도 작품을 보았으나 이 산신도를 보고 회화성에 잠시 충격에 빠졌다. 전형적인 산신도 작가가 그린 것이 아니었다. 첫인상은 강렬한 현대미술작품을 보는 것 같았다. 어디에서도 볼 수 없는 화풍이다. 자세히 살펴보니, 이 천재 작가의 조형 유전자가 들어 있었다. 특히 주전자 표면에 그려진 꽃 그림과 상단의 바위(혹은 산) 앞에 보이는 꽃이다. 꽃잎이 가지마다 어긋나게 벌레처럼 붙어 있다. 거친 붓놀림에 질박한 형상과 채색의 조화가 수수하지만 아름다운 그림이다.

무신도　巫神圖

Shamanistic Spirits

1폭 병풍, 종이에 채색,
115.0×80.0cm, 19세기 후반,
개인 소장

조선민화를 한 작가의 작품으로 인식하고 바라볼 때, 작품 영역의 방대함과 천재적인 상상력, 빼어난 구성미와 회화적인 완결성 등에서 감동받지 않을까 생각해 본다.

민화 컬렉터의 눈에 띈 두 작가의 천부적인 재능과 탄탄하면서도 재기발랄한 작품세계를 제대로 규명하는 데는 한계가 있다. 애당초 두 민화 작가의 예술세계를 온전히 증명한다는 것은 불가능한 일이었다. 내 논지 전개의 부족함을 인정하지 않을 수 없고, 비학술적이고 거친 문장으로 기술한 글에는 분명 편견과 오류가 있을 테다. 그럼에도 남루한 손가락만 보지 말고 나의 충심과 달을 봐주면 감사하겠다. 나아가, 독자들에게 최소한의 공감을 이끌어낼 수 있다면, 나로서는 큰 성공이고 다행이라 생각한다. 그리고 학자들의 따스한 관심과 연구를 기대한다.

나는 일찍이 가난한 내 문장으로는 천재 작가의 작품을 세상에 알리는 책을 쓴다는 게 불가능함을 알았다. 그래서 작품도판을 복사기로 축

소 또는 확대하며 조형적 동질성을 증명해 보려 했으나 번거롭기만 하고 승산이 없었다. 다행히 컴퓨터의 도움으로 이 문제를 해결할 수 있었다. 실력 있는 디자이너 임진성 님과 의논하며, 컴퓨터의 힘을 빌려 작품을 분석·비교하며 내 생각을 시각 이미지로 구체화할 수 있었다. 나의 소소한 요구와 반복된 작업에도 귀찮은 내색 없이 즐겁게 작업해 주신 임진성 님에게 심심한 감사의 말을 전한다. 그리고 귀한 말씀이 담긴 추천사로 격려해 주신 박명자 회장님과 소산 박대성 화백님, 미술사가 고연희 교수님에게 깊이 감사드린다. 끝으로, 부실한 글을 마다 않고, 황당하리만큼 낯선 이 책의 출간을 함께 고민해 주고 출간해 준 정민영 대표님에게도 감사드린다.

나는 朝鮮民畫
천재 화가를 찾았다

19세기 말에 활동한 조선민화의 미스터리 천재 작가 2인

© 김세종 2022

1판 1쇄	2022년 9월 2일
1판 3쇄	2023년 5월 19일

지은이	김세종
펴낸이	김소영
책임편집	정민영
편집	이남숙
디자인	임진성
마케팅	정민호 박치우 한민아 이민경 박진희 정경주 정유선 김수인
제작처	더블비

펴낸곳	(주)아트북스
출판등록	2001년 5월 18일 제406-2003-057호
주소	10881 경기도 파주시 회동길 210
전화번호	031-955-7977(편집부) 031-955-2689(마케팅)
트위터	@artbooks21
인스타그램	@artbooks.pub
전자우편	artbooks21@naver.com
팩스	031-955-8855

ISBN 978-89-6196-418-0 03600

• 책값은 뒤표지에 있습니다. 잘못된 책은 구입하신 서점에서 교환해 드립니다.